獻給

建國工程 60 年來一起打拼的每一位夥伴，以及
並肩流汗打造衛武營的 **5000** 位幕後英雄

建

衛武營國家藝術文化中心的故事

交響詩

營

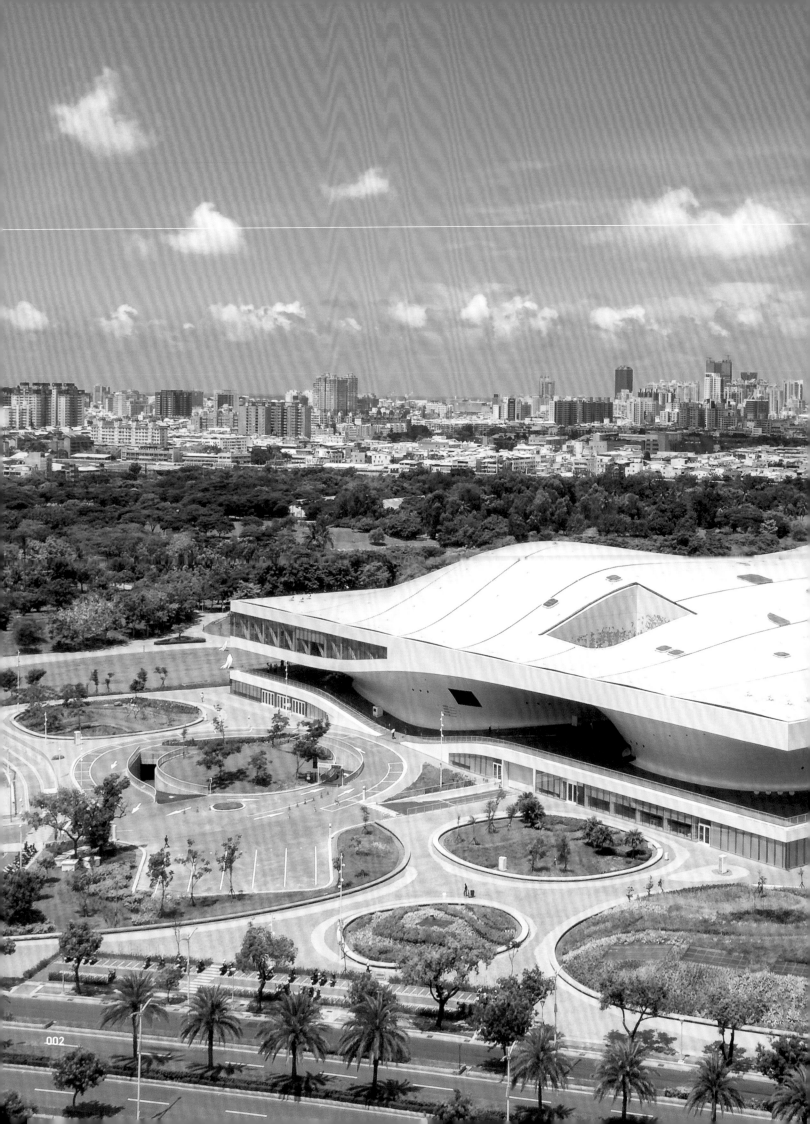

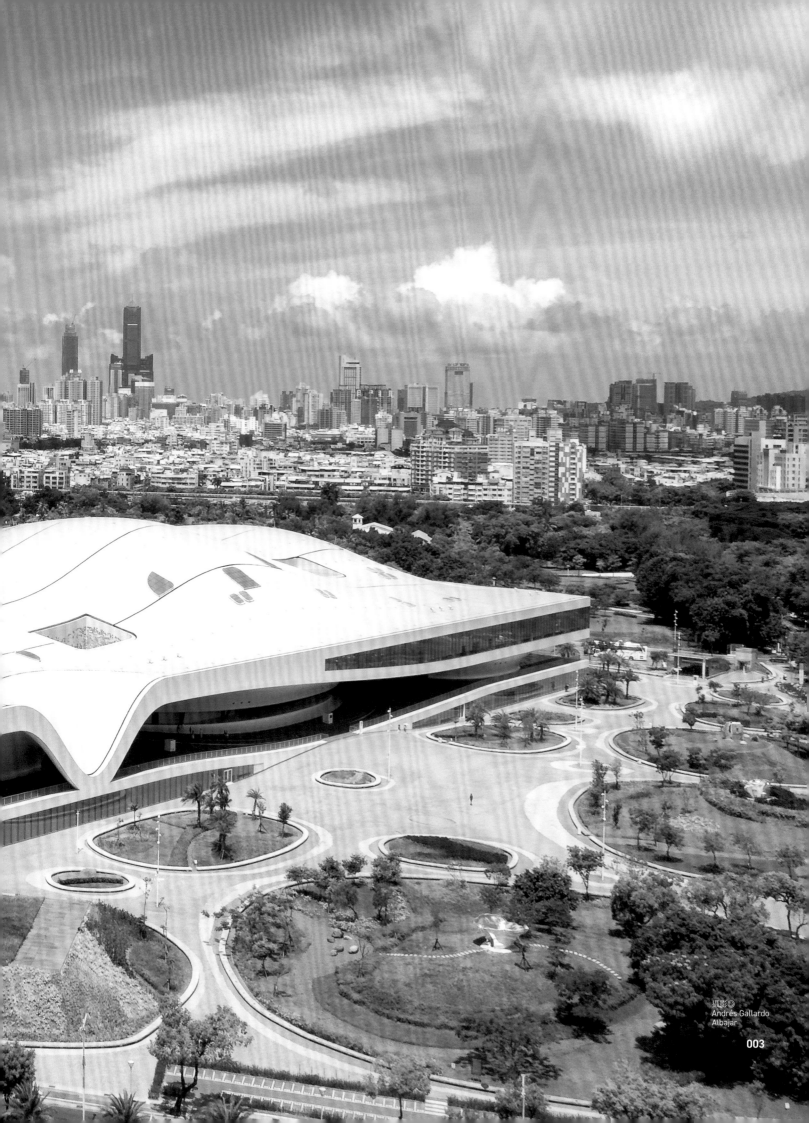

目錄

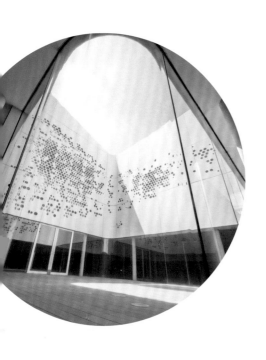

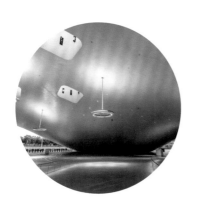

 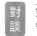

目錄

築夢者的群像

文｜王俊雄

「衛武營國家藝術文化中心，總建築面積超過 14 萬平方公尺，擁有四個室內表演空間共 6,000 席座位，大小幾乎是紐約大都會歌劇院的兩倍。另外戶外劇場還能容納 3 萬人，這個藝術中心可說是前所未見。」《國家地理頻道》在「透視內幕：衛武營國家藝術文化中心」的影片中，如此介紹這座重量級建築。

整體計畫長達 15 年、施工期長達 8 年、耗資超過百億的這座超級藝術中心，不僅在體積、造價、以及建造歷時等「量」上很可觀，「質」的層面同樣令人驚奇：它是傳統工法和 3D 建模資訊的結晶，它是台灣在地造船工藝和國外精密建材加工的集合體，它也是高雄地方小工廠和全球頂尖聲學顧問的聯手出擊。它還成就了好幾個「臺灣之光」，比如全世界單一屋頂下最大的綜合型表演場地、全世界最大的單體自由曲面鋼表皮、全世界

隔音值最高的矽酸鈣板隔音牆、全世界高度最高的劇場隔音門、以及全世界最高抗風壓金屬屋頂等等。

當我們問：衛武營國家藝術文化中心，如何成為一座如此出色的藝術中心時，便不可能略過它的營建過程。從建築師筆下的浪漫設計，到如今被大眾共享的藝術殿堂，這中間，究竟是透過什麼方法被營建出來呢？

本書正是要探討這件事。作為主要承包商的建國工程股份有限公司，是如何帶領著一群工程師和工匠，蓋出這座驚艷全球的建築？在國內，建國工程是頗富盛名的老牌營造公司，擁有堅實的營建實力，但這次是非比尋常的工程挑戰，他們究竟如何排除萬難、完成這項艱難但又美麗的任務，進而重塑了臺灣在國際上的文化形象呢？在長達 8 年的施工過程中，因為有一群踏實築夢的人們，以無比的毅

力和智慧，突破各種被認為不可能達成的魔咒，才有衛武營國家藝術文化中心在 2018 年的落成啟用，開啟了它孕育臺灣未來幾個世代表演文化的新生命。

挑戰首先來自表演場地的高標準要求，這是東南亞規格最高的表演場地，而其中又以聲學上的要求最難達到。衛武營國家藝術文化中心共包含四座表演場地——即歌劇院（2,236 席）、戲劇院（1,209 席）、音樂廳（1,981 席）與表演廳（434 席），以及一間樂團排練室；而其中對於音樂廳、表演廳和樂團排練室的噪音標準都要求必須達到 NC15，等於當人獨自待在裡面時，空間會安靜到可以聽見自己的心跳聲。歌劇院和戲劇院則要求各自必須達到 NC20 與 NC25，這也是在國際水準之上。要做到這樣的超級隔音，並非僅僅使用隔音材料就可以，而是從建造地下室

開始，每一個營建環節都得做到位、都不能出錯，方能達成。其營建的精密度要求，遠遠超過一般建築物。然而，就如各位在本書中會看到的，營建整體過程為多個建造流程的總合，而每個建造流程中都牽涉到多個工種的協調，其中經手的工程師和工匠人次不計其數，所以必然是經過了緊密的組織、整合和協調，最終才能建造出如此高水準的表演場地。

其次，衛武營國家藝術文化中心擁有 35,000 平方公尺的曲面屋頂，這讓它成為全世界單一屋頂下最大的綜合型表演場地。為了讓曲面活潑自然猶如天成，總數達 4,500 片的屋頂板，每一片形狀都不一樣，要讓這些鋁合金板片各自準確地加工出來，又分毫不差地組裝成一片起伏優美的超大屋頂，其難度可想而知。但困難還不僅於此。由於考量隔音等因素，屋頂共由 11 層各式材料組成，每一層都得

精確對位，最外層的屋頂板片才能順利安裝；而在這 11 層之下為鋼結構，鋼結構也必須準確無誤，才能讓屋頂板片的優美曲線被營造出來。為了讓這些「精確」真能精確，必須仰賴高科技的「點雲掃描機」，從結構體完成面開始進行必要之掃描，輔助高美學標準的屋頂工程。不只屋頂，構成榕樹廣場的全世界最大單體自由曲面鋼表皮，其施工精密度也不遑多讓。

最後，營建團隊還得面對工程預算拮据和工期緊迫等問題。誠然所有的營建都必須面對造價和工期的要求，但像本案的狀況如此嚴峻，亦是少見。有多嚴峻呢？以工程造價為例，衛武營國家藝術文化中心每坪僅不到 19 萬元，比較國內案例的話，臺中國家歌劇院（2016 年正式開幕）是約 28 萬／坪，而正近完工的臺北表演藝術中心是約 27.6 萬。若放到國際上來比較，2015 年完成的巴黎愛樂音樂廳

是超過 64 萬／坪，易北愛樂音樂廳（2017 年正式開幕）是約 110 萬／坪，縱使同屬東亞的北京國家大劇院工程造價（2007 年正式開幕）亦超過 30 萬／坪。

以建國工程為首的營建團隊，在工程預算和工期等條件並不完全俱足的情況下，仍然勇於承擔，並透過嚴格的自我砥礪，圓滿達成各方面的要求。在背後支撐他們的是利他心態。建國工程的企業核心價值為「正德」、「利用」、「厚生」、「惟和」，在衛武營的營建工程中，我們確實能看到他們堅持「以人為本」以及「以誠待人」理念的實踐，積極創新，只為達成高品質的工程目標，來為公眾服務。我們不只看到一棟卓越的建築，必須克服重重困難才得以成就，也看到它其實是一群築夢者的畫像，反映著他們的智慧與才能！ **end**

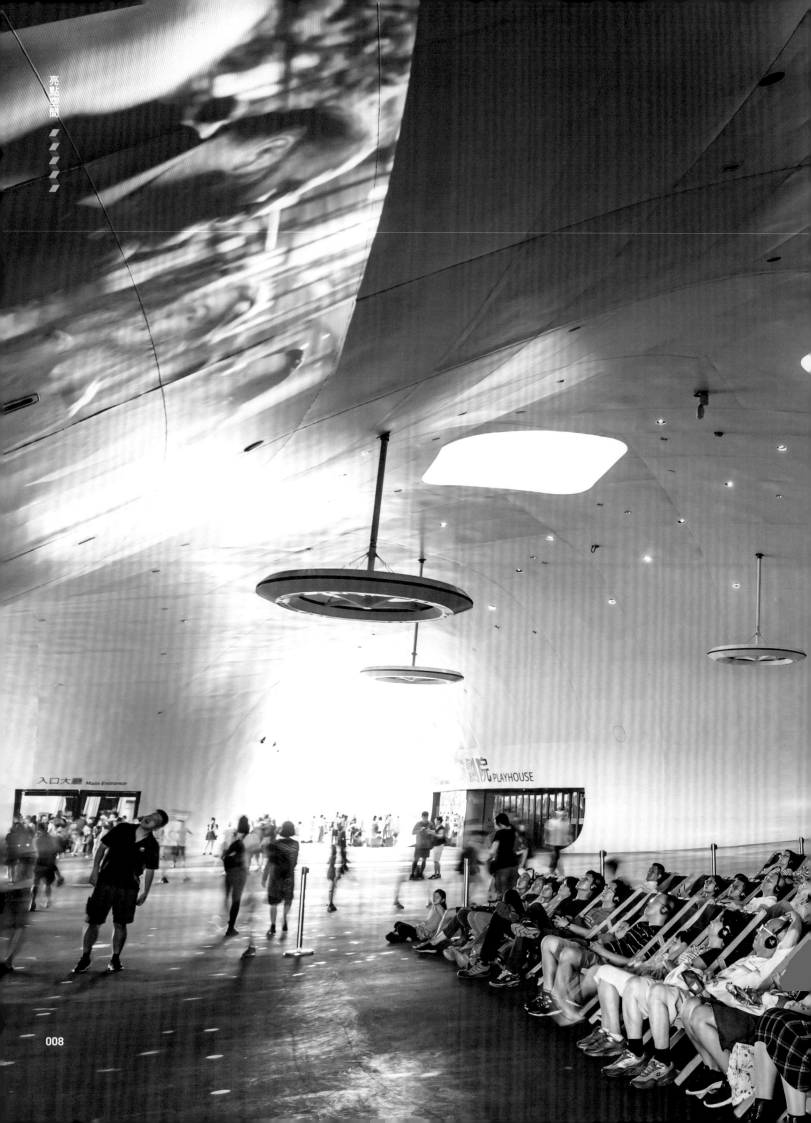

入口大廳 Main Entrance

劇院 PLAYHOUSE

夢想從空間起飛

衛武營國家藝術文化中心是讓夢想起飛的地方。

耗時超過十年，斥資超過百億，更重要的是過程中克服了無數營建的關卡，終於在 2018 年秋天和大眾見面。這裡是全球最大單一屋頂劇院，平衡了國內長期南北藝術發展不均的困局，也讓台灣擁有足以傲視世界的一流表演場館。英國《衛報》（The Guardian）形容其為「有著史詩般場景的地表最強藝文中心」。

來到這裡，你能親身體會全球頂級的廳院聲學，見證充滿流動感的建築形式，還有感受裡外空間加總，賦予感知上的自由和放鬆。從政府到民間，從設計單位到營造廠商，數千位專業者，用數千個日子孵化的夢想結晶，會帶領前來的人們繼續築夢，在藝術的天空盡情翱翔。

榕樹廣場

抵達衛武營國家藝術文化中心第一個遇見的美麗空間，就是榕樹廣場。這個利用船體技術建築化、使用 1,500 噸鋼板打造的銀白色不規則洞窟，創造了一段從熾熱戶外進到安靜室內之間的過渡區，也提供大眾即便不入場看表演，亦能自在相聚和活動的場域，猶如城市裡的新市民廣場。

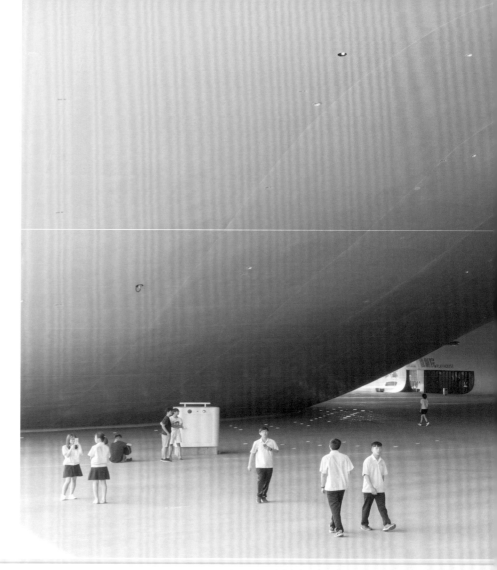

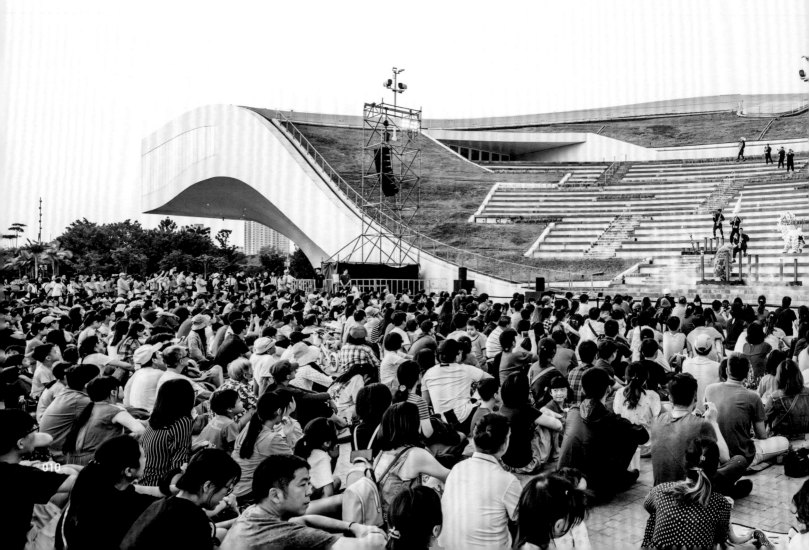

攝影◎ Iwan Baan

戶外劇場

整合四座廳院雲朵似的屋頂，
在南側凹出一個漂亮的弧度直
到地面，形成一個非典型的室
外劇場空間。在這裡，不但能
看表演，還能眺望旁邊的衛武
營都會公園，以及遠方的城市
景致和夕陽餘暉。是一個可以
放鬆自在、無所拘束親近這棟
建築的角落。

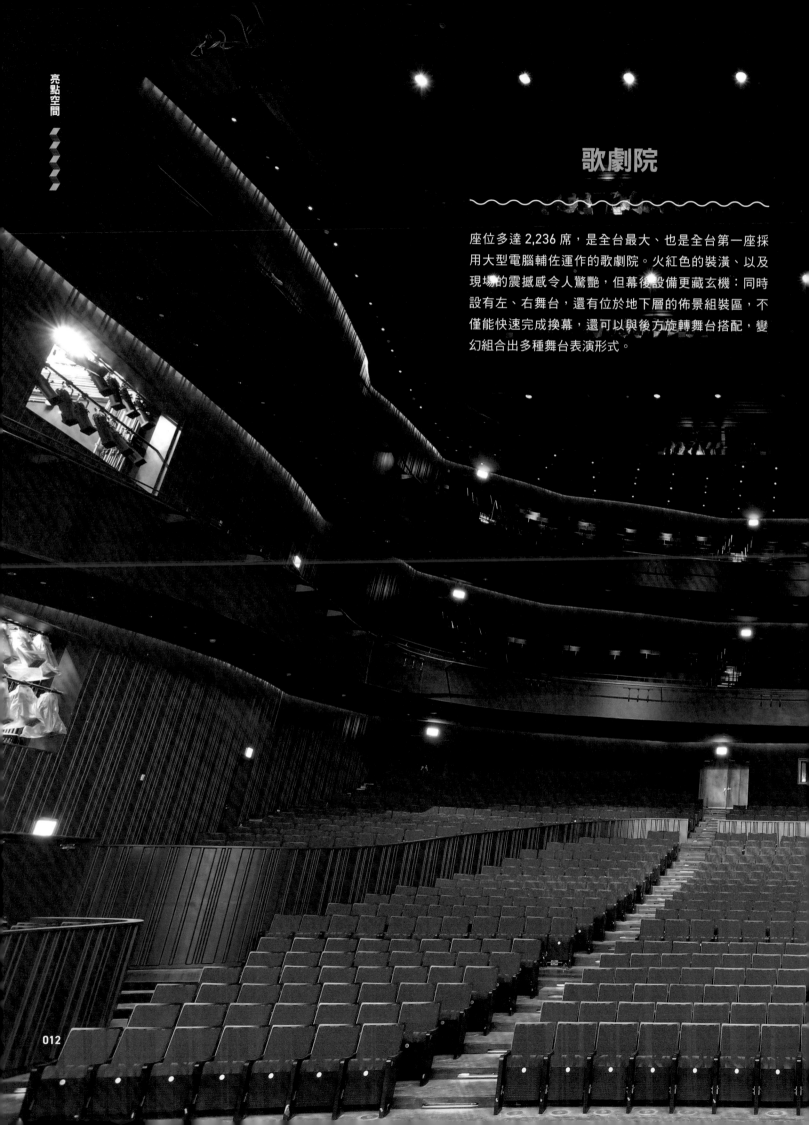

歌劇院

座位多達 2,236 席，是全台最大、也是全台第一座採用大型電腦輔佐運作的歌劇院。火紅色的裝潢、以及現場的震撼感令人驚艷，但幕後設備更藏玄機：同時設有左、右舞台，還有位於地下層的佈景組裝區，不僅能快速完成換幕，還可以與後方旋轉舞台搭配，變幻組合出多種舞台表演形式。

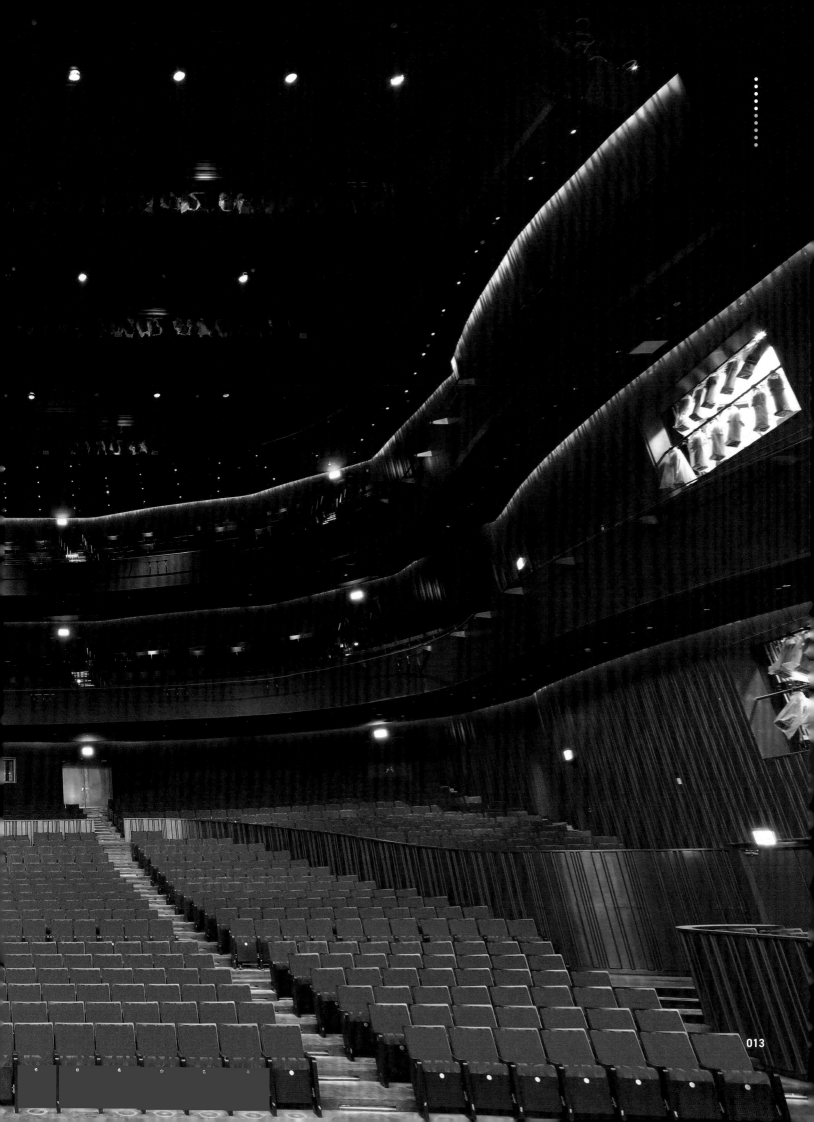

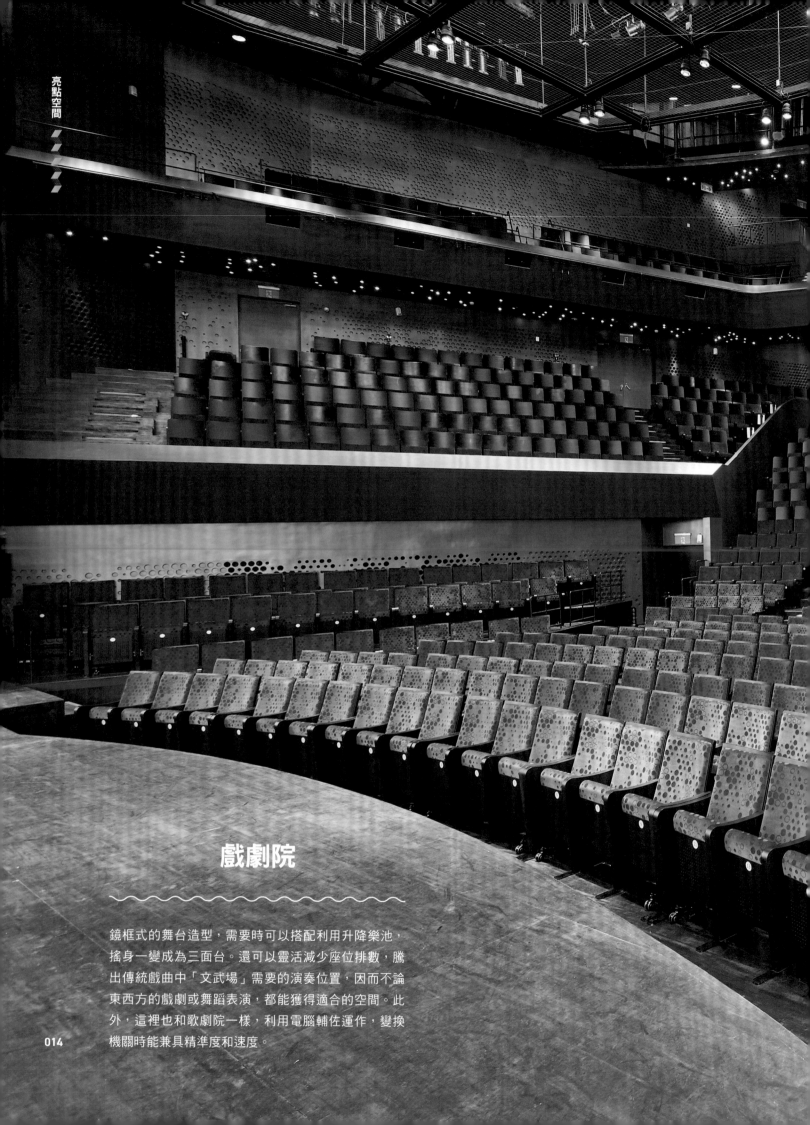

戲劇院

鏡框式的舞台造型，需要時可以搭配利用升降樂池，搖身一變成為三面台。還可以靈活減少座位排數，騰出傳統戲曲中「文武場」需要的演奏位置，因而不論東西方的戲劇或舞蹈表演，都能獲得適合的空間。此外，這裡也和歌劇院一樣，利用電腦輔佐運作，變換機關時能兼具精準度和速度。

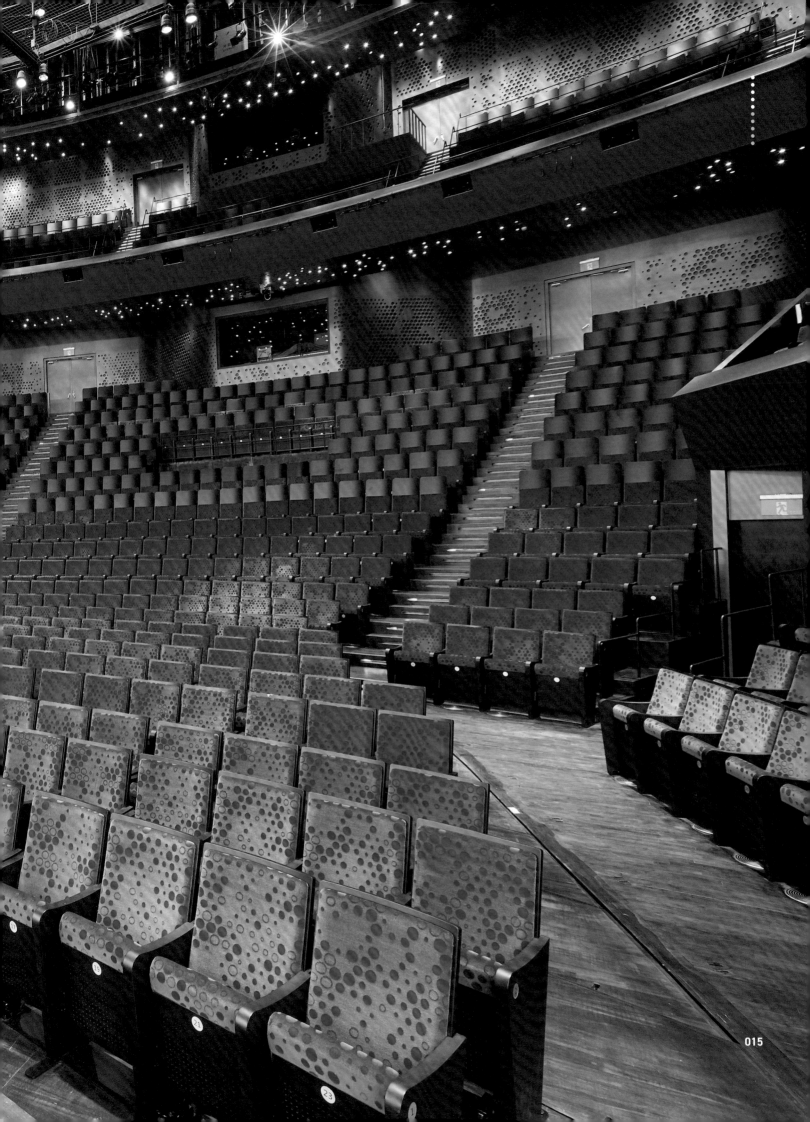

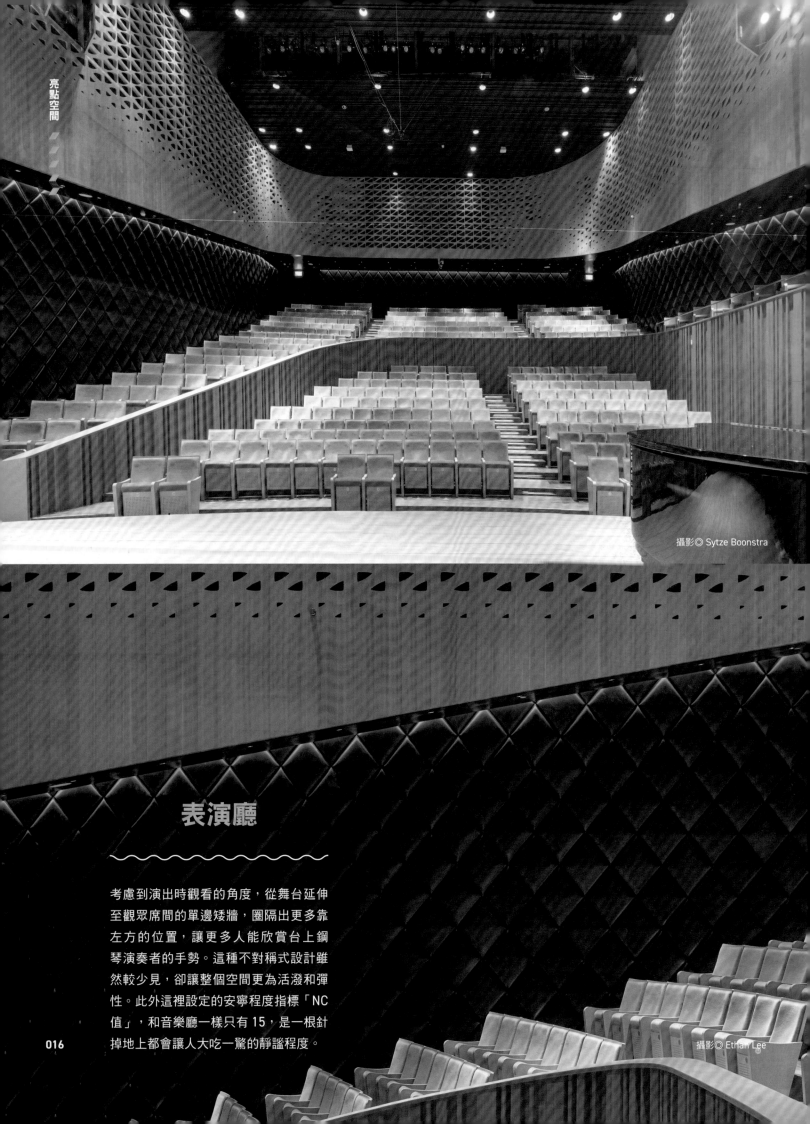

攝影◎ Sytze Boonstra

表演廳

考慮到演出時觀看的角度,從舞台延伸
至觀眾席間的單邊矮牆,圈隔出更多靠
左方的位置,讓更多人能欣賞台上鋼
琴演奏者的手勢。這種不對稱式設計雖
然較少見,卻讓整個空間更為活潑和彈
性。此外這裡設定的安寧程度指標「NC
值」,和音樂廳一樣只有15,是一根針
掉地上都會讓人大吃一驚的靜謐程度。

攝影◎ Ethan Lee

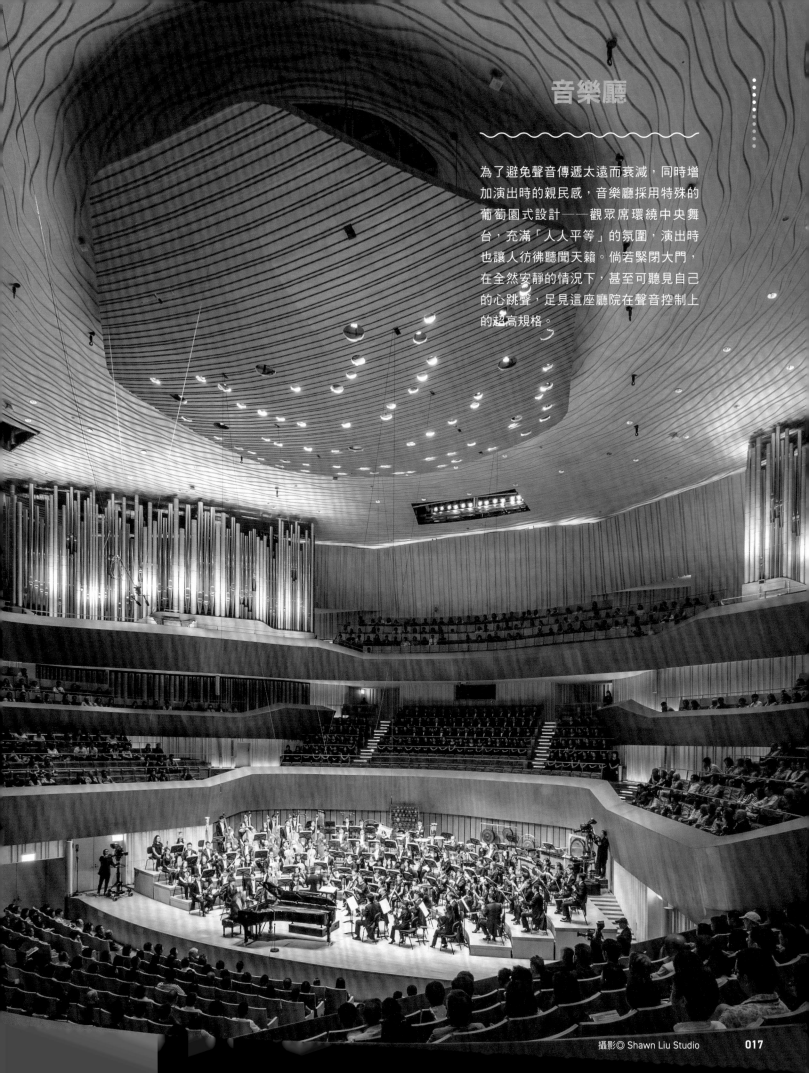

音樂廳

為了避免聲音傳遞太遠而衰減，同時增加演出時的親民感，音樂廳採用特殊的葡萄園式設計——觀眾席環繞中央舞台，充滿「人人平等」的氛圍，演出時也讓人彷彿聽聞天籟。倘若緊閉大門，在全然安靜的情況下，甚至可聽見自己的心跳聲，足見這座廳院在聲音控制上的超高規格。

嚴謹、踏實、且勇於突破：
建造衛武營的超凡

營造和管理

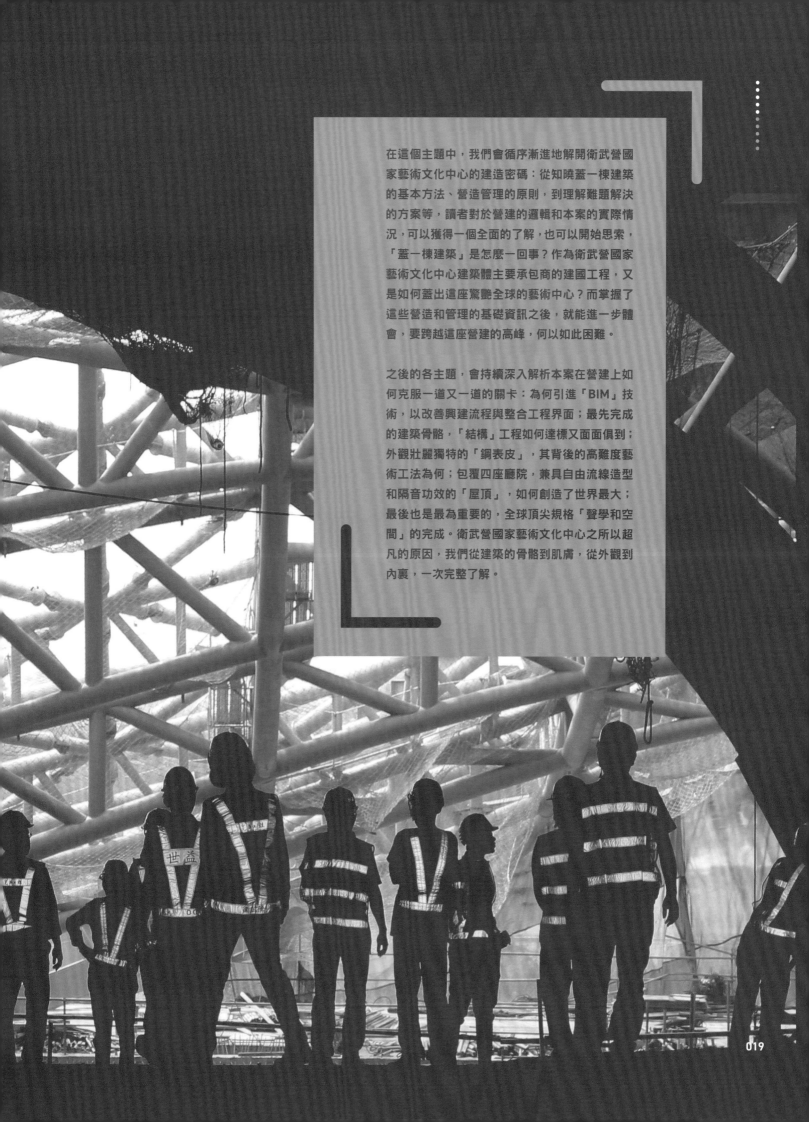

在這個主題中，我們會循序漸進地解開衛武營國家藝術文化中心的建造密碼：從知曉蓋一棟建築的基本方法、營造管理的原則，到理解難題解決的方案等，讀者對於營建的邏輯和本案的實際情況，可以獲得一個全面的了解，也可以開始思索，「蓋一棟建築」是怎麼一回事？作為衛武營國家藝術文化中心建築體主要承包商的建國工程，又是如何蓋出這座驚艷全球的藝術中心？而掌握了這些營造和管理的基礎資訊之後，就能進一步體會，要跨越這座營建的高峰，何以如此困難。

之後的各主題，會持續深入解析本案在營建上如何克服一道又一道的關卡：為何引進「BIM」技術，以改善興建流程與整合工程界面；最先完成的建築骨骼，「結構」工程如何達標又面面俱到；外觀壯麗獨特的「鋼表皮」，其背後的高難度藝術工法為何；包覆四座廳院，兼具自由流線造型和隔音功效的「屋頂」，如何創造了世界最大；最後也是最為重要的，全球頂尖規格「聲學和空間」的完成。衛武營國家藝術文化中心之所以超凡的原因，我們從建築的骨骼到肌膚，從外觀到內裏，一次完整了解。

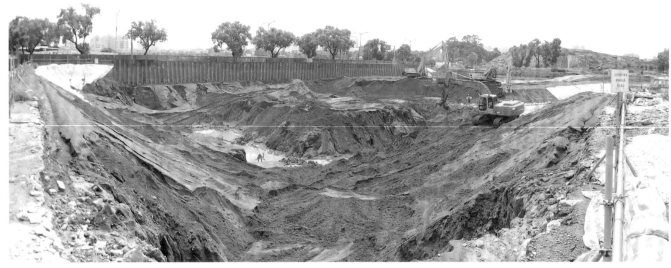

基地遼闊導致挖出的土方量極大，尋找暫置區不易，另外也必須面對地下水的問題。

在我們正式開始談衛武營國家藝術文化中心的建造特色之前，先來簡單了解一下，一棟建築如何興建？

一般人最直接的想法，是「從下往上」蓋。這個順序大致上是對的，不過必須留意的是，正式開始「蓋」之前，必須先做好「底盤」，也就是所謂的挖地基、造大底工程。接下來要做結構，這可以視為建築的骨架、把整棟建築「撐」起來的關鍵。而如果沒有地板可站立，工程師們沒有辦法工作，每一層樓的地板，又都是靠樑柱所支撐，所以結構先做好，工程才可能繼續推進。結構一路向上發展完，會接到屋頂。屋頂像蓋子，能防止日曬雨淋，有了屋頂的保護，內裝和外牆方能陸續完成。

衛武營大不易？
簡述營造上的主要難題

衛武營國家藝術文化中心基本上也按照上述的邏輯興建，但過程中，卻有很多一般建築案不會遭遇到的特殊情況。

例如，因為基地幅員廣袤，挖地基產生的土方量極大，光尋找暫置空間便傷透了腦筋。然後，由於基地不平整，建築本身又多為曲面構造，導致放樣不易。一般建築可能透過測點的方式，找到水平線，但此案為了應付諸多不規則曲面，必須在基地現場，先用金屬條抓出曲線，作出樣板，才能確保工程的精準度。另外像地下水的

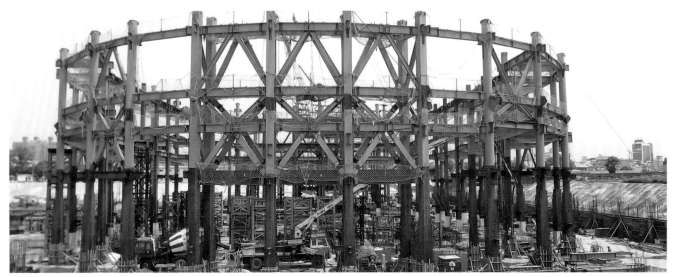

呈現筒狀的廳院。為了隔音，結構特別採取鋼骨鋼筋混凝土。

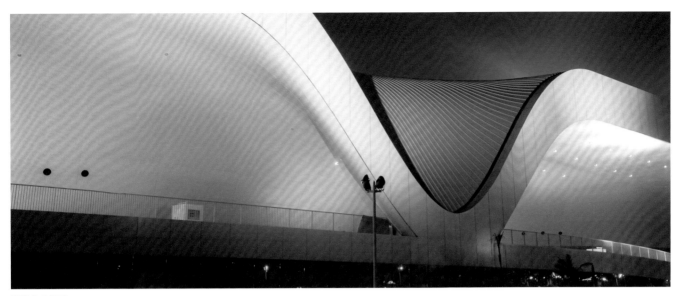
攝影◎盧昱瑞

浮力對建築穩定度的影響，也是一門課題，必須在打樁上多下功夫。

本案的結構工程，同時使用鋼筋混凝土、鋼構、鋼骨鋼筋混凝土三種結構形式，這是一般建築案非常少見的，理由是為了符合場館所需的聲學要求。這部份在後面關於「結構」的主題中會再談到。再來，結構最上方接的屋頂也很特殊，這片全球最大的單一劇院屋頂，除了為達隔音和防火等需求，竟多達11層以外，最外層（第11層）使用的鋁板，如何彎曲出建築師想要的飛揚曲線，又同時通過抗風壓的測試，都使工法變得極其複雜。「屋頂」的主題中會詳述這片堪稱純手工安裝、地表最強抗風壓的屋頂，究竟如何一步步地被鑄造出來。

至於裝修，則包含「鋼表皮」和「聲學」。鋼表皮其實就是站在榕樹廣場上，抬頭一望即可見，整片如洞窟表皮般的構造，仿似建築的肌膚。它的考驗在於規模，這是全世界最大的單體自由曲面鋼表皮工程，柔軟不羈的造型，其實是結合高雄在地造船技術，一片一片彎好鋼板、再拼接成面。而裝修的另一個重點則是嚴格的聲學規範，其可謂整棟建築的靈魂。除了一次要負荷四座廳院，裝修量極其龐大以外，牆還不只是牆，得是隔音牆；地板不只要能載重，部份還得用彈簧隔開做成「浮築樓板」，以避免震動傳聲。加上四座廳院依功能不同，要求也各異，沒有模組化可能；若再思考修建時，劇院還得搭配機電管線的

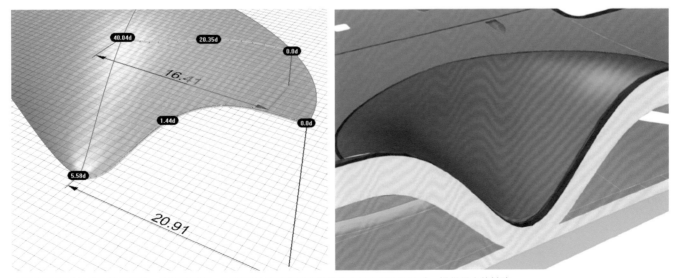
本案使用 BIM 技術先進行運算，對整體建造、以及特別像屋頂漏斗區這樣施工高難度的區域，提供很大的幫助。

配置、送風口的預留、劇場專業設備的空間需求、各種排水機制的重新設計等,便能理解究竟有多少細節得照顧。通常「裝修」這一環節,許多營造廠會發包給專業廠商執行,但建國工程這次不假手他人,跟著聲學顧問徐亞英,一次又一次試驗,研發出由在地製造也可行的隔音材料,精彩地完成巨大的聲學空間,是國內珍貴的首例。

也因為牽涉如此龐雜的細節,建國工程遂投入發展屬於自己的 3D 技術「BIM」(Building Information Modeling),這在下一章「BIM」的主題中將會介紹。BIM的應用現今在台灣已較為普及,但衛武營國家藝術文化中心 2010 年動工時,這還是國內相當稀少的技術。透過這種技術,能完全整合所有本案相關的資訊,於電腦上預先進行完整的運算和推敲,大幅降低施工時出錯的可能。或許也能這樣說,因為有了 BIM 的幫忙,本案才能順利完成;在沒有這項技術之前,這樣的建築出現的機率是微乎其微。

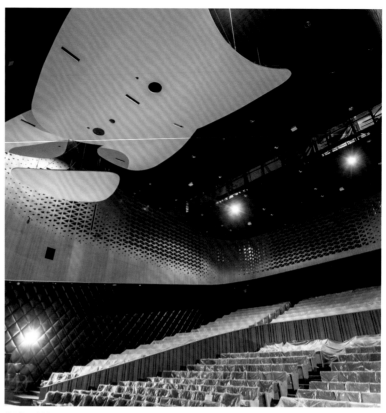

為滿足聲學需求,室內裝修的難度大幅提升。包括隔音門、牆、乃至廳院的每一處細節,都需花費多上好幾倍的心力建造。攝影◎盧昱瑞

衛武營建案專利權列表

編號	專利名稱	類型	地區	專利編號	專利權人	創作人	核發日期	專利權始	專利權止
1	金屬屋頂結構	新型	臺灣	M528344	建國工程股份有限公司 德沃企業有限公司	吳昌修 孫自立	2016/9/11	2016/9/11	2026/4/21
2	金屬屋頂結構	新型	中國	5610000	建國工程股份有限公司 德沃企業有限公司	建國 德沃	2016/10/12	2016/5/20	2026/5/19
3	複合門板及其使用之隔音門	新型	臺灣	M531506	建國工程股份有限公司 立延金屬股份有限公司	陳啓德 陳永國	2016/11/1	2016/11/1	2026/5/25
4	隔音門	新型	臺灣	M534236	建國工程股份有限公司 立延金屬股份有限公司	陳啓德 陳永國	2016/12/21	2016/12/21	2026/7/28
5	複合門板及使用其的隔音門	新型	中國	5675001	建國工程股份有限公司 立延金屬股份有限公司	建國 立延	2016/11/23	2016/6/23	2026/6/22
6	隔音門	新型	中國	5969681	建國工程股份有限公司 立延金屬股份有限公司	建國 立延	2017/3/8	2016/9/5	2026/9/4
7	天花板結構	新型	臺灣	M540892	建國工程股份有限公司	陳啓德 洪碧華	2017/5/1	2017/5/1	2026/12/28
8	天花板結構	新型	中國	6465560	建國工程股份有限公司	陳啓德 洪碧華	2017/9/12	2017/2/10	2027/2/9

施工管理的第一堂課：
7大任務分組

對營建的基本順序，和本案面對的難題有大致的理解之後，我們下一步要來談，建築工程的管理如何進行。面對量體和細節皆如此龐大的建築案，倘若沒有良好的管理，所有事情糾纏成結，便什麼都無法做了。

同樣地，我們先就一般情況，認識營造廠興建一棟公共建築，普遍的管理方法。

戶外劇場的施工圖面和實景比對。攝影◎盧昱瑞

從「投標」開始說明。由業主開立標案，營造廠針對標案的細節進行評估（通常稱為備標）後提出計劃，順利的話便成功得標。由於得標者必須「兌現」計劃內容，因此反過來說，事先的評估，包括基地的勘查、預算的拿捏、對合作的專業廠商（或稱下包廠商、協力廠商）的掌握，就變得很重要，因為都會影響日後執行的成效。

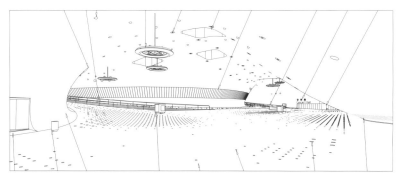

得標後，營造廠會針對內容進行任務分組。主要可分為7大類別：1.圖面、2.現場、3.安衛、4.品質、5.進度、6.施工管理、以及7.專案經營。

「圖面」意指建築圖面，也就是建築師提供的設計圖。必須對圖面有深入且全面的理解，才有辦法安排施工的順序、並核對預算；更根本地說，讀懂圖，才能把建築物正確、且不遺漏任何細節地蓋出來；中間若有疏漏，蓋好後才補救極其困難。

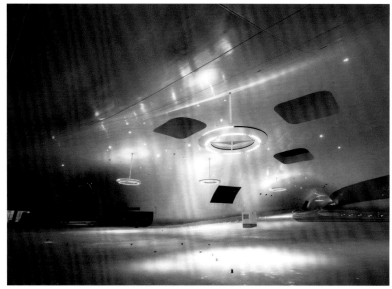

榕樹廣場的施工圖面和實景比對。攝影◎盧昱瑞

施工現場空間必須有良好的規劃,包括動線、材料置放區等,否則若需一再調整,相當耗時耗力也耗錢。

「現場」即工地空間配置,從為了輔助施工進行的假設工程、物料的置放及運送的路線(舉例來說,興建榕樹廣場時使用的「鋼板單元」,多達 2,320 片,平均一片 1.2 ～ 2.4 噸。倘若沒有先規劃適當的暫放位置,之後要吊運會耗費更多的時間與金錢)、臨時機電管線的配置、工務所(相當於現場的辦公室)設置的場所、乃至於臨時洗手間的位置,都屬於此範圍。

每日上百位師傅同時上工,除了專業事項如流程與動線的安排,工程環境是否安全、能否順暢吃喝拉撒、到維持身體健康都是大事,「安衛」指安全和衛生的專職管理小組,也因此變得相當重要。

「品質」包括對施工計劃的評估,比方說很多材料選擇、界面處理必須事先做好,避免到現場反覆修正。另外在工地現場,營造廠也必須就工程品質進行自主管理。再來是必須有專門的人員控管「進度」,重要的工項是否如期完成?特別是如果超過合約期限,會牽涉鉅額罰款,掌握工事的進度不容馬虎。

「施工管理」則是針對人的管理,也就是所有在工地現場工作的人,每一位負責的任務、進度、違規與否、出席狀態等。建國工程是國內第一間採用臉部辨識管

衛武營一案還未使用,但建國工程後來開發出面部辨識管理系統,借助科技的力量讓現場管理更有效率。

理工地進出的營造廠，藉由新科技的支援，準確迅速地完成工期，這也是「施工管理」的一大躍進。

最後是「專案經營」，其工作現場不在工地，而是扮演和合作的專業廠商溝通的角色。他們必須和專業廠商洽談，了解有哪些地方必須用到特殊工法，備料時間要多久，會花費多少錢，都協調好之後，和圖面資訊結合，才能訂出真正的工期和執行預算。雖然備標期間，會先和專業廠商討論過，但由於實際執行時，未必完全和相同的廠商合作，得標費用也可能和投標時不一樣，所以要再次詳盡了解、磋商，否則容易訂出無法落實的興建計劃。再來，一旦和專業廠商簽好約，這些資料便會進行「納管」，除了交付營造廠辦公室內部，

作行政文書和財務的歸檔以外，更重要的是，將談好的結果交給工地的負責人和所長。（負責人是負責整樁案子，比較具業務性和決策性，所長則指駐地的管理者，會全程待在工地現場，了解每一道環節的狀況、進度；然而若遇比較重大、如預算方面的決策無法定奪時，就會再請負責人來處理。）負責人和所長依據契約內容，制定接下來的施工計劃。

施工管理的第二堂課：
施工進度表

任務分配好，發包也安排妥當後，便會正式擬定施工計劃。製作施工進度表，最重要的事情，是找出「要徑圖」（critical path）——可依字面上的意思理解：施工的主要流程與路

關於本案的工程「分標」

衛武營國家藝術文化中心的分標如下：第一標「主體結構工程」，第二標「建築裝修水電空調工程」，第三標「特殊設備工程」，第四標「管風琴採購」，第五標「景觀工程」，第六標「捷運地下連通道」，以及第七標「營運辦公區裝修」。通常會稱分成7標，但有時也加上第8標「105年度衛武營國家藝術文化中心辦公空間室內裝修統包工程」的委託專案管理監造服務案，因而分7標或8標兩種說法都有。建國工程承攬的是第一和第二標，是此案最主要的承包商。

建國工程是安衛第一，品質優先的公司。

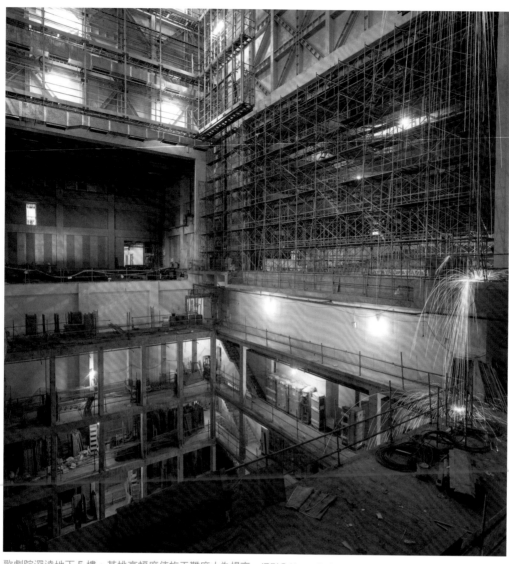

歌劇院深達地下 5 樓，其挑高幅度使施工難度大為提高。攝影◎ Harry Cock

徑圖。換句話說，是從挖大底打地基、一路到蓋完整棟建築的整個過程中，最主要且絕對無法避開的關鍵環節。一旦「要徑圖」中任何一個環節被耽誤，全部的計劃都會因而延宕，所以勢必嚴格控管好進度。

但這麼龐大的工程，絕對不會只有「要徑圖」上的內容。例如，很多建材其實在送到工地現場以前，必須先經過工廠加工的程序，或部份隔音的材料，得率先通過測試——這些都屬於「分項計劃」，可視為從主幹道「要徑圖」，拉出來的各種次級任務。這些密密麻麻的任務，有各自必須完成的期限，最後回歸融入主要進度。而如果以表列的方式畫出來，就會形成一張交錯複雜的網絡圖，從每一日的小任務，到不可拖延的主幹道的大任務，整體就是完全版的施工進度表。

施工管理的第三堂課：驗收

建築落成以後，要交付給業主，這時就要迎接最後一道關卡——驗收。基本上分成公部門使用執照的驗收，以及業主就合約內容的驗收。前者比較單純，檢查建築是否依圖面施作、是否符合消防法規等，通過即可取得使用執照。業主的部份，則又分成針對建築硬體的驗收，包括外觀是否完好、有無漏水、天花板的邊界是否收邊完整等；以及針對性能的驗收，這比較繁雜，例如一道隔音牆，是否真的具備合約要求的隔音效力？在本案，比較罕見的是，進行這類性能方面的驗收時，所有相關單位會一起到現場，包括檢測專家、建國工程人員、專業廠商等。這是因為聲學牽涉的範圍很大，一個空間的隔音效力沒通過，有時並非單一原因，必須所有相關單位一起釐清。也因此，本案的驗收時程，相較於一般建築案要長很多，花費了大半年的時間。

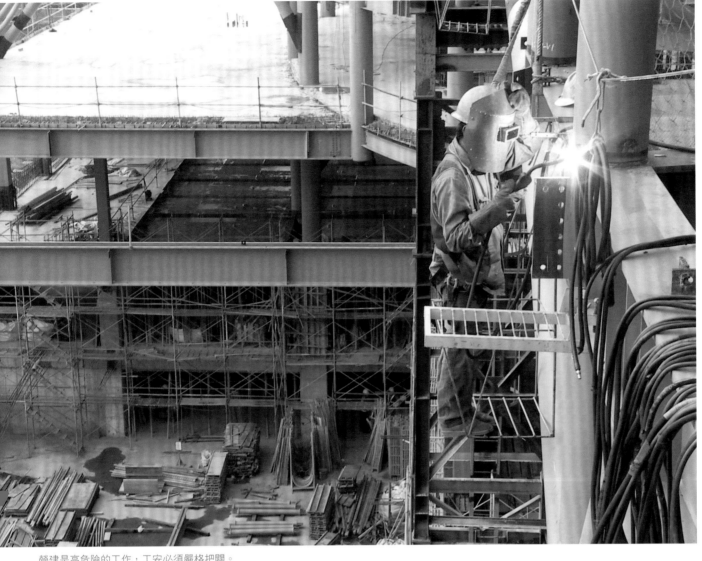

營建是高危險的工作，工安必須嚴格把關。

驗收是一份很長的清單，每一項依序通過、確認無誤後，交付建築物的同時，營造廠會附上一本使用說明書，詳細闡述建築的每一個部份要如何操作。另外也會提供包括結構、防水、設備、空調等的保固。有時也會一併附上專業廠商的合約，作為保固證明。一切大功告成後，正式點交，標案就宣告結束了。

棘手的現場管理：
進度難控、各單位整合不易

理論上，只要按照施工進度表，循序漸進地執行，建築物就能如期落成、

點交。然而，衛武營國家藝術文化中心施工管理的挑戰就在於，這件事情很難辦到。

最主要的原因，是因為本案許多需求是國內首見，例如前述嚴格的聲學要求、要通過超級颶風抗風壓測試的屋頂、或位於榕樹廣場的自由曲面鋼表皮工程等。這些挑戰使建國工程在掌控進度時，必須每天藉由會議檢討，隨時作出修正。包括衡量各種階段人力、物力、乃至於金錢的狀況，掌握國內外技術合作的執行細節，以及如何與各單位進行溝通等，都仰賴工程師們的專業頭腦給予最佳判斷。

另一個原因，是本案的標案規劃，為了能更快速進行，採取「快捷工法」（fast track），總共分成 7 標，大幅超過一般工程案會切分的標數。但「快捷工法」真的比較快嗎？建國工程資深工程師吳通銘指出：「一般像捷運可以 fast track，因為它是一段一段的。可是這個工程遠比一般建築案複雜，所以用 fast track 到後來證明不適合，反而更慢。」

至於它會更慢的原因，建國工程負責營造現場的洪碧華工程師補充道：「本案採詳細設計發包及施工同步進行，原本想有效縮短時程，但特殊建築工

安全帽和反光背心，是上工的標準配備。

建國工程的核心價值「正德，利用，厚生，惟和」。

程因工程界面複雜，各標重疊施工，產生施工界面的整合問題。一旦各標間工程界面整合不良，履約爭議、提請協調或訴訟就不斷發生，最終導致各標工程延誤。」換句話說，許多工程因為複雜難作，常遇到還沒做完下一標就得進場，牽涉在其中的各負責單位，因此出現衝突，結果就是違背了「快捷工法」的初衷，欲速則不達。

建國工程承攬的是第一標「主體結構工程」和第二標「建築裝修水電空調工程」，以本案不含第六標「捷運地下連通道」的工程款項近 89 億，而建國工程的款項約 64 億、佔比近 7 成來看，足見其為主要承包商；而這也意味必須同時面對業主、建築師、監造、專業廠商、聯合承攬廠商、以及其它標的負責單位，在各方立場經常衝突的情況下，持續進行整合並推動工程。「整合這件事需要很高的 EQ，你要面對每個單位的人，部門的生態，每個人的個性脾氣都不一樣，這真的是一門藝術。」吳通銘說。

衛武營興建過程年表

11 月：行政院通過「新十大建設」，宣布設立「衛武營國家藝術文化中心」，編列經費 80 億元，並由文建會負責籌辦事宜。

3 月：麥肯諾建築事務所獲國際競圖首獎，取得衛武營國家藝術文化中心之設計監造權。
9 月：「衛武營藝術文化中心籌備處」正式掛牌運作。

12 月：「衛武營藝術文化中心新建工程」第 1 分標工程開標，由建國工程股份有限公司得標，得標金額 30 億 3,900 萬元。

2 月：完成灌大底工程。
4 月：開始鋼構工程。

2003 2005 2007 2009 2010 2011

11 月：行政院核定「衛武營藝術文化中心」第一次籌建計畫書，編列經費新台幣 83.6 億元，其中工程經費 65 億元，預定民國 98 年完工。

3 月：「衛武營藝術文化中心新建工程」第 1 分標工程正式開工。
4 月：主體結構新建工程動土。基樁查驗及工程施作。
5 月：連續壁導溝施作。
6 月：聲學顧問華裔旅法聲學家徐亞英教授率領法籍助理，於 267 棟展覽館進行衛武營藝術文化中心的音樂廳音效模擬測試，以確定所設計的音樂廳是否符合契約所規定的 NC 值標準（噪音控制）。
12 月：開始灌大底工程。
12 月：「衛武營藝術文化中心新建工程」第 2 分標工程開價格標、決標。

■ 工序
■ 行政

洪碧華提到，整個營建過程太耗心神、太讓人覺得備受折磨，以至於有一度很多現場工程師都要辭職。怎麼辦呢？她靈機一動，拿出原本 3D 的設計圖，和已經施工完成的照片，給工程師對照，跟他們說，有發現嗎？你們做得就跟原本的設計圖一模一樣。精湛的成果擺在眼前，從那次之後，再也沒有人說要離開，而衛武營國家藝術文化中心也就如我們所見，順利地開幕了。

營建職人們的不屈不撓，都是為了最後那豐收的一刻。相較於建築設計的感性和浪漫，營造經常被認為「很硬」且無趣。但正是因為有這樣的一群人，願意花費近十年揮汗工作，島嶼南方的藝術之夢才得以起飛。讓我們走進營造現場，看見它是如何進行的吧。這是魔幻空間背後的真實，是支撐藝術萌芽的那根脊柱。讓一切不可能變成可能，這就是營造的真諦。 end

工務所。

給工程師參考的屋頂模型。

1 月：鋼構完成上樑。
5 月：屋頂開始施工。鋼表皮開始在衛武營進行「現場手工」的施作。
9 月：戲劇院、表演廳開始內部裝修。

8 月： 音樂廳、表演廳完成內部裝修。
10 月：戲劇院完成內部裝修。
11 月：歌劇院完成內部裝修。

3 月：消防安全設備查驗合格，並且取得使用執照。

2012　2013　2014　2015　2016　2017　2018

4 月：徐亞英、建築師、建國工程前往中國珠海查訪 GRG 版片作業和品管流程。
8 月：鋼表皮開始進行「工廠加工」。

1 月：音樂廳、歌劇院開始內部裝修。
3 月：鋼表皮工程結束。
4 月：「國家表演藝術中心」掛牌成立，下轄「國家兩廳院」、「衛武營國家藝術文化中心」及「臺中國家歌劇院」。

5 月：屋頂施工完成。

9 月： 音樂廳進行滿場測試。這是繼國家兩廳院後，30 年來台灣再度以嚴謹的科學模式測試廳院的聲學。
10 月：正式開幕。

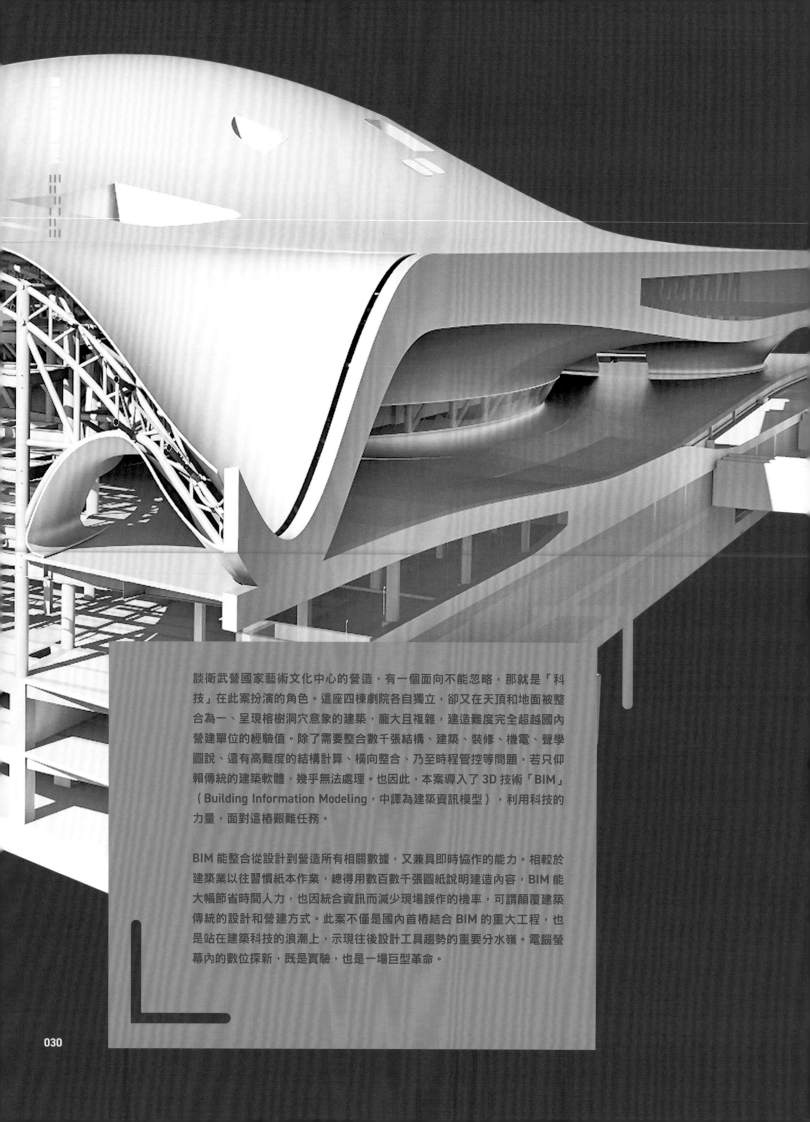

談衛武營國家藝術文化中心的營造，有一個面向不能忽略，那就是「科技」在此案扮演的角色。這座四棟劇院各自獨立，卻又在天頂和地面被整合為一、呈現榕樹洞穴意象的建築，龐大且複雜，建造難度完全超越國內營建單位的經驗值。除了需要整合數千張結構、建築、裝修、機電、聲學圖說、還有高難度的結構計算、橫向整合、乃至時程管控等問題，若只仰賴傳統的建築軟體，幾乎無法處理。也因此，本案導入了 3D 技術「BIM」（Building Information Modeling，中譯為建築資訊模型），利用科技的力量，面對這樁艱難任務。

BIM 能整合從設計到營造所有相關數據，又兼具即時協作的能力。相較於建築業以往習慣紙本作業，總得用數百數千張圖紙說明建造內容，BIM 能大幅節省時間人力，也因統合資訊而減少現場誤作的機率，可謂顛覆建築傳統的設計和營建方式。此案不僅是國內首樁結合 BIM 的重大工程，也是站在建築科技的浪潮上，示現往後設計工具趨勢的重要分水嶺。電腦螢幕內的數位探新，既是實驗，也是一場巨型革命。

全新 3D 資訊模型技術
掀起設計 & 建造大革命

BIM

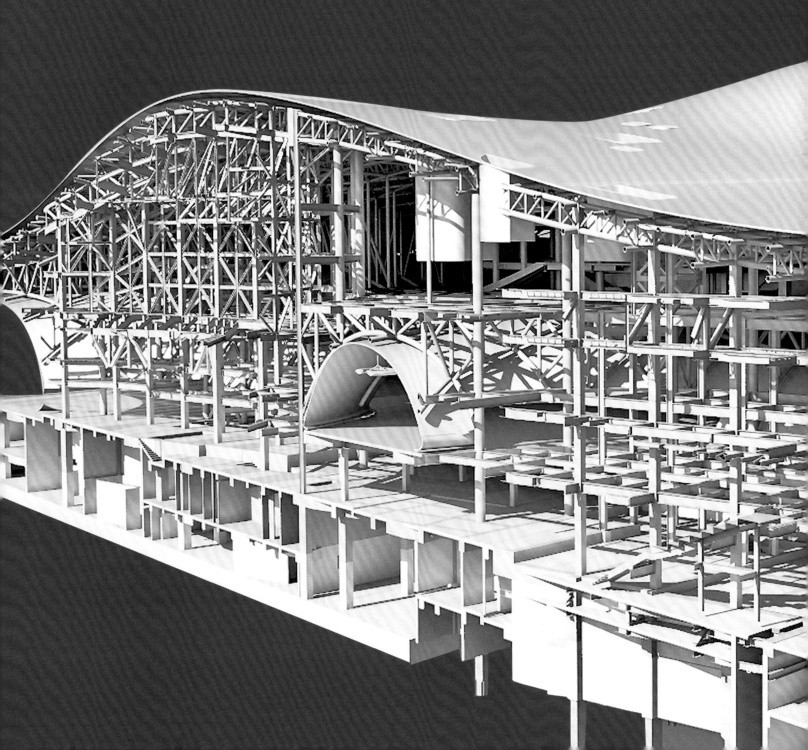

讓我們簡單設想一下,在不談 BIM 的情況下,台灣一般建築的「施工說明」是如何生產出來的呢?

大致的步驟如下:建築師事務所發展設計概念,繪製包含平面、立面、剖面、結構和機電管線等完整一套建照圖(又稱設計施工圖或發包圖),送至建管處審核容積消防等是否符合法規後,才正式交予營造商。營造商收

到時必須先檢討圖面,再轉為現場施作時施工圖,例如細部使用的工法、或像混凝土的配比等細節,作為實際動工時的依據。建築師整合相關設計專業考量過的設計案,簡化為一套施工圖圖說交付給營造商,營造商再將整合了時程、品質的工程規劃,加上可據以施工完成的所有資料,簡化為一套竣工圖說交付給業主。每個階段都是以簡化資訊來交付。

早年建築和營造業全仰賴手繪，一套動輒幾十、幾百張起跳的建照圖全是手繪的紙本。建築師得趴在偌大的製圖板前，一筆一畫勾勒出建築的形貌。1982 年具代表性的 2D 設計軟體 AutoCAD 問世，往後十年間風行至全球，台灣則在 2000 年後才普及，各事務所廣泛採用 AutoCAD 繪製建照圖。更之後，才出現 3D 建模的概念，包括 SketchUp、Rhino +

Grasshopper、3D MAX 等，逐漸成為建築設計的必備工具。

然而，不論手繪、2D、或上述 3D 建模軟體，都隱含著準確性堪慮、耗時費力等問題。

以準確性來說，純手繪時期的精準程度自然無法和電繪相比，不僅圖面本身，衍伸出來的各種結構工程計

算，也因仰賴人腦而易有誤差。2D 和 SketchUp 等 3D 軟體，雖然能使圖面線條精準，電腦計算能力也好得多，但最大的問題是，上百張建照圖各自從不同角度剖析建築，營造商檢討圖面時，可能發現圖和圖之間不一定「兜」得起來。尺寸、材質、施工方式相互矛盾、缺漏重要圖面，或各種配置衝突等狀況都會出現。此外，若某處出錯得修改，牽一髮動全身，

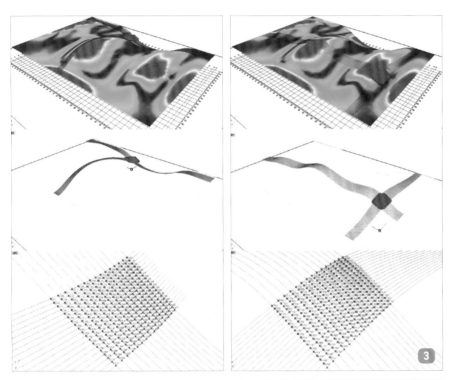

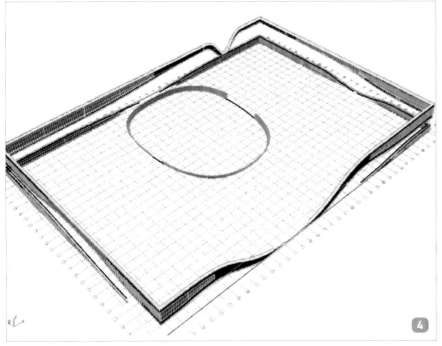

BIM 分析

1. 檢討榕樹廣場的排水。模擬圖上有很多小箭頭，表示水流方向，而紅色方框則點出坡度變化較小的區域，針對這些區域探討是否容易積水以及排水方向是否合宜。
2. 針對榕樹廣場、也就是鋼表皮施作範圍進行曲面分析時的示意圖。
3. 由於麥肯諾建築事務所規定屋頂每一張鋁板片的「投影寬度」必須一致，導致實際上自由起伏的屋頂鋁板，會有些微的寬度變化，所以先用 BIM 分析，計算出各細部寬度的數據。
4. 在灌地下室的混凝土時，必須先留好預埋件、意即事先保留在地下的扣件位置，之後才有辦法和地上建築的帷幕牆扣合。這張圖是要確認對齊的狀況，避免預埋件出現在帷幕牆板片的中間，導致無法扣合。

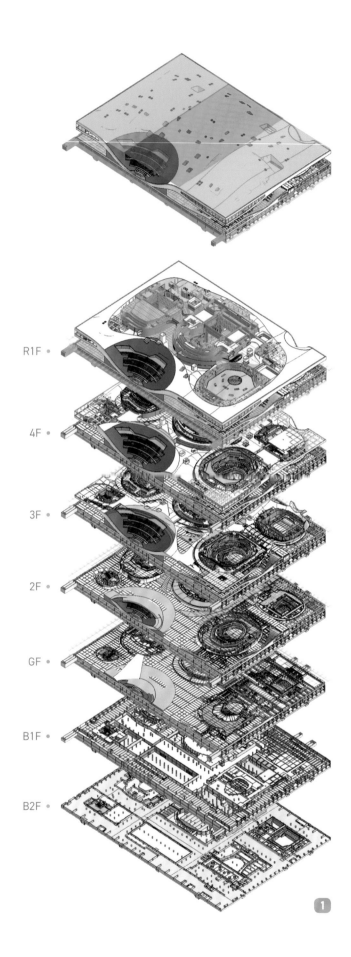

R1F •

4F •

3F •

2F •

GF •

B1F •

B2F •

①

大量相關的圖面也都得修正。倘若營造商手中的施工圖不夠精準，或錯誤未悉數檢討，到施作現場必將產生後續問題。而在台灣公共工程經常得與時間競賽的情況下，營造商不見得在早期設計階段能參與討論，而是得標後才拿到建照圖，緊湊的時程內得一邊分析圖紙，一邊施工，工期延宕的罰款又十分驚人，環環相扣的結果，便容易影響品質。

衛武營國家藝術文化中心因其量體龐大、構造複雜，建造難度可以說是一般建築的數倍、甚至數十倍之多，不難想像這幾乎挑戰了傳統紙本施工圖可堪說明的極限。為了訴求精準，同時與時間競賽，建國工程在此案特別使用了比以往的 2D 和 3D 軟體更先進、如今已成為全球建築業領先技術的 BIM，希望從頭改變建築營造的方法。

超強整合及協作能力
運用 BIM 技術解決所有問題

什麼是 BIM？其英文全名為「Building Information Modeling」，中譯為「建築資訊模型」。用一個最簡單的比喻來說，它是「含有數據的樂高」。

這是什麼意思呢？衛武資訊李孟崇說：「想像 BIM 是一個具有數據的樂高。例如房子裡的一根柱子，BIM 會顯示它的幾何資訊，幾公分乘幾公分，和性質資訊，如 5,000 磅混凝土，以及這 5,000 磅混凝土採購時 ISO 的標準。你甚至能知道，柱子是幾月幾號做的，哪一家廠商做的，用了哪一個牌子的混凝土。這些數據，可以直接丟去做結構計算，得知究竟能承受多少力量。」

BIM 建置

1. 這是一系列 BIM 的「建置」圖，從 B2 一路發展到屋頂層，可以清晰看出分層的平面圖。其實早在此階段，就顯示各廳院的高度不同，這座廳院的 2 樓可能和另一座的 3 樓一樣高。最上面那張屋頂建置圖，則用三種顏色示意施工時的分區。
2. 上面是建築的北向立面圖，下面則是南向立面圖。
3. 此為初期的建造規劃圖，廳院名稱多有更動。例如，圖中的中劇院其實是現在的「戲劇院」，位於中央的戲劇院現在稱作「歌劇院」，而演奏廳如今則更名為「表演廳」。「交通核」則是指和捷運連接的出入口。

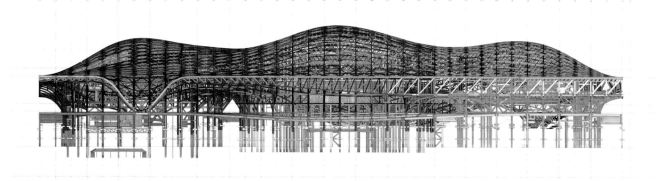

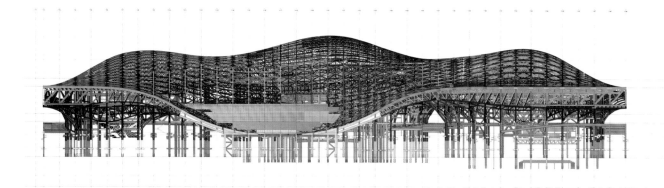

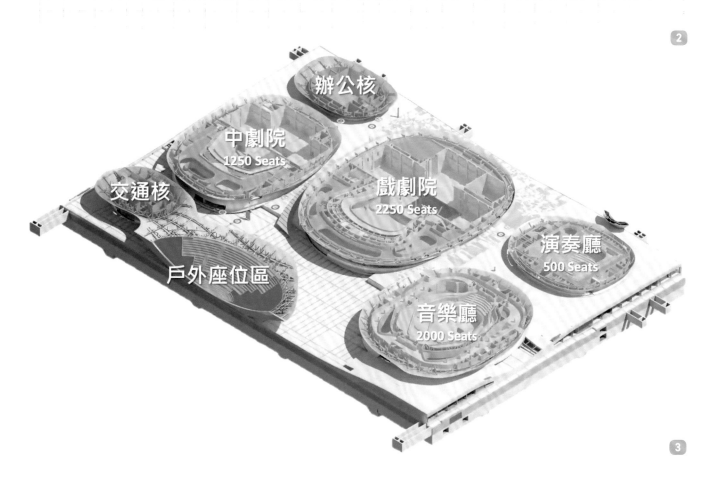

辦公核

中劇院
1250 Seats

交通核

戲劇院
2250 Seats

演奏廳
500 Seats

戶外座位區

音樂廳
2000 Seats

2

3

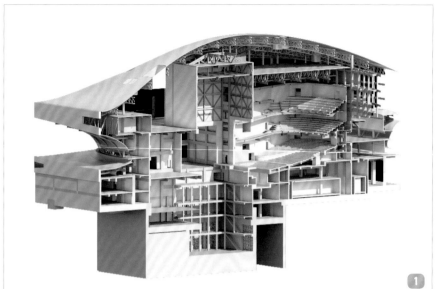

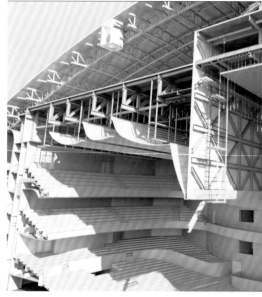

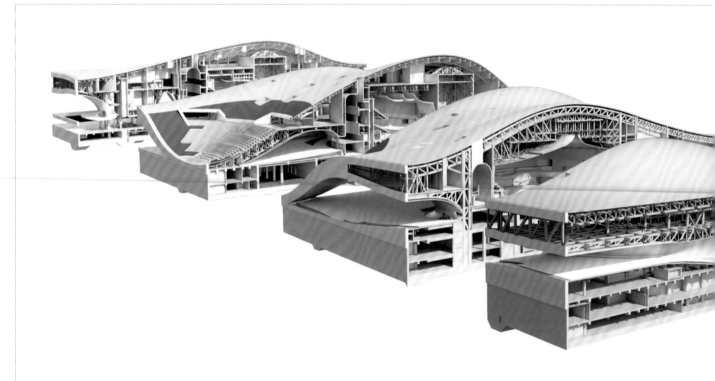

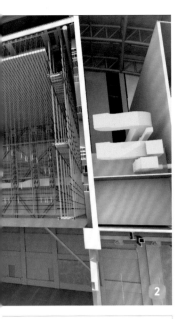

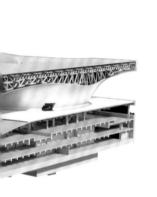

講到這裡，BIM 的第一個優勢已經很清楚：它能整合所有建築營造相關的數據在同一個模型中，而且這些數據能直接進行生產，例如進行結構計算。光是這一點，就讓 BIM 和過往軟體出現絕對性的差別。因為它把過去 2D 軟體數不清的繁雜檔案統合為一，又解決 3D 建模軟體便於觀看，卻因著重部份功能而缺少全面性資訊的問題。

記得前述紙本建照圖會有「兜不起來」、「錯誤牽一髮動全身」的問題嗎？倘若用傳統方法，用 AutoCAD 畫了幾千張建照圖，你如何檢查裡頭的正確性？如何解決圖紙中可能存在的錯漏碰缺問題，使項目質量、安全、工期、成本能夠得到更好的控制？或今天開工後，有部份結構需調整，又該如何通知其它橫向單位做出相對應的變更？但有了 BIM，這不再是問題。因為 BIM 不是透過圖面去「組成」一個建築整體，而是原本就先建好該建築的完整資料庫，依需求從模型「切出」不同細節所需的構造圖。任何一個小數據調整，電腦能直接運算同步更新其它部位，大幅降低之後的出錯率。

這還能進一步解決營建業長久以來的為難：建築體積太大，靠一疊圖紙難以窺測全貌，而全貌通常只在建築師腦海裡。李孟崇說：「你看到的是一個片段，你有圖，但圖很小而且不真實。在還沒有 BIM 技術之前，基本上是靠人腦用經驗克服中間的落差。但你看完這麼多張圖，可以知道它到底長什麼樣子嗎？BIM 似乎能讓這個距離開始拉近。」

以前的 2D、3D 軟體，雖各有優點，卻不存在「軟體共融」這件事。李孟崇說：「你要把 SketchUp 的模型放進 Rhino，在 Rhino 裡寫程式，再丟去某個地方用程式語言把資料取出來……。」整個設計和檢討過程冗長又費力。而所謂的 BIM，雖然也分成 Revit、AECOsim、ArchiCAD 等不同軟體，但彼此可互通，也就是靠一套軟體就能解決一整個複雜的案子。更重要的是，BIM 具「模型協同作業系統」、以白話來講就是「同步更新」的能力，就算分處工地現場和辦公室，只要連上同一個資料庫，就能一起討論，即時修改資訊。這些功能對整體效率的提升絕不在話下。

李孟崇說：「建築營造你沒有辦法 try and error。」相較於手機、桌椅等設計物件，建築成本太高，幾乎沒有試作和容錯的空間。而最好的辦法是從最前端施行綜合管理，在設計圖和施工圖的階段，就整合所有需要的設計細節、材料、工法，確保環節彼此相扣，便不會發生現場做不出來的窘境。

BIM 彩現

1-2. 歌劇院是所有廳院中最深且挑高幅度最大者，從這兩張 3D 彩現圖就可以看到，舞台裝置區域深達地下五層，以及和舞台同高、為了收納更換布幕的「舞台塔」（Fly Tower）的剖面樣貌。
3. 將整棟建築立向分區剖開的示意圖。
4. 讓幕後人員方便穿梭於舞台上方的「貓道」示意圖。
5. 建築外觀以及戶外劇場示意圖。

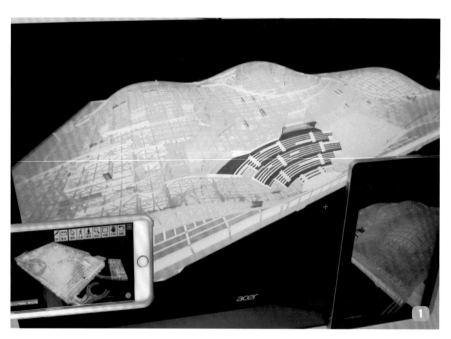

BIM 應用

1. 衛武資訊後來開發出可攜帶式的 BIM 裝置平台,即便在工地現場也能用手機操作 BIM 軟體。透過這個輕便型裝置,能在模型中行走、旋轉、測量,不過無法修改。
2. 施工時的安全措施,例如安全圍籬、防墜網等架設的位置和數量分析。
3. 每個觀眾席座位下方,都有冷氣出風口,出風口又會連接隱藏在座位區下方的「氣室」,也就是冷氣被送進廳院後先暫時停留的地方。出風口和氣室,施作時都必須同時灌注旁邊的混凝土,因此先確立好位置非常重要。圖中可以看見出風口的分佈模擬圖,和實際施工的現場狀況比對。

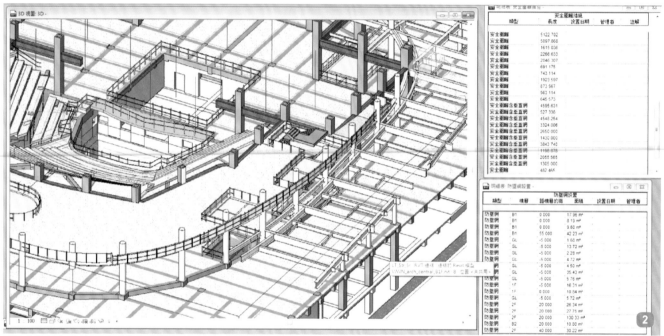

國內 BIM 的領軍者
從零開始「重建」衛武營

BIM 技術最早多用於航太及工業設計。例如汽車,改款速度之快,在維持底盤、引擎等裝備的情況下,僅修改外觀鋼板,便是得利於 BIM 的技術。而全球建築業界,要到近十年(約 2010 年以降),才開始逐步流行這種功能強大的軟體。至於衛武營國家藝術文化中心會成為國內使用 BIM 技術的開先河重要工程,則是因為 2010 年正式動工時,營建署正大力推動 BIM 技術,同時團隊又驚訝於此案如此浩瀚複雜,才使建國工程決意投入發展 BIM。

李孟崇說:「它(衛武營國家藝術文化中心)的複雜程度就像法蘭克·蓋瑞(Frank Gehry)當初作畢爾包(古根漢美術館 Bilbao Guggenheim Museum),但他們使用一種航太工業的技術,而那種技術台灣市場太小進不來。」BIM 當時台灣很少人用,要從國外找來現成的也沒辦法,所以建國工程只得自行摸索、導入運用並投入研發,利用麥肯諾建築事務所提

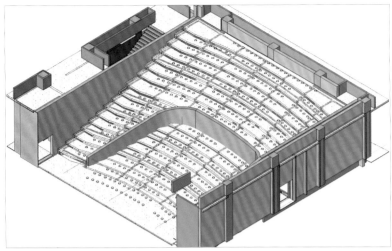

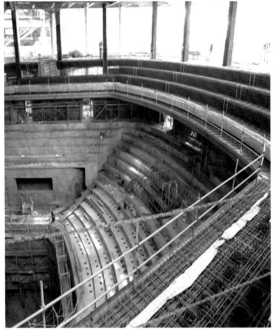

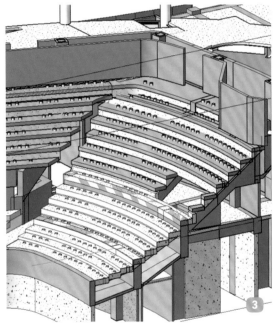

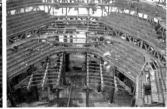

供的 Rhino 模型,重新建出 BIM 的所有細節,以此作為介面整合、控制時程、組織調度的關鍵工具。2010 年剛導入運用時,受限於軟體效能及專案的複雜度,作業時得用上要價十幾萬的工作站等級的電腦,才跑得動如此龐大的數據。隨著後來 BIM 軟體的逐漸改良,及自己研發強化程式功能,整體運算已「輕量化」到易於將

資料帶至工地現場。就這樣一面把建築物蓋起來,一面架構起 BIM 的知識和技術。由於投入程度之深,應用範圍又廣,建國工程旗下負責 BIM 的單位,後來獨立成為「衛武資訊」,如今已是國內相關技術的領導者。

台灣的建築師事務所,現在也逐漸開始採用 BIM 技術,例如長年致力於

生物智慧建築的九典聯合建築師事務所,便積極借重 BIM 技術提升設計品質。但無論如何,衛武營國家藝術文化中心一案,絕對是國內深具代表性的案例。由於 BIM 的輔助,才能進一步克服工程上的難題,最後如實落成。團隊的毅力和科技的力量,在此一覽無遺。●end

Q A

這種 3D 技術，就像具有數據的樂高。

受訪者｜衛武資訊 李孟崇、李致遠

Q 可以先介紹什麼是 BIM 嗎？此技術的特點為何？

基本上它是一種帶有很多資訊的 3D 技術，可以想像 BIM 是一個具有數據的樂高。例如房子裡的一根柱子，BIM 模型會顯示它的幾何資訊，幾公分乘幾公分，和性質資訊，如 5,000 磅混凝土，以及這 5,000 磅混凝土採購時 ISO 的標準。若有需要你甚至可以知道，柱子是幾月幾號製造的，哪一家廠商做的，用了哪一個牌子的混凝土。基本上，真實世界有的數據，都可以放在上面，所以跟以前的 3D 技術不一樣。這些數據，還可以直接轉到應力計算軟體做結構應力計算，得知究竟能承受多少力量。

BIM 技術不只是 3D 模型，而是具有「資料性質」的 3D 技術，所以也可以當成資料庫來運用。如果將這樣的 BIM 模型和進度（時間的軸向）結合在一起，就會變成 4D 的方式呈現。

Q 這種技術出現的脈絡是什麼？建築營造業已經很普及了嗎？

BIM 技術最早用在航空產業，之後也被製造業廣泛地使用。所有工業設計，設計出一個東西，可能會生產十萬、一百萬、一千萬個。BIM 技術可以把完整的 information 放在一個 product 上面做分析，哪裡不好就重新計算，一代一代改良。像汽車可以每一季都改款，就是因為這種技術，讓改款變得相對簡單。

但是我們建築業，每一棟建築都是 unique。Frank Gehry 完成畢爾包美術館，不會有第二棟長一模一樣的。所以這樣的技術進入到建築業其實花了一段時間。近十年來，全世界的建築業才開始廣泛運用。

另外，BIM 這個技術的相關軟體也開始找到適應建築業的方法。有幾家主要的軟體公司像 Autodesk、Bentley、Graphisoft 和 CATIA 都推出它們的軟體。建築業要用的時候，Autodesk 或 Bentley，就去適應這門產業，然後開發出合適產業的軟體。

Q 一棟建築要複雜到什麼程度，才需要 BIM 來處理？

覺得應該這樣說，像 iPhone 推出每一代新型號前，可以做很多檢討、測試、修改，然後再大量製造，但我們建築業就只有一次設計跟一次建造的機會，沒辦法 try and error。建築師必須在前期，從需求到美學，整合所有專業；施工團隊，則是針對材料、工法跟構法再深化整合一次，以符合品質、成本、

工期。像這樣的「綜合管理」，是營建業的核心，包括整合界面，控制時程、成本和品質，還有組織調度和採購。

所以很重要的是，BIM 技術在綜合管理方面具有非常強大有效的整合力量。光靠 2D 圖面，因為建築案規劃通常都很大，無法對應到完整的真實狀況，工地也看不到全貌。在還沒有 BIM 技術之前，基本上是靠人腦用經驗克服中間的資訊解讀落差。但 BIM 模型的 3D 技術，似乎讓多方參與者的距離，開始拉近。

像負責設計的羅興華建築師，有時也開玩笑說，一套幾千張紙本的圖面看很久，依舊很難想像那個空間長什麼樣子，因為人腦是有極限的。如何能光看 5,000 張圖面，就知道到底長什麼樣子？在這個建築案有其自由曲面造型的獨特性，所以每張圖都只是其中一個切片，平面圖每移動 50 公分，跟其餘的平面圖就不一樣，該怎麼理解？但 BIM 模型可以讓你看見整體，還有建造過程中，每一段時期中每一切片的樣貌。

Q 如果 BIM 技術可以做綜合管理，是否表示這是一個較開放的系統，可以隨時診斷、修改其狀態？

沒錯。修改數位模型的資訊，比修改工程實體容易太多了。你把柱子的尺寸，從 60 公分輸入成 80 公分，柱子的尺寸及形體就全部一起改。如果是傳統圖面，若有幾千張圖，怎麼去精準核對？但 BIM 模型就沒有這個問題，因為它的圖面其實都是從同一個模型資料庫去切出來的，所以不會這張跟那張對不起來。還有就是，有時可以在 BIM 軟體中寫程式去作各種 check。像我要檢測樑和柱是否對在一起，只要下一個條件，BIM 就會把所有符合的都

抓出來，可以看到它在哪裡，還可以讓它亮顯。或你想知道什麼東西沒做好，會有何影響？只要下條件，BIM 軟體就把結果的 report 送上，總共有多少個符合條件的結果，然後長什麼樣子。還有很多應用的面向，都是 BIM 技術的深度運用。

Q 當初合約中並未規定使用 BIM 技術，但你們為何投入如此多心力發展這項技術？

我們遭遇到的問題是，衛武營確實非常複雜。它的複雜程度就像 Frank Gehry 當初設計畢爾包美術館一樣，但他們使用一種航太工業的軟體技術，而這種技術當時因為台灣市場太小沒進來；而我們也無法花大錢像 Frank Gehry 一樣把航太技術拿來運用。當時現成的國外 BIM 軟體也不完全合用，在台灣也還很少人使用，很難取得資源。唯一能做的就是自己整合技術研發運用。

例如，在實務層面上，建築產業裡原本沒有「資訊交換」這件事。每一種軟體，都有不同的檔案格式，如果你想要把它們合在一起運用，例如你可能得要把 SketchUp 模型轉進 AutoCAD 3D 的模型，然後放進 Rhino 軟體裡寫自動程式運用，再丟去某個軟體用程式語言把資料取出來。但這案子太複雜，我們作業了很久之後，發現還是不能這樣分散每一件軟體各自做一些，再轉去另一個軟體繼續做。最後接受了這樣的觀念：這專案本就是一個各式各樣資訊整合起來的，不能切割來看。所以即便合約上沒有規定使用 BIM 技術，但我們依舊決定投入發展一個完整的 BIM 模型，並加以運用。

Q 當時運算的主機設在哪裡呢？

當初主要都在台北。2010 年時，使用 HP 的工作站，每一台都是十幾

萬的電腦，那些硬體現在都變古董了。我們參考麥肯諾建築事務所提供的 Rhino 模型，將所有的細節都 rebuild，從零開始重建整個 BIM 模型，這其實是很大的工作量。然後因為模型的資訊量龐大，開會時要把模型打開和整合運用很耗費時間，開會的參與者一直在等待模型操作，所以就開始去想需要更多的方法，例如由我們自己撰寫的程式來加快運用速度，或是把資料的運算和儲存分散而非集中，或是使用輕量化的模型，在行動裝置中也能使用，就可以帶到施工現場去。

Q 這項技術還有所謂「模型協同作業系統」的功能，這又是什麼呢？

假設在建模型的階段，有四十個人一起建模作業，並不是單純將總模型切分成幾個模型，你做這一塊，我做那一塊，而是四十個人一起做同一模型。其中十個在高雄，二十個在台北的敦化南路，還有十個在台北市松江路，大家依一定的分工邏輯同時一起建置模型。第二個是做完後怎麼同步更新？BIM 軟體就有同步更新的功能，這是數位化以後才有可能的一種生產力跟分工的革新。

還有一個觀念是，不管任何地方更動，都要即時同步更新回到最核心的模型。調整完以後，再拆出去給所有分包商使用，大家在這個框架下繼續發展。牽一髮動全身，你不能不通知別人，這是很重要的觀念。其它案子沒有這樣的複雜性，但這個案子得這麼做才行。

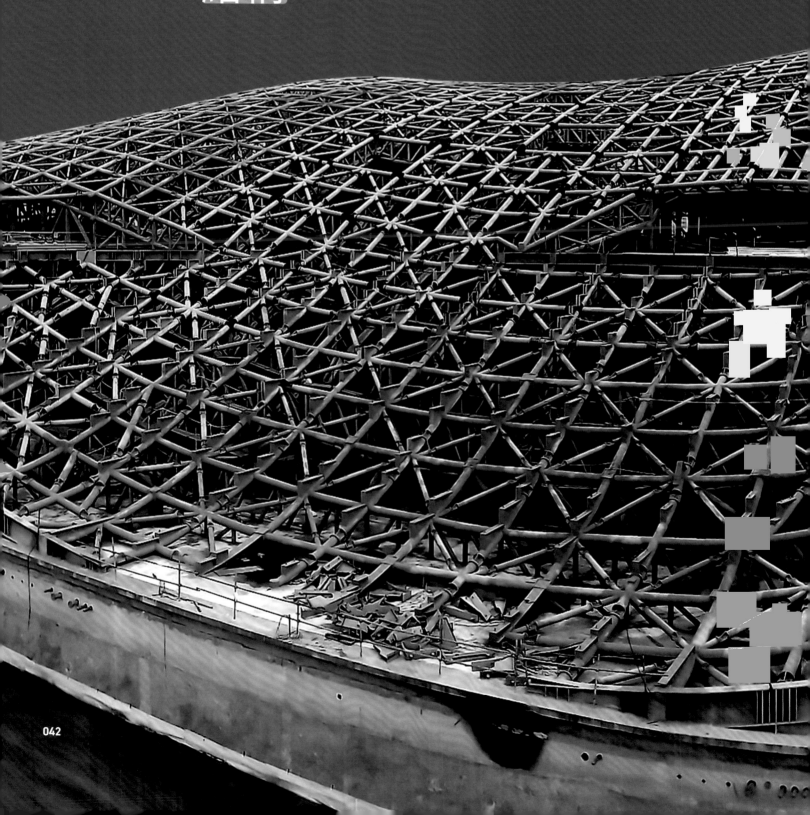

三套系統，
打造耐用美麗的建築骨骼

結構

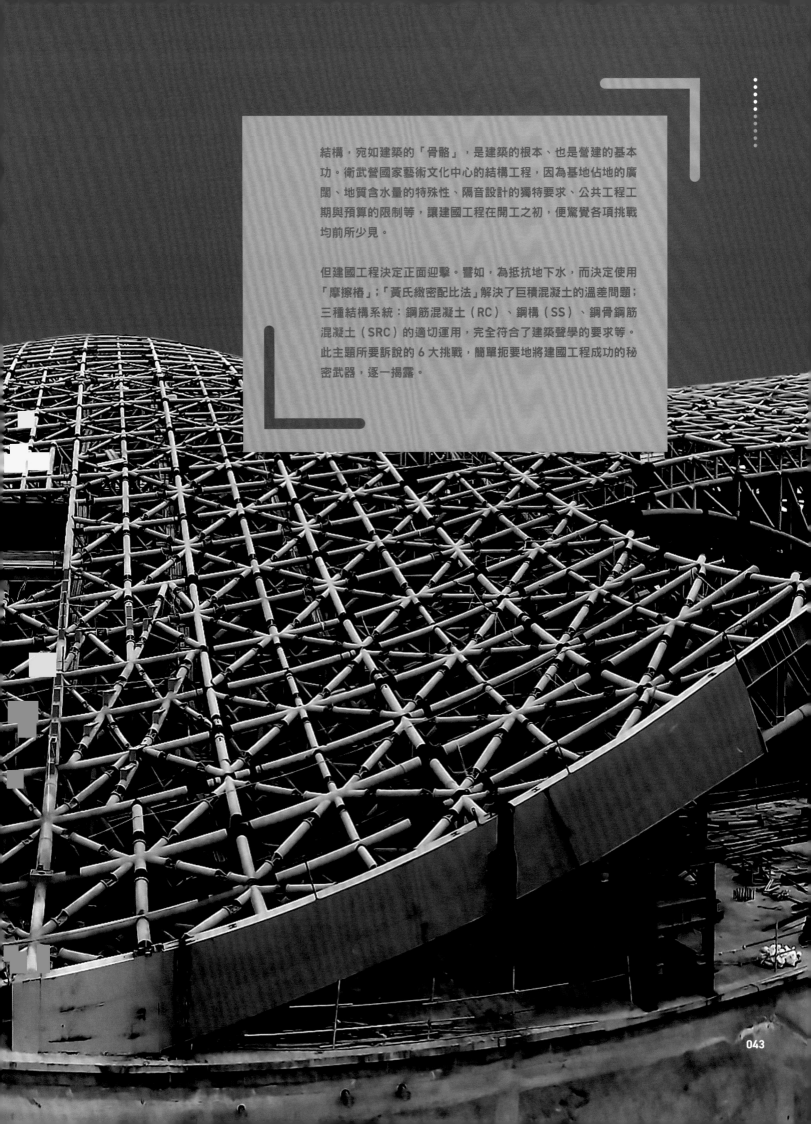

結構，宛如建築的「骨骼」，是建築的根本、也是營建的基本功。衛武營國家藝術文化中心的結構工程，因為基地佔地的廣闊、地質含水量的特殊性、隔音設計的獨特要求、公共工程工期與預算的限制等，讓建國工程在開工之初，便驚覺各項挑戰均前所少見。

但建國工程決定正面迎擊。譬如，為抵抗地下水，而決定使用「摩擦樁」；「黃氏緻密配比法」解決了巨積混凝土的溫差問題；三種結構系統：鋼筋混凝土（RC）、鋼構（SS）、鋼骨鋼筋混凝土（SRC）的適切運用，完全符合了建築聲學的要求等。此主題所要訴說的 6 大挑戰，簡單扼要地將建國工程成功的秘密武器，逐一揭露。

基地原初樣貌。

挑戰 1　抵抗地下水

興建任何一棟建築,都得從地基開始。地基的作用,是支撐上方的整棟建築,倘若地基不穩,會直接影響安全,其重要性可見一斑。衛武營國家藝術文化中心的地基工程,有一件事很難忽視,那便是「水」。這棟建築面積計 3.3 公頃,是龐大而相對扁平的量體;建造之前進行土質檢測時,發現地下水的水位高度離地表不遠,水的浮力可能讓建築真的「浮」起來。因此基樁採用摩擦樁,還一共打了多達 752 支。

基樁依承載力的方式不同,可簡單分為「端承樁」和「摩擦樁」兩大類。「端承樁」的樁端(樁的底部)設置在地下深處的岩盤上,承受來自上方建築的重力——像占地面積小卻高聳

的台北 101,便是使用端承樁,把建築「撐」起來。而「摩擦樁」則指樁端並未站於堅硬的岩盤,反而透過側向與土壤之間的摩擦力,負荷上方的量體。衛武營國家藝術文化中心的基地岩盤深,不利於端承樁,而使用摩擦樁,可以藉側向摩擦力緊緊抓住土壤,如同鎖螺絲一般,將量體「固定」在地上;否則,一旦雨季時地下水位升高,或地震致使土壤液化,建築體可能會浮起,像海上方舟搖晃不停。

設置基樁,必須先在地表開鑽出孔洞,放進鋼筋籠,再澆注混凝土才能完成。然而當時天雨不斷,雖開鑽不成問題,但鋼筋籠需以電焊相接,有水相當危險,因此只要下雨便需停工;工期與人力調配的管理機制,此時即面臨挑戰。

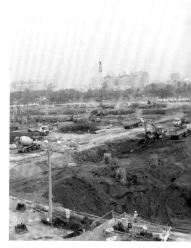

基地工程必須面臨地下水的挑戰。

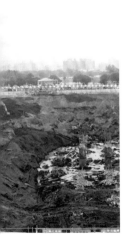

混凝土施工英雄們。

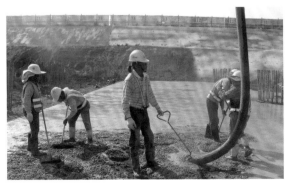

進行混凝土的施工。

挑戰 2 巨積混凝土

完成基樁以後，接下來就要開始灌大底。所謂大底，是指整棟建築物包含地下室最下方的「底部」。因為建築無法直接蓋在凹凸鬆軟、成份複雜的土壤上，所以需要先灌混凝土做一層堅硬穩固的平整底座，讓所有工程在這之上發展。大底通常約 60cm厚，衛武營國家藝術文化中心卻做到160cm，足足多出兩倍有餘——畢竟有如此的厚度和重量，才有辦法穩定建築體，不至於因為地下水而浮起或不均勻沉陷。

然而，這也導致了後續灌注時的高難度。當考慮結構體的尺寸、混凝土的用量和內容、甚至天氣等綜合因素，超過一定用量的混凝土被視作「巨積混凝土」（Mass Concrete）。根據

045

基礎底版依分區混凝土澆置計畫，進行澆置搗實。

基礎底版混凝土澆置完成，完成面整體粉光及拉毛處理。

美國混凝土學會（ACI）的定義，「巨積混凝土」意指：「任何場鑄[註1]大體積之混凝土，其尺寸過大而必須克服產生的溫度，或因水化溫度導致體積變化，避免產生裂縫者。」

混凝土的成份如下：1. 沙子和石頭等「骨材」，2. 水泥、飛灰、極細的礦物摻料等「膠結材料」，3.「其它化學摻料」，以及 4.「水」。當這些內容物全攪拌成黏稠狀，便可進行「灌注」，凝固之後形成需要的混凝土量體。然而，在物理上，物體從液態轉固態時會放熱，「巨積混凝土」因體積龐大，若置之不理，內部熱能淤積，和表面溫度相差過大，則因熱應力的拉扯[註2]，乾燥時易開裂，情況嚴重的話因安全考量必須全部重灌。

那麼，該如何克服呢？如何做出如此廣袤、厚達 160cm 的大底，又不因熱能過量而影響品質？最重要的關鍵在於混凝土的配比。建國工程因此邀請國內混凝土的權威，國立臺灣科技大學營建工程系教授黃兆龍，利用特殊的「黃氏緻密配比法」，化解高熱能的危機——這種配比法，刻意降低了用水和水泥量，藉以大幅減少熱量。不過，要說服設計單位同意採取這個配比，並不容易。所以正式灌混凝土之前，建國工程先用這項配比，做了 5 個和大底一樣深，1.8mX1.8mX1.6m 的試作混凝土塊，確認其熱能釋放的狀況。又在預計分成 21 區灌漿的大底中，選擇其中一區實際灌漿並測試，經過兩次確認後，工程於焉順利進行。

大底的總面積為 37,500 平方公尺（150m X 250m），之所以分成 21 區灌混凝土，是因為考慮到開挖速度、每天可製作的混凝土量、動線等

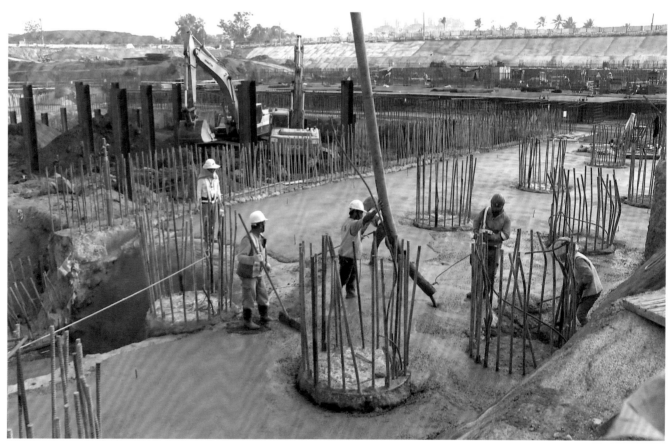

基礎底版澆置混凝土，機坑、集水坑及導溝進行人工鏝光及修飾。

諸多複雜的因素。實際執行時,是採取「跳著灌」的順序,意即如果 21 個區域依序編號,那灌的時候,就先灌 1、3、5,再灌 2、4、6,以此類推。這是因為,左右兩邊的區域都灌好,中間區域的灌漿便可以省去組立模板的時間。

由於台灣的氣候變化並不極端,不會有驟降至 0 度的狀況,所以過程中並不需要調整配比。不過,每逢特別酷熱的中午,預拌廠會在混凝土中多加一點冰水,減緩其熱能的產生。大底灌漿前,會先作底部防水處理以及灌 10cm 的混凝土,然後綁鋼筋和組立模板,再正式灌入大底的混凝土,每一區至少 10 來天才能完成。因為前期溝通和前置作業都很到位,所以實際執行時很順利,另外黃教授的「黃氏緻密配比法」也大幅節省了 50% 水泥的使用量。

環保永續的「黃氏緻密配比法」

這套配比,除了能克服巨積混凝土的難題以外,也被稱作「綠混凝土」。在行政院國家科學委員會工程科技推展中心出版的「工程科技通訊人物專訪選集」中,黃兆龍指出,採用工業廢棄物或營建拆除物,例如飛灰、矽灰、玻璃,以及稻穀灰等,作為「膠結材料」,並將組織結構做到十分緊緻,會使強度變得很好。一旦經得起長時間的使用,降低壁癌機率,便朝永續邁出一步。而且生產水泥原本就會製造大量的二氧化碳,這種配比幾乎不使用水泥,也替環境盡一份心力。不只衛武營國家藝術文化中心,「黃氏緻密配比法」還用於台北 101、南港車站、屏東海生館等建築工程上,標誌國內相關技術的成就。

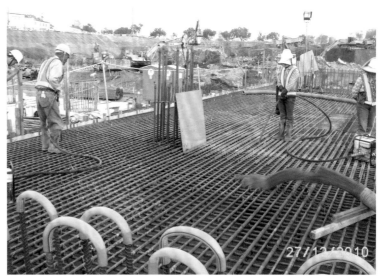
基礎底版分區澆置混凝土及震動搗實。

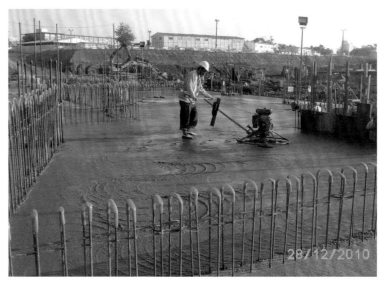
基礎底版分區澆置混凝土後,適時進行整體粉光。

基礎底版分區澆置混凝土,於整體粉光後表面拉毛處理。

挑戰 3 廳院「筒狀」的造型構成，複雜的 SRC 系統

擁有了大底，就可以開始發展建築本體。四座廳院加上行政中心和連接捷運的入口大廳，共六個「筒狀」結構，都是選擇 SRC（RC、SS、SRC 說明詳下方）。

SRC 的造價，普遍高於 SS 和 RC。但與 RC 相比，由於主架構還是 SS，強度高，只需要比混凝土結構更小的截面積，就能達到相同強度。若和 SS 相比，SRC 則因混凝土而具隔音功效。考慮這些要素後，選擇 SRC 是必然的結果。

此處的 SRC 結構使用「Box 柱」，也就是截面形狀為「口」字的四方型鋼骨。先將「Box 柱」內部灌好混凝土後，外面用電焊的方式連接鋼筋、加上模板，然後再灌一次，用混凝土將整根「Box 柱」包裹在內，才算完成結構體。像這樣必須分成兩次灌注，再加上「筒狀」不是平面，而是曲度的弧面，均易導致施工不易。

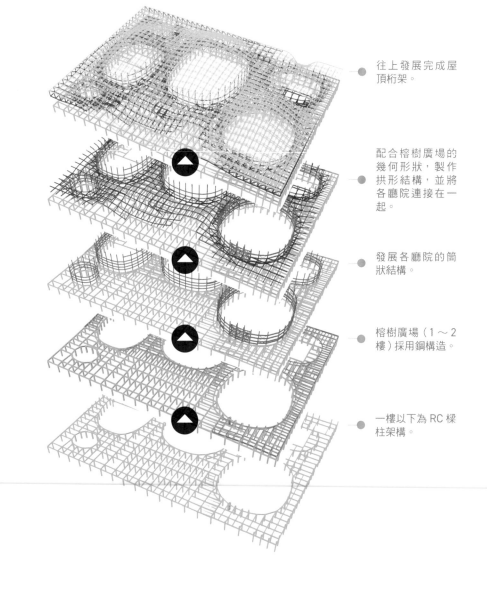

往上發展完成屋頂桁架。

配合榕樹廣場的幾何形狀，製作拱形結構，並將各廳院連接在一起。

發展各廳院的筒狀結構。

榕樹廣場（1～2樓）採用鋼構造。

一樓以下為 RC 樑柱架構。

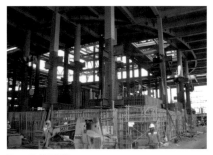

Box 柱的近照。

鋼柱內灌注自充填混凝土至鋼柱頂後，封閉灌漿口。

RC、SS、SRC：三種結構系統比一比！

RC： 鋼筋混凝土。指利用模板圍出範圍，裡面加入鋼筋，然後灌注混凝土，凝固後拆除模板形成的結構體。地震時比較不會搖晃，隔音較佳，而且價格平實。是台灣最常見的結構系統，常用於如公寓住宅等中低樓層的建物。

SS： 鋼構。指利用鋼骨搭建而成的結構體。鋼骨本身強度高，因而截面積比鋼筋混凝土小很多，就能達到相同的強度，換言之就是鋼構的柱子往往都較細，相對釋放出更多可用空間。缺點是地震時搖晃感較大，價格也比鋼筋混凝土昂貴。常見於高樓層建築。

SRC： 鋼骨鋼筋混凝土。主架構還是鋼骨，所以截面積可以比鋼筋混凝土小，卻維持一定強度兼具混凝土的優點，地震時讓鋼骨不那麼搖晃，也較鋼骨隔音效果佳。然而施工過程十分複雜，出錯機率因而較大，價格也是三者中最高。

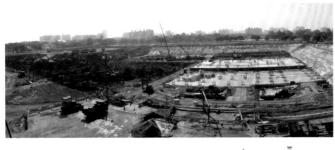
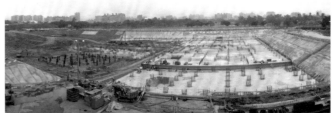
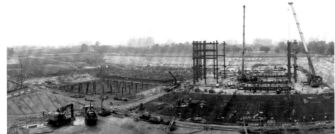
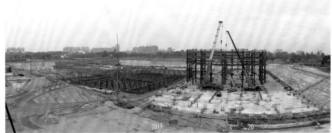
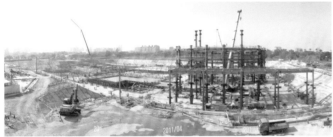
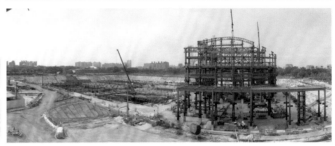

從平地到逐漸蓋起結構。

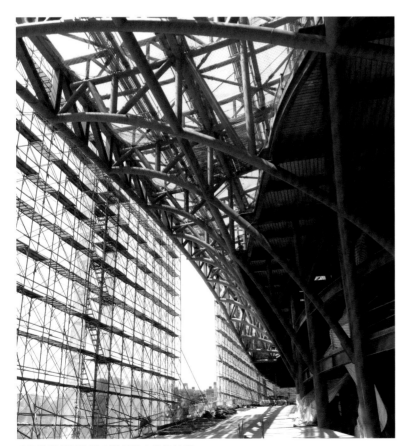

廳院接到外圍牆面之間便是出挑的結構。

挑戰 4 SS 系統連接屋頂時，無柱支撐的「大跨距＋出挑結構形式」

SRC 特別用來製作廳院的「筒狀」結構，但除此之外，地面上的其它部份，包括各廳院的彼此相接，以及「筒狀」的上緣一直到和屋頂相接的地方，都是 SS。這些鋼骨結構彼此串接，又向外延伸，運用許多大跨距和出挑，形成連續無柱的大空間，營造出雄偉的場域感，卻也造成施作上的困難。

大跨距必須仰賴桁架來構成，因為桁架結構的穩定性高，能避免搖晃時鋼骨變形。但因為高度很高，施工不易。像興建音樂廳時，為了降噪，冷氣機房拉得離廳院很遠，風管中間甚至有隔間。「今天空調這裡做一截，我們做輕隔間隔掉，再做一截，再隔掉。底下挑空五十幾米，還要在很狹小的空間內施工，真的提心吊膽。」建國工程負責結構施工的工程師楊進國說。

需要挑空施工的，還包括結構上的出挑。例如從廳院量體，向外延伸出來的這一段，邊緣下方沒有任何支撐點。出挑結構本身難度就高，施作時和桁架一樣，必須先在下面用多組支架撐著，等完工後再拆除，耗費的人力和做工量驚人。另外，桁架和出挑基於鋼骨本身有重量，都會遇到拆除支架後下垂的問題，因此還必須「預拱」——先刻意把結構往上做，抵銷掉之後下陷的幅度。所幸最後完工的屋頂鋼構誤差未超過 3 公分，遠小於規定的 6 公分，可說相當成功。

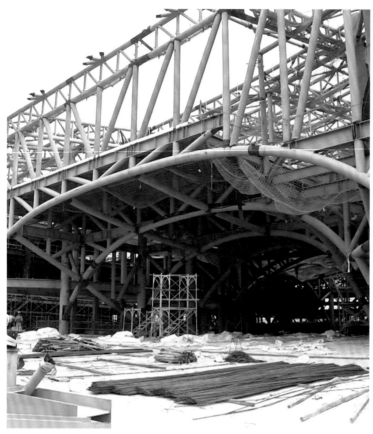

大跨距的結構形式，增加了施工的困難度。

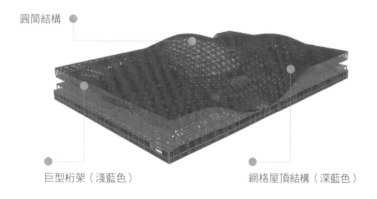

圓筒結構

巨型桁架（淺藍色）

網格屋頂結構（深藍色）

夾縫中的奮鬥者：電焊師傅

衛武營國家藝術文化中心的結構施工，電焊的比例極高。包括施作廳院「筒狀」的 SRC 系統時，鋼骨本身要和外圍的鋼筋相接，便需要電焊。大跨距仰賴的桁架結構，也有大量「垂直－水平」相接的部份（如上方照片），得靠精密的電焊接合。其原料是來自日本的一體成型的鋼圓管，材質型號為「STK500」，柔軟抗拉，但電焊時不能過於急躁，否則容易裂開。通常一座桁架結構，得由四位師傅，工作 3 ～ 4 天才能完成。

另外，從地面到屋頂之間，許多地方的 SS，都是由鋼圓柱組成。這種鋼圓柱，是在屏東萬丹的工廠，利用機械將鋼板滾成圓柱狀，之後再透過電焊密合。但困難之處在於，鋼圓柱單支長 6 或 8 公尺，中央開口直徑卻僅 70、甚至 50 公分，密合時除了外層，裡面也得電焊，如何施工？這時電焊師傅會自製一張板凳般的椅子，下面裝 4 顆滾輪，躺上後鑽進去，一邊焊一邊退出來。因為裡面實在太酷熱，又會生煙，即使外頭電風扇狂吹，他們還是得每半小時出來休息，分段完成工作。

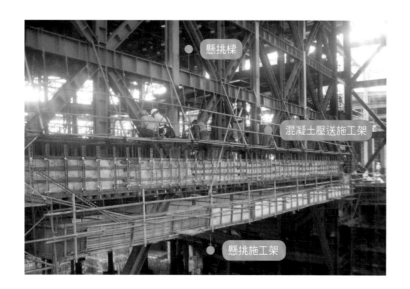

懸挑樑

混凝土壓送施工架

懸挑施工架

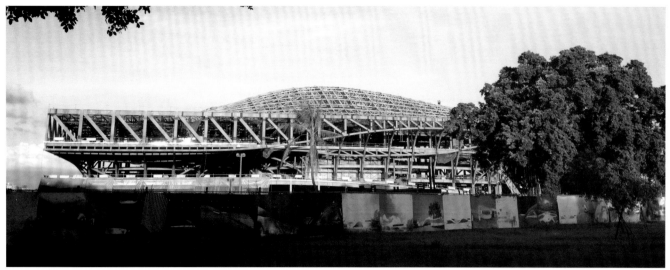

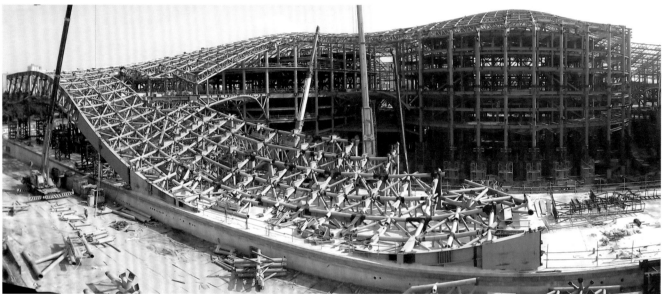

從外圍可看見逐漸完成的美麗結構。

挑戰 5 管理和動線的多重考驗

生產管理和現場施工動線規劃,是營建工程成功與否的秘密武器,對於衛武營國家藝術文化中心這樣的量體、品質、與有限工期,更相形重要。

首先是生產管理。從生產鋼構的那一刻,就必須做好嚴格的規劃。因為總共有 6 萬多支鋼構件,數量驚人,每一支又都不一樣。建國工程的承包商春源鋼構包含旗下的高雄廠、新竹廠、台中廠等 9 間廠房,全部支援加工。建國工程的鋼構組和春源鋼構則每天開會,一支支編號碼,制定生產順序、進場動線。

楊進國提到鋼構件的管理時表示:「整張施工圖畫出來後,要作出清單,知道從哪一支生產,從哪裡開始安裝。安排上,一定是柱子先,然後大樑、小樑,和其它東西。這很需要時間。」

再來是動線。把構件運送進基地就已經不容易,大一點的如桁架,一支便超過 20 噸,得先申請路權,天還沒亮就由卡車運進工區排隊。然後最麻煩的是,由於工期有限,四座廳院必須同時開工,而位在最中央的歌劇院又最深、深達地下 5 樓,因此最花時間,常常要運送構件到歌劇院時,都必須經過其它廳院已經蓋好的結構,十分棘手。分成南北兩半與建結

構的歌劇院,每禮拜分區進度圖都在變化,吊車的路線也得隨時調整。等好不容易終於蓋起來,和其它廳院兩兩相接時,螺栓和孔洞只要有幾釐米的誤差就穿不過去,如果遇到這樣情形,只能全部重新測量、重新生產。

挑戰 6 和時間競賽

就算所有事情依序進行,還有一個最大的敵人要面對:時間。

本案總共分成 7 個工程標案進行,最早開始的第 1 標,內容便是「主體結構工程」,從 2010 年 3 月開工,卻因各種工程上的困難,最後比原定計

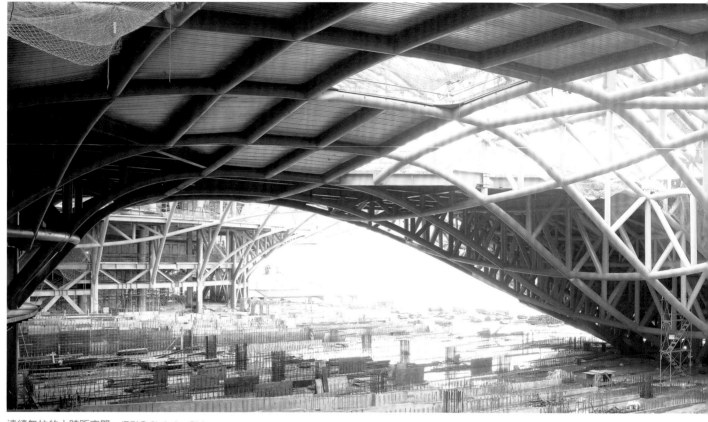

連續無柱的大跨距空間。攝影◎ Christian Richters

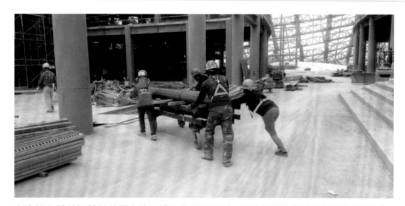

各廳院主體結構體離外圍太遠，受吊車載量限制，無法以機具直接供料至施工區域，只能採人力配合小型載具運送物料。

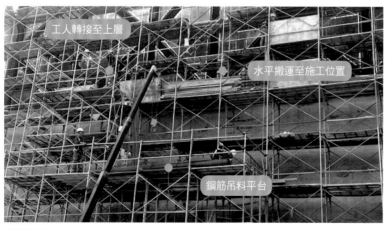

工人轉接至上層

水平搬運至施工位置

鋼筋吊料平台

運送物料。

劃晚了 259 天，直到 2013 年 7 月底才完工。這背後固然有工程複雜度超乎預期、天氣等不可抗力因素、以及各標內容切分恰當與否等問題，但營造廠還是首當其衝，得面對每日的人事費、工具租借、以及違約造成的天價罰金[註3]。也因此，做了四個月基樁便發現進度落後時，建國工程便不斷思索，後續的施工如何能「省時」。

其中一個例子是，安裝歌劇院鏡框舞台的桁架時，下方必須有支架頂著，但如此一來，底下的結構就無法施工。於是楊進國和同事轉頭一想，跑去引進吊架系統，變成不是用「撐」，而是用「吊」的方式假固定。為了研發這套系統，花了一百萬，卻又由於其它因素無法立刻施工。即將施作時，底下的結構已經發展上來了，努力看似白費，但這也彰顯出，每天在現場進行無數動態決策的困難。

還有，像音樂廳為達到「空氣音隔音」，採取雙牆複層結構。這種設計

結構工序簡介

打地基

Step 01

先做土質檢測確認基地狀況,然後打地基。設置多達 752 支的摩擦樁,作為之後將大底「鎖」住的構造,避免地下水將之浮起。

灌大底

Step 02

因面積廣闊,分成 21 區進行,又因厚達 160cm,是為「巨積混凝土」,必須慎重評估施工時產生的熱量,避免混凝土裂開,故特請專家黃兆龍調出特殊配比的混凝土來使用。

發展廳院「筒狀」的結構

Step 03

在大底之上,興建四座廳院的結構,採用的是 SRC 系統。第一次施工先在鋼骨 Box 柱內灌好混凝土,第二次再灌並將整根柱子包覆。不但強度高,亦具隔音之效。

連接屋頂,完成結構

Step 04

筒與筒之間,以及筒到屋頂的邊緣,這些地方以 SS 系統處理。多處有大跨距和出挑,增加了營建難度。

在圖上看來合理,但兩層混凝土牆灌漿都要有模板,灌完之後,裡面的模板怎麼拆?後來採用無須拆模的鋼網,並且翻轉作法:通常是兩片鋼網中間灌混凝土,但這裡中間不灌,灌在兩片的外邊,才能達到「中空」,減少傳聲的可能。這種方式不用拆模板,一口氣減少 20 天的工期;紮實而美麗、教人驚嘆的建築結構,也順利應運而生。 end

註1:「場鑄」是指在工地現場的施工,例如澆灌混凝土等。相反則為「預鑄」,常指在工廠生產好樑柱板等主要構件,運到現場只需組裝的情況。

註2:混凝土內部溫度過高,就會和表層溫度相差大,而表層混凝土一方面乾燥降溫時快速收縮,一方面又受內部制約,當拉扯力大於本身的抗拉力時,就會形成裂縫。

註3:工程延期一天,按照規定要罰總預算千分之一的比例,也就是約三百萬元,營造廠要承擔的壓力可見一斑。

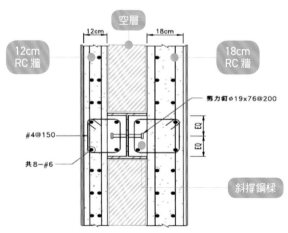

音樂廳雙層隔音牆立剖圖。

Q A

結構

整座廳院結構，就像木雕品，一刀一斧慢慢地加工成型。

受訪者│建國工程 楊進國、林國鋒

Q 衛武營國家藝術文化中心設計造型複雜，屋頂、廳院、地坪皆為不規則曲面設計，施工如何達到要求？

本案使用建築資訊模型（BIM）技術，作為與建築師溝通的工具，並藉以整合與其它各標工程間的施工界面。由 BIM 建模工程師依設計圖說，建立好完整的模型，經過 3D 模型檢核結構軀體間是否衝突、機電管路設備是否衝突、檢核各不規則曲面、檢視與裝修界面之間是否有不合理狀況，進而再檢討與劇場設備是否衝突──藉由從 BIM 模型上的層層檢討，將各工項之間的衝突降至最低，並將不規則的自由曲面如實地構築出來。

另在施工階段，現場工程師透過自行開發的 BIM 管理平台「WeBIMSync」，以 3D 技術顯示同步資訊，現場檢視結構軀體，避免施工工班因視圖錯誤而做錯。

Q 在結構量體龐大以及型態複雜的狀況下，如何去完善規劃以及執行現場工作？

主體結構以鋼構（SS）為主要框架，依空間隔音、強度及隔間造型需求，再發展鋼筋混凝土（RC）、鋼骨鋼筋混凝土（SRC）形式，以及 SS 與 RC 的複雜結構形式。

因結構錯綜複雜，每日的施工動線檢討及施工機具安排、材料運補機制，異常重要。施工所確認分區施工順序後，每日中午與協力廠商檢討本日施工問題及沙盤推演隔日的動線、機具及材料運送，力求施工順利。記得有一日政院部門長官參訪，耽誤到當日的施工所午會召開，造成隔日施工機具及動線衝突，數百位勞工在作業現場等待材料運達，協力廠商老闆因此怒氣沖沖，到工務所拍桌發洩。

再來，因為基地範圍龐大，許多作業區域施工機具無法到達，要另行規劃可行方式進行材料運輸。一般建案，會在主體結構外側施搭臨時吊料平台，以解決物料運至不同施工樓面的問題；但當層樓板面積龐大，結構異常複雜，物料繼續往上層轉運就非常困難，需要依據不同空間現況，分別規劃可行的運送設備，讓人、機、物料都能到達作業區域。如歌劇院鋼構 TRUSS 貼附 RC 牆的施工，設計小型輪軸式運料載具，輔以堆高機及蜘蛛式微型吊車，再配合搭設施工架轉料平台，工班在小距離內以接料傳料的方式，將物料送至施工地點。這是一個靠手傳遞完成的建物，如日本職人精神，有溫度及情感存於其中。

Q 鋼構構件因結構的不規則曲面，以及與 RC 結構結合的型式，導致種類眾多，施工時如何執行？

因鋼構有六萬多支構件，沒有一支是相同的，對於不規則曲面的構件除了建立 BIM 模型檢討外，構件圖

說產出後，再將每一支構件分解拆圖、編號，再依工序及工進製造生產，並做構件的生產檢查，最後運至工地現場吊裝。在工廠端的生產不可馬虎，因為鋼構製作及施工精準度要求高，比如一根螺栓20釐米，洞只有21或22釐米，只要差3釐米就穿不過去，所以工程師必須對構件製造逐支檢查確認。

另鋼構圓管構件需按3D曲面造型，與多支圓管構件接合，接合面不再是一個簡單的切剖面：因此，吊裝構件作業前，要仔細核對構件編號，並且先在地面預組構件，確認每個接合曲線，再揚吊至預定安裝的曲面位置，進行假固定安裝，調整確認後再電焊固定。作業期間，因溫度變化，鋼構框架間距會隨環境溫度變化，這也造成在吊裝作業時困難重重，均需一一設法調整排除。再加上，鋼構框架結構懸挑臂長不一，鋼構框架因自重變位及熱漲冷縮效應，造成預定安裝位置的間距有了變化，致使構件無法安裝，因此必須額外再增加支堡支撐調整，以多向多條鋼索施力調整，調整至構件可順利吊裝鎖固，確認框架曲面無誤後，再進行電焊作業。逐區逐支地依照這樣的方法，進行鋼構構件吊裝電焊作業。

Q 一般結構分為RC、SS及SRC三種構造，這案子的結構是如何建構的？

本案設計由荷蘭麥肯諾建築師事務所設計出整棟建築物的造型，再交給國內羅興華建築師事務所規劃出全部的細節，設計群內的專業顧問參與實際細部設計工作，對隔音、聲學、燈光、舞台設備等進行規畫、模擬、調整，並製作縮小版實體模型反覆模擬、測試及修改調整，直至確認最終的設計，使各廳院設計品質達到世界一流水準。

構築結構構施工時，同時有SS、RC、SRC三種結構系統。主體結構以SS為主要框架，依空間隔音、強度及動線隔間造型需求，再發展RC、SRC形式，和結合SS與RC的複合結構形式，以達到廳院嚴格的隔音需求。如歌劇院及戲劇院結構，觀眾席區外牆為弧形SRC結構，樑的每一支主筋都是弧形，如何續接於鋼柱上？如何加工為弧形？如何搭接綁紮？施工工班在弧度較大的樑筋綁紮時，還要將樑主筋逐支再調整弧度，才能順利進行綁紮。歌劇院及戲劇院舞台區結構為鋼構框架與RC牆貼附的組合，顧及RC牆與鋼構TRUSS構件貼合處可能漏音，貼合介面處增作一企口包夾鋼構翼鈑，為因應不規則的TRUSS框架，每一片模板都需要個別丈量後切割，材料、工具及人力的耗損非常態可以評估，整座廳院結構，就像木雕品，藉由工班的手，一刀一斧慢慢地加工成型。

Q 歌劇院舞台結構由地下五層挑空至地上四層，挑空區上半部結構是如何規劃及施工？

在歌劇院舞台區前緣，舞台區由B5（GL-24）挑高至4F（GL29.65），挑空高度53.65 M，上半部TRUSS結構牆由GL11.00構築到GL29.65，在GL±0～GL11.0無側向繫固點，無法採一般搭設施工，因此規劃利用TRUSS鋼構設置懸吊施工架施作懸樑，樑底模以懸吊支撐方施作，先行完成懸挑樑之混凝土澆置，架設三角托架以搭設施工架，再逐層施作上方之TRUSS牆。為挑空空間物料的運輸及堆置，必須配合結構升層施工時搭設平台，讓接力運搬時有臨時置料空間及休息時間，但搬運耗力，幾乎是靠人力手把手接力施工，方能完成。

Q 聽說廳院有一種結構是盒中盒的概念，這在一般的建築中很少見？如何構築？

各廳院結構在設計時，依廳院使用設定而有不同的隔音等級，像音樂廳是NC15的超高建築聲學規格。這種建築規格很少見，「非常瘋狂，NC15只是一個數字，但卻是一個超高標準，全球極少展演廳可以達到這個標準」，這句話是構建當時對媒體的說明，也確實需要非常努力才能達成。設計以盒中盒（box in box）的概念，做完一個結構體外盒，盒內再建構另一種盒子，藉由盒間的空層、防震彈簧、橡膠或吸音材料，將外界雜音有效阻隔。

音樂廳的外牆，採用雙層RC牆和空層設計，形成盒中盒型態。當時在兩層RC牆間如何確保空層、避免產生音橋（傳聲的路徑）時，傷透腦筋——用保麗龍做夾層會因電焊而燒毀，用損耗模板或免拆模板做夾層會產生音橋，都達不到隔音要求。最後找了鋼網牆，與施作工班逐一將細節討論清楚，確認澆置後兩道RC牆間的空層不會形成音橋效應，可以做出音學上需要的「空氣層」。地坪是以氣室及周邊牆氯丁橡膠結合空心磚牆的方式隔音，因為不容易達成，氯丁橡膠結合空心磚牆的施工區域，派遣資深工程師專人專責管理，每個施工細節斤斤計較，氯丁橡膠與RC牆的接合、空心磚牆與氯丁橡膠的接合、空心磚牆灌漿等，都再三確認。只要一不小心，空層中形成音橋，一切都要重來，所以施工過程中，真的是靠工班、靠資深工程師一層一層構築出「空氣層」，達到盒中盒隔音的超高要求。

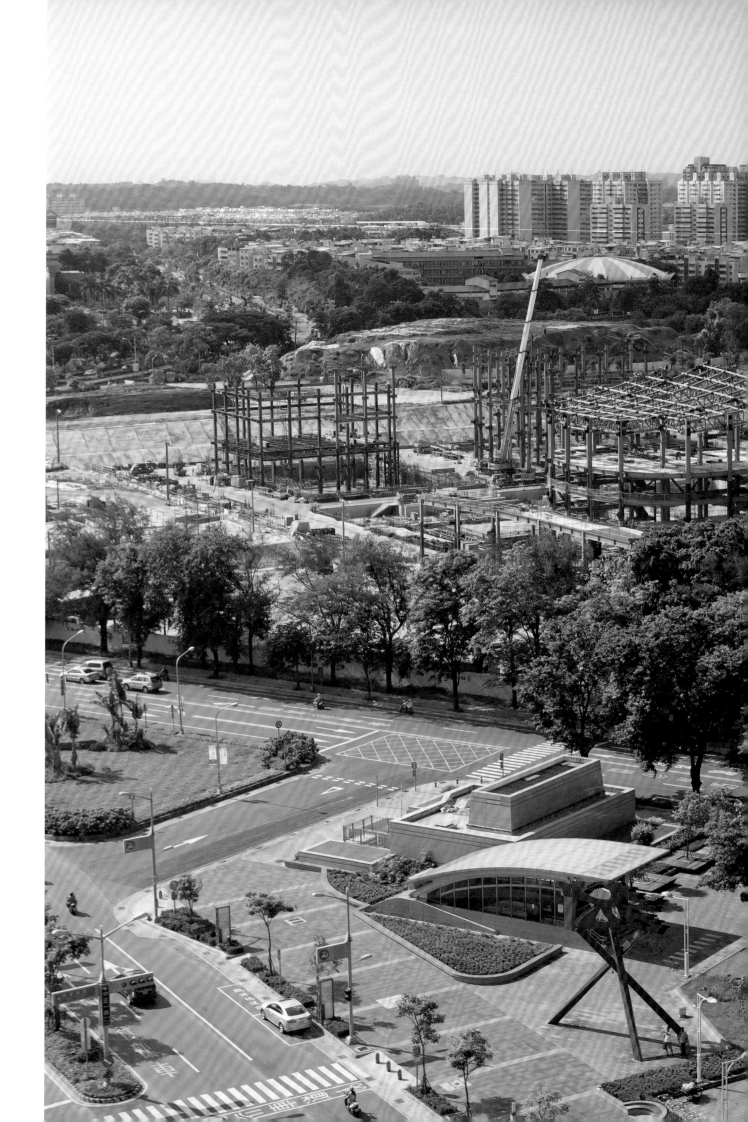

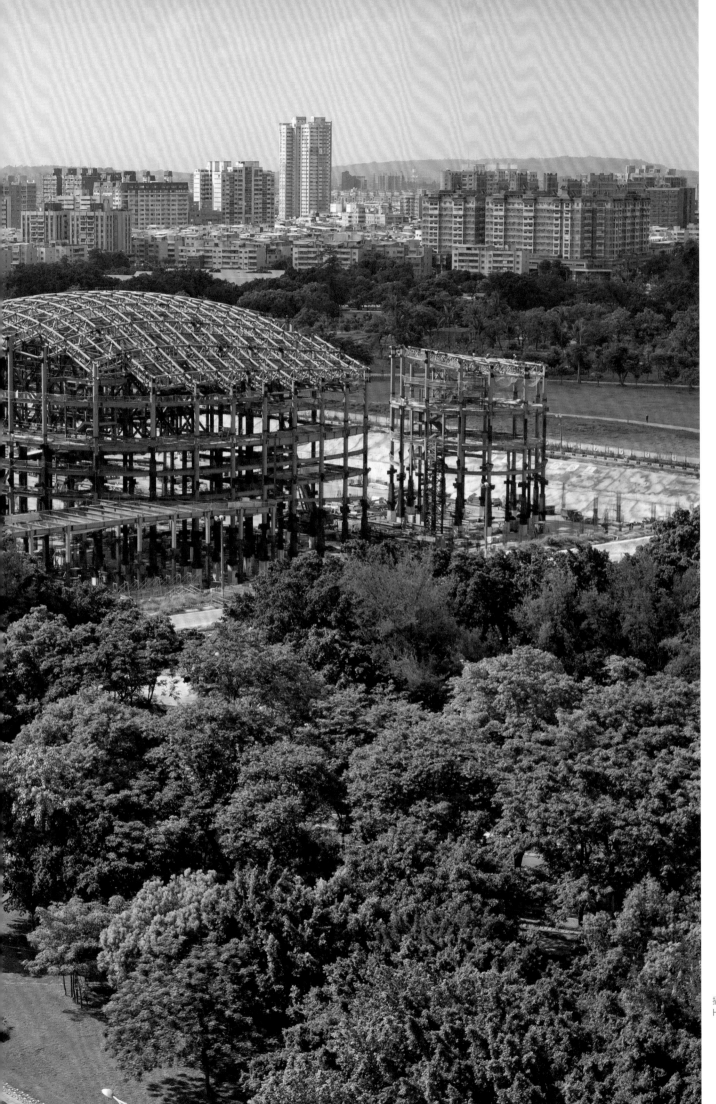

加彎與懸吊，
替建築造一層銀白色肌膚

鋼表皮

對於任何一位來到衛武營國家藝術文化中心的人而言，「鋼表皮」無疑是他們第一個遇見的重要營建技術。走進「榕樹廣場」抬頭一望，這整片夢幻曲線般的天花板，將地面到天頂，不分邊界地融為一體，充滿難以言喻的韻律之美。而這個運用造船技術，將彎曲鋼板拼接出的建築「肌膚」，就是「鋼表皮」。

打造鋼板成為細膩的「肌膚」並不容易，必須依序經過第一階段的「工廠加工」，和第二階段的「現場手工」才能完成。「工廠加工」是將鋼板塑型成需要的彎曲弧度。由於每張的弧度都不一樣，加上鋼板很堅硬、不易加工，因而相當困難。接著到榕樹廣場進行「現場手工」時，得將這些已被加彎好的「鋼板單元」，陸續吊上並固定在建築結構表面，才算完成「鋼表皮」。由於結構表面尺幅廣大，起立又高，導致從放樣到施工都十分艱難。

營建人如何發揮解決難題的專業力，用堅硬的鋼板，造出如此自然又充滿包容力的空間呢？讓我們一步步深入認識「鋼表皮」。

榕樹廣場的洞穴造型，是從旁邊公園的榕樹樹蔭發展而來的。

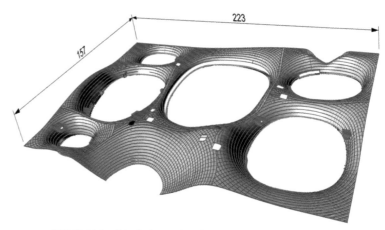

經電腦分析，將鋼表皮切分成生產大小的 3D 示意圖。

倘若從戶外一路走入榕樹廣場，你將感受到各種變化：視覺上，從光亮切換成蔭影；空間上，自空曠的公園到半開放式的包覆；就連體感溫度，也由熾熱轉為清涼。一切都安靜下來，只有風穿越的回聲。其間各種尺度的微妙轉換，一點一滴帶你深入這座巨型洞窟的劇場核心。

仔細觀察榕樹廣場，你會發現，其強烈的視覺印象、無冷硬死角又充滿流動感的空間氛圍，都源自於建築表面皮殼的烘托。而這層建築的「肌膚」，正是「鋼表皮」。

當初設計榕樹廣場時，曾斟酌究竟使用什麼樣的材質來做「肌膚」。基於這是半開放空間，沒有特殊管制，材料必須有一定程度的耐用性、和可承受撞擊的堅硬度，遂決定選用鋼板。同樣作為金屬材質，鋁板雖延展性好，價格卻昂貴。若要同時符合造價，又經得起雙曲面的彎折，鋼板較為合適。再加上高雄是港都，造船業本來就經常使用鋼板做為包裹大型輪船的皮殼。因此選擇鋼板，其實也是善用了在地造船工藝的技術，簡言之就是「船體技術建築化」：利用船體的加工技術加彎堅硬的鋼板，塑出需要的形狀後，再應用於建築上，做成自由蜿蜒的表面構造。

衛武營國家藝術文化中心是「船體技術建築化」的重要案例，也是全世界目前最大單一建築自由曲面的鋼表皮工程。若要探究其技術關鍵，則可簡單分為兩階段：1. 先進行「工廠加工」，將鋼板加彎，然後 2.「現場手工」施作時拼接出光滑的曲面。

「工廠加工」：
活用造船技術的精密加彎工法

鋼表皮，是由中鋼生產的鋼板先組成「鋼板單元」後，再拼接而成的。這些鋼板厚度為 6mm，以一般造船用料而言，通常會介在 8mm 至 16mm

鋼板先以機械加壓，使其柔軟，之後才方便加彎。

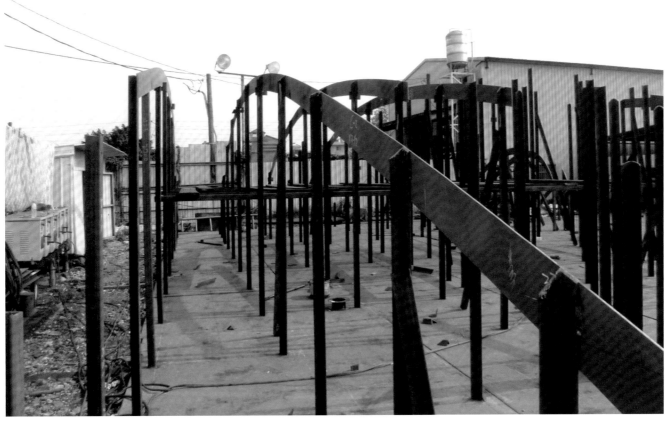

被馬架支撐起的模台外觀。

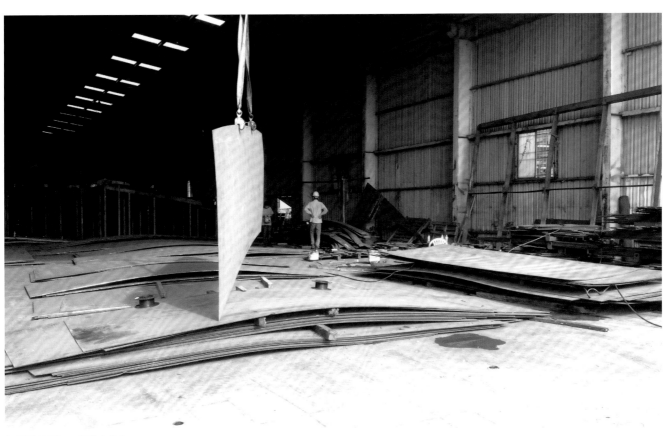

加壓過的鋼板，吊裝上模台。

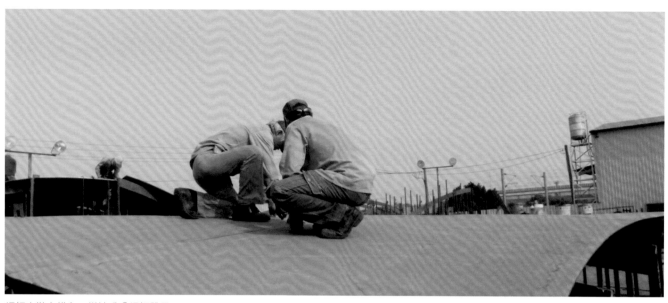

鋼板安裝上模台,拼接成「鋼板單元」。

之間,若用於船體前端的破浪處則更厚,30、40mm 都有可能。所以若單純和船殼比較,此處的鋼板較薄。

負責設計工作的黃士恭表示,起初其實思考過 4mm、6mm、8mm 等各種規格,但鋼板若厚,雖耐撞擊,後續加彎卻很困難。雖然一度也嘗試「下厚上薄」,也就是民眾碰不到的高處,使用較薄的鋼板組成,但因為

材料量大,顧及統一管理的便利性,以及整體的造價、重量、加工難度等,最後還是選擇清一色的 6mm 鋼板,去組成「鋼板單元」。

榕樹廣場總共使用的「鋼板單元」多達 2,320 片,總面積 23,000 平方公尺,相當於 55 座標準籃球場,規模驚人。如果換算重量,平均一片 1.2～2.4 噸,加總也達到約 1,500 噸,

相當於 50 台坦克車。這些都是既有結構以外,額外承擔的重量,對實際安裝是莫大的考驗。

但談安裝之前,必須先知道,這些「鋼板單元」是怎麼做出來的?

首先必須仰賴電腦強大的運算能力,分析樹洞般的鋼表皮,如何切割成可以生產的大小,以及計算出精確的彎

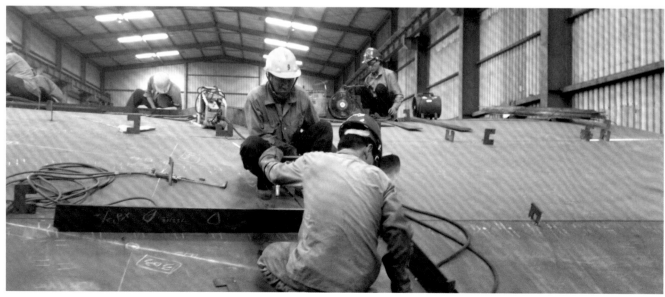

在彎曲的鋼板上,安裝俗稱「肋條」的加勁板。

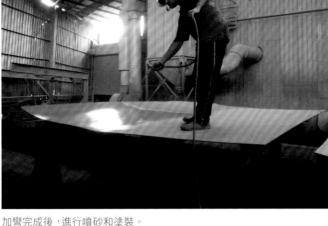

加彎完成後,進行噴砂和塗裝。

「鋼板單元」做好便載去衛武營的施工現場。

曲程度。麥肯諾建築事務所當初提供的 Rhino 軟體檔案,只能在螢幕上觀看設計的造型,卻無法詳細分析這些數據,所以建國工程一方面委託崑山科技大學機械系林水木教授進行結構計算、細部設計和施工圖說,另一方面,找來荷蘭專業造船廠暨鋼板加工廠 CIG Centraalstaal,他們使用特殊的 Nupas-Cadmatic 3D 造船軟體[註1],生產出的 3D 模型和施工圖,可以確定每一張鋼板的大小,以及邊緣的每一個點該彎曲到什麼位置。

接著,將作為原料的 6mm 鋼板,用雷射切割出需要的形狀後,開始加彎。這裡使用的加彎技術不加熱,故稱「冷彎」。高溫烘烤雖然便於塑形,但容易使板片脆化,熱應力[註2]集中在單點,所以一般鋼材都盡量避免熱處理。硬梆梆的鋼板,先以類似千斤頂的機械加壓,使其變得柔軟。然後,再把壓過的鋼板放上「模台」——這是組接鋼板的重要結構,造船時也會使用,通常被ㄇ字型的馬架撐起來,方便施工。模台外觀類似肋骨,每 20cm 會有一根俗稱「肋條」的加勁板,加勁板以雷射切割製成,各自編號,且依據板片變形的數據而有不同高度。質地變軟的鋼板,置於模台後再次加壓,直到與加勁板服貼。至此,

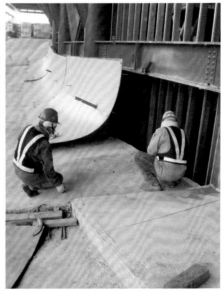
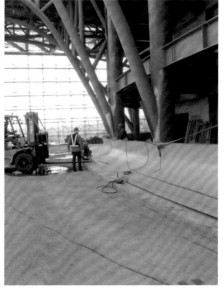

安裝最下方,也是難度最高的「鋼板單元」。

漂亮的 3D 弧線浮現出來了。之後再利用焊接,將鋼板和模台也就是加勁板接合。由於滿焊容易變形,故採相隔 3 到 6 公分的跳焊,確保各處平均受力。焊完後打掉馬架,整塊再翻過來,原本的背面,即是要使用的正面。這種「從裡往外」焊接的方法,和造船工藝的手法一致,也就是從「背面」進行焊接,翻過來就是平滑的正面。

平均四、五張鋼板會組成一片「鋼板單元」,而每片「鋼板單元」的大小又不同。原則上,彎曲程度越複雜,組成的「鋼板單元」會越小,因為鋼板越大,越難加工。另外考慮到運輸的限制,每一片的面積也會控制在約 6mX2m 的大小以內。這些形狀面積不一的「鋼板單元」,靠著肋骨般延展的加勁板,形成了「型抗結構」——

亦即藉由造型增加結構的強度。之後再經過噴砂、油漆,就會被送至榕樹廣場進行組裝。

建國工程負責鋼表皮施工的工程師林鋒慶,不諱言加彎要做到平順很難。因為鋼板只有 6mm,其實並不厚,又加肋條(加勁板)去焊接,翻到正面就看得出來焊接的痕跡,無可避免。荷蘭的技術比台灣更好,能做到焊接後平順且無痕。特別是用在最底部的「鋼板單元」,曲度最大,又不許有凹痕,可謂技術性最高的加工。台灣工廠當時製作的狀況不理想,一直做不出需要的形狀,因此還特地請荷蘭 CIG Centraalstaal 前往工廠指導。林也坦言,部份細節處若真無法密合,也還是會利用熱彎來輔佐,讓鋼板完全與加勁板密合。

藝術和建築領域中的「鋼表皮」

過去身處造船業的人才知悉的鋼表皮工法,如今已經使用於藝術和建築業中。例如 2012 年倫敦舉辦奧運時,曾在奧林匹克公園(Olympic Park)興建象徵性的瞭望塔,該塔在兩年後被藝術家 Anish Kapoor 和工程師 Cecil Balmond,攜手改建為全球最長的溜滑梯之一:「阿塞洛米塔爾軌道塔」(ArcelorMittal Orbit Tower)。其設計最大的特色,是材料中高達 60% 都來自世界各地包括洗衣機和二手車等回收鋼材,而裡面大量挪用造船技術,將鋼板加工做出遮罩的形狀,正是鋼表皮應用於藝術的出色實例。

類似的案例不難尋。Anish Kapoor 最知名的裝置藝術之一,位於芝加哥千禧公園的「雲門」(Cloud Gate),也運用相同技術,將不鏽鋼板彎曲,組成一枚狀似豌豆的地標型公共作品。荷蘭由 UNStudio 操刀的阿納姆中央車站(Arnhem Central Station),同樣可見烤漆後的鋼板,拼接出整片上天下地的白色空間。就算不出國,在台灣,如果造訪高雄捷運 R9 中央公園站,也能欣賞到這種工藝。該站由英國建築大師 Richard Rogers 設計,地面層被黃色鋼柱撐起,如葉子般飛揚的白色曲面屋頂,也是利用國內的製船技術,做出宛如藝術品般的造型。

安裝後進行焊接固定。

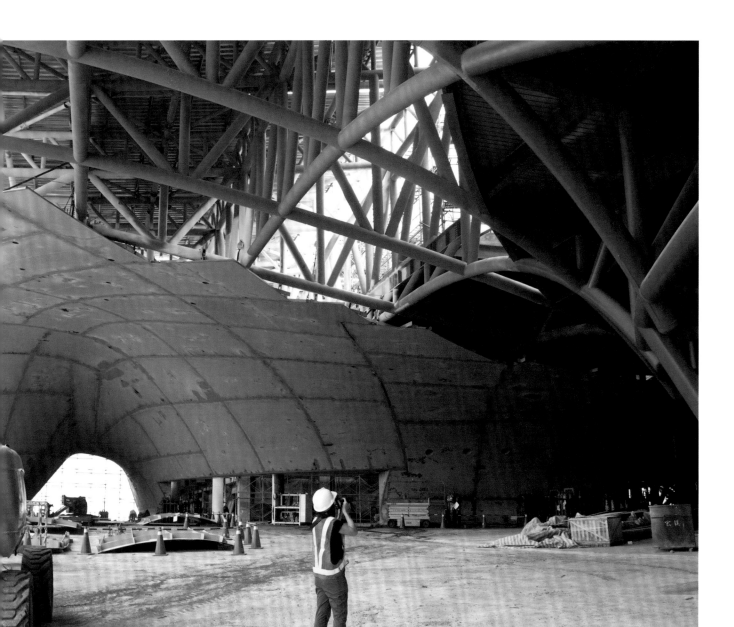

鋼表皮是懸吊在結構體上，從照片可看見背後尚未被完全遮住的結構體。

「現場手工」：
用 7,000 支彈簧吊起
整片洞穴表皮

「工廠加工」結束後，重頭戲來到「現場手工」。

簡單說，施工內容就是把「鋼板單元」依序「放上」結構體，拼出如肌膚般光滑的曲面。由於施工面積實在太大，因此分成 21 區，各區再劃分小

區，每一小區有 10 片到 30 片不等的「鋼板單元」。

最初從底部開始做。為防地震造成損害，會先墊上一塊約 5 公分的黑色高級密墊片，再安裝底座，然後依序向上安裝。方法是這樣的：每一片「鋼板單元」皆有編號，放樣時先確定每片邊緣四個點的位置，吊上去定點後，先靠後方不繡鋼的懸吊系統假安裝固定，然後再吊上第二片，兩者相

接並作微調。其中最需要留意的是，必須 100% 依放樣的四個點去裝設，只要一片走位，後面全部會受影響。每片都抵達該去的位置，確認沒問題後才正式固定。如果「鋼板單元」之間的弧度接不上，就進行裁切和補板。值得一提的是，正式固定時，「鋼板單元」彼此相接處，會留下明顯的焊道痕跡，呼應了造船工藝。焊道即便在最後上漆變成銀白色後，依舊清晰可辨。

065

如果你的腦海裡，已經出現鋼表皮的安裝場景，那應該也不難理解，這項神秘又宏大的工程，最後會分成兩大區域：「可視區」和「不可視區」。「可視區」就是宛似銀白色樹洞的外觀，至於「不可視區」，則是這整片柔美的鋼表皮背後，與建築體結構相連接的這一段空間，真正的功夫藏在這裡。不管是假安裝，或最後固定，都是依靠「不可視區」的不繡鋼懸吊系統——12 英吋的不繡鋼彈簧，一端鎖住建築的結構體，另一端鎖住「鋼板單元」背後的加勁板。這些彈簧能吸收地震力、熱應力、以及風壓力，其彈性又讓假安裝時有微調的餘裕。麥肯諾建築事務所原先預計的彈簧是 3,000 支，但除了台灣有地震的顧慮

以外，鋼表皮因部份會連接到玻璃帷幕，稍微晃動就可能撞出去，誤差值僅 1.5mm，實在太嚴苛，只得不斷增添彈簧，每一片「鋼板單元」就用掉 8 支，總數追加到 7,000 多支。林鋒慶說，這一支不含施工的純材料費就要價 1 萬元，但建國工程的鋼表皮承包商慶富造船公司不計虧損，仍然往下進行，也因此確保了使用的安全性。

鋼表皮頂著柔和美麗的外貌，背後卻隱藏施工單位和師傅們的辛勞。「鋼表皮和結構體中間密密麻麻，而且起立這麼高，師傅實在不好做。『鋼板單元』還沒做起來時，建築結構在那邊，人都不知道怎麼爬、怎麼下去？」

鋼表皮的施工現場，可看見許多等待安裝的「鋼板單元」。

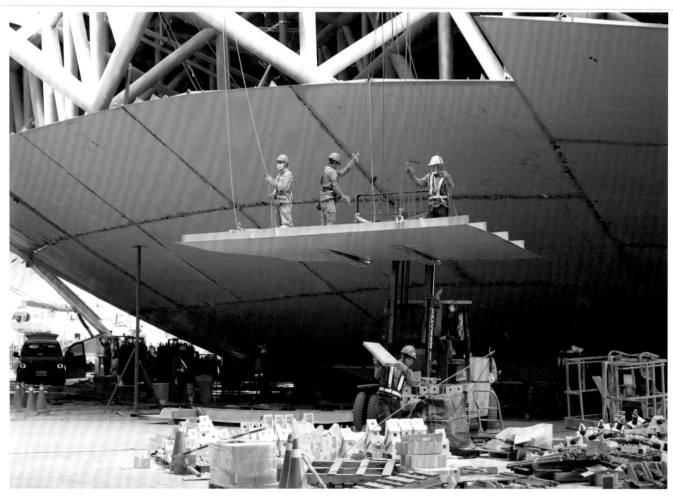

一片「鋼板單元」的重量在 1.2 ～ 2.4 噸，懸吊至半空中施工並不容易。

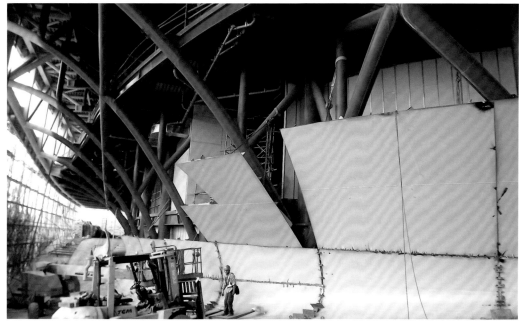

「鋼板單元」是由下而上安裝。

6mm 厚

作為原料的鋼板厚度約 6mm。實際的造船工業中，8 ～ 16mm 比較常見，船頭破浪的鋼板則可達 30、40mm。但以作為裝修材而言，6mm 算很厚了，因為還得考慮重量、以及後續加彎的困難度。

因面積廣大，現場劃分成 21 區進行施工。

21 區

2,320 片

榕樹廣場總共有 2,320 片「鋼板單元」，分成 21 區進行組裝，為全世界最大單一建築自由曲面鋼表皮工程。

23,000 平方公尺

整體鋼表皮面積為 23,000 平方公尺，攤平約等於 55 座標準籃球場。

1,500 噸

「鋼板單元」的重量約在 1.2 ～ 2.4 噸，總重則達到約 1,500 噸。

在非可視區中，將鋼表皮吊於結構上的不繡鋼彈簧總共約 7,000 支，比原先麥肯諾建築事務所預估的 3,000 支，多出一倍有餘。

7,000 支

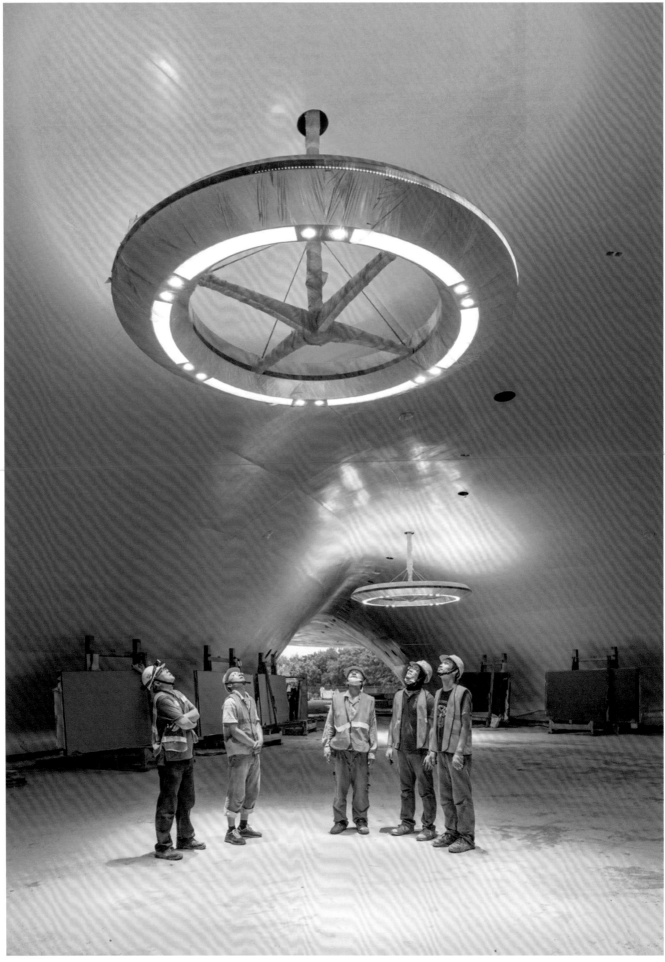

鋼表皮，亦即榕樹廣場的燈具安裝測試。攝影◎Harry Cock

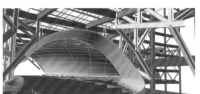
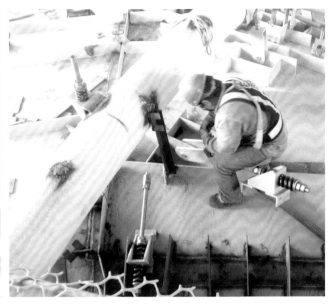

左圖:「鋼板單元」和結構連接的 3D 示意圖:「鋼板單元」背後的加勁板接上彈簧,彈簧再與結構相接。

右圖:「鋼板單元」接結構的實際施工狀況。

林鋒慶也感嘆,鋼表皮把背後的結構整個包覆,鋼表皮雖美,結構的精密和工藝更教人稱奇,可惜只有參與施工的人才有幸親見這番風景。

但無論如何,對大眾而言,榕樹廣場都是燥熱港都中的珍貴綠洲。它高聳而壯麗,帶領思緒飛向另一個時空。靠歌劇院東側入口處,如今設置了一架平台鋼琴,當你散步至此,體察清風的涼爽,看見天窗光線灑落的優雅,或許就可隨手彈奏一曲。與眾人分享空間,與空間分享音樂,一切都在這銀白色的美麗洞穴中,安靜而美好地發生。end

註 1: 當初使用的軟體全名稱是「NUPAS-CADMATIC 3D Ship Design Software」。荷蘭公司 CADMATIC 早期以開發 3D 設計軟體聞名,1990 年代開始和荷蘭造船商 Numeriek Centrum Groningen 合作研發 3D 造船軟體,並用「NUPAS-CADMATIC」的名稱發行。2015 年,CADMATIC 向 Numeriek Centrum Groningen 買下所有軟體版權,現為該軟體的獨家擁有者。

註 2: 在材料的兩端受到限制下,溫度不論升高或降低都無法變形,這時內部因向內擠壓或向外拉扯產生的壓力,即稱為熱應力。

鋼表皮工序簡介

計算鋼片的變形程度

Step 01

分析麥肯諾建築事務所提供的檔案,委託崑山科大機械系林水木教授進行結構計算、細部設計和施工圖說,並由荷蘭造船廠利用專業造船軟體進行計算,得到每一張作為原料的鋼板的尺寸,以及需要加彎的方向和程度。

執行鋼片加彎

Step 02

在工廠內,先讓鋼板進行冷彎,之後放上模台,讓鋼板和加勁板密合、焊接,完成加彎動作。原則上,每 4-5 張鋼板組成一片「鋼板單元」,送到現場施工。

送抵現場進行放樣

Step 03

「鋼板單元」送抵榕樹廣場後,會分 21 區施作。由下而上進行放樣,依賴與建築結構相接的不繡鋼懸吊系統進行假安裝,並檢查每一個「鋼板單元」的位置無誤。

實際安裝,完成鋼表皮

Step 04

位置確定後,依序焊接完成正式安裝。

鋼表皮

它用了造船的技術，是船體技術建築化。

受訪者｜建國工程 林鋒慶

Q 「鋼表皮」是本案中很特別的技術，可以談談這項技術嗎？

鋼表皮的總面積23,000平方公尺，共由 2,320 片「鋼板單元」組成，總噸數差不多 1,500 噸。使用中鋼的板子，6 mm 厚，我們講鋼板的單位都是 mm。它用了造船的技術，是「船體技術建築化」。

Q 一般造船的鋼板厚度是多少？

可能到 8 到 16mm，看什麼部位。如果破浪的地方就很厚，可能是 30 到 40mm，總之都比我們厚，因為我們只做裝修而已。不過這樣 1,500 噸也很恐怖，全吊在天花板上面，它只是裝修，還不算在結構裡面。

Q 實際製作的流程是什麼？

現場一片一片慢慢組裝起來，船大概也是這種做法。但現場只是組裝而已，大部份的工作要先在工廠完成。原本鋼板不是平的嗎？為什麼工廠加工完，變成「鋼板單元」後，就有弧度跑出來？這是最大的技術了，如果沒看過造船，應該不曉得鋼板怎麼去彎成那樣子。

一開始送進工廠是標準的鋼板，用一種類似千斤頂的機械，依數據要求，可能這邊壓 10 下，那邊壓 20 下，就是所謂的「冷彎」，衛武營很多結構的圓管也是這樣壓出來。它越來越彎，但放在地板還是平的。然後以每20cm 有 1 根肋條（加勁板）的間距，每根都依數據對好高度，架成一個模台。複雜的地方在這邊，每一根肋條都要編號，而且都用雷射切成。之後把鋼板往模台上壓，盡量壓到和肋條密合，3D曲線就出來了。當然如果要彎得準也可以更密，例如每隔 10 公分一

條肋條，但得考慮成本。

怎麼壓是技術，這案子是委託慶富造船做的，這種技術他不會講得很明白。荷蘭的技術比較高，我們沒這麼好，所以壓起來有時不會smooth。因為 6mm 的鋼板後面又加肋條去焊接，痕跡會跑出來，這無可避免。焊起來以後就成型了，再去噴砂和油漆。大概是四、五張鋼板組成一片「鋼板單元」。每片翹成不同弧度，所以一台車只能載一片。馬路寬才 3 m 多，所以你每一片設計寬度不能超過，不然不能載送。

Q 你講到「數據」，表示施作前有先透過電腦分析？

當初建築師先給 Rhino，我們去發展 BIM。因為 Rhino 是一個看圖軟體而已，無法建模，3D 建模要用

Revit（BIM 的軟體），Revit 可以加工、分解。這之後再轉造船的軟體（NUPAS）去跑結構計算。慶富造船是跟荷蘭 Centraalstaal 合作，他們有軟體。

Q 「鋼板單元」送到施工現場之後呢？

慶富造船會做一張施工圖，每片「鋼板單元」會有專屬的四個定位點，現場用儀器放樣出來。總共分 21 區，假設這是第 1 區的第一片，因為有四個點，會知道位置在哪裡，模型上面有編號，把「鋼板單元」吊上去，先靠不鏽鋼的懸吊系統假安裝固定。第二片再上來，再假安裝，之後把兩片接在一起，必要時再稍微調一下。一定要照那個點去安裝，只要一跑掉，後面全都跟著跑掉。弧度萬一接不上怎麼辦？就是補板跟裁切。都弄好之後，再把「鋼板單元」現場焊死。

順序的話，是從下往上裝。最下面有一層厚 5 公分的高級密墊片，黑色的，坐在地上，然後才開始裝第一片。這種位在底座的，是鋼表皮技術性最高的。台灣人做不太到，是請荷蘭人去工廠裡指導。因為台灣壓不出來，太弧了；可能弄到都凹下去，也壓不出那個型。要一點摺痕都沒有，技術真的要很高。

Q 連接鋼板和結構的不鏽鋼懸吊系統的彈簧，後來追加了很多支，能談談這部份嗎？

不鏽鋼 12 英吋的彈簧，吊在結構上，荷蘭當初設計才用 3,000 支而已，因為他們沒有地震，認為這樣就夠了。但最大的問題是，鋼表皮會跟結構、屋頂、和玻璃帷幕牆連結，玻璃帷幕牆那邊不能撞到，誤差值是 1.5mm，真的很難。所以一直加彈簧，加到 7,000 多支，一支純材料費就 1 萬多。

Q 很多都是實際施作時才會發現的困難。

鋼表皮和建築結構體中間密密麻麻，而且起立這麼高，師傅實在不好做。「鋼板單元」還沒做起來時，結構在那邊，人都不知道怎麼爬、怎麼下去？像屋頂的「漏斗區」，整個垂直上來，人都得走肋條，沒辦法，做這個是滿辛苦的。

把這麼漂亮的結構全部包起來，是唯一的遺憾。另外最上面要連接到屋頂的出挑部份，從裡面的結構直接挑了十幾公尺出去，在台灣是很奇怪的。一般最少下面要兩、三根柱子頂住，為了要造型不要柱子，變位會較大。玻璃帷幕牆的壽命有限，結構上面又載重，人上去在那邊踩，可能會超過設計容量。而且台灣地震多，從一樓就接帷幕，晃來晃去玻璃都受不了。萬一變位超過太大，是不是會把玻璃撞出去？荷蘭設計鋼板和帷幕的距離只有 1.5 公分，我們還加大 1 公分，現在是 2.5 公分，不然太危險。所以說鋼表皮施工的意義還是在於把船的技術建築化，然後能否做到人家那麼 smooth。但要說誤差 1mm 怎麼可能？鋼表皮經過焊接會變位，一定差 1 到 2mm、2 到 3mm，沒辦法像它要求那麼高，smooth 才是重點。

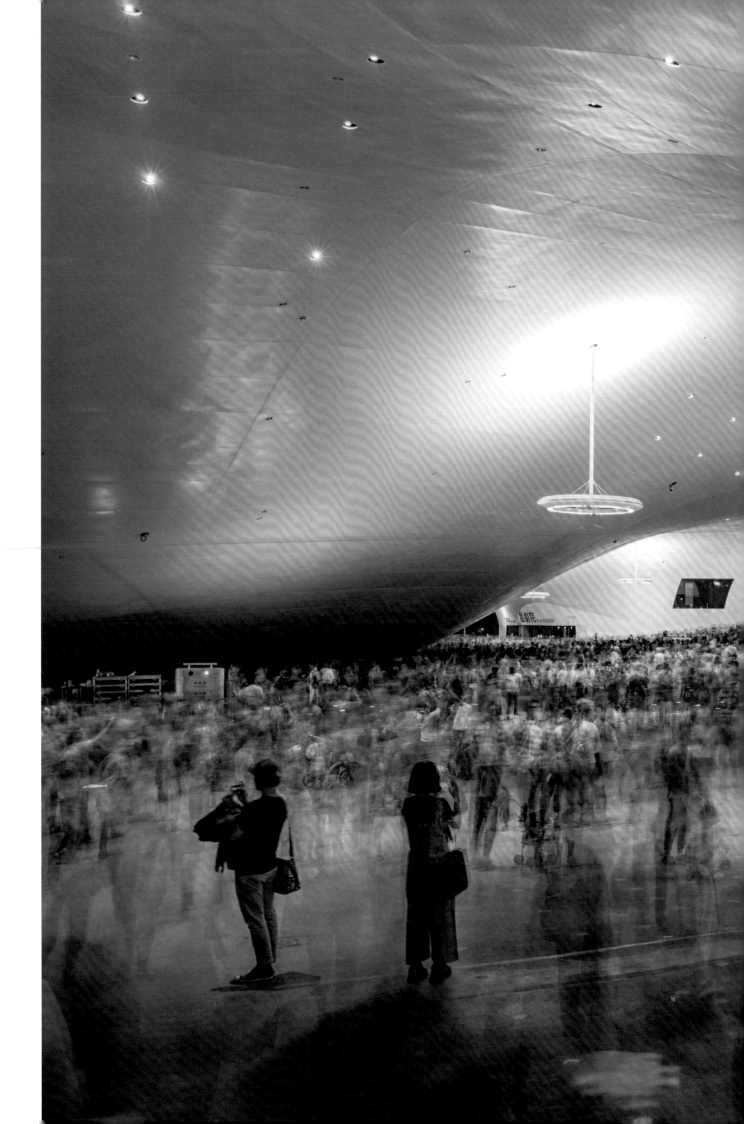

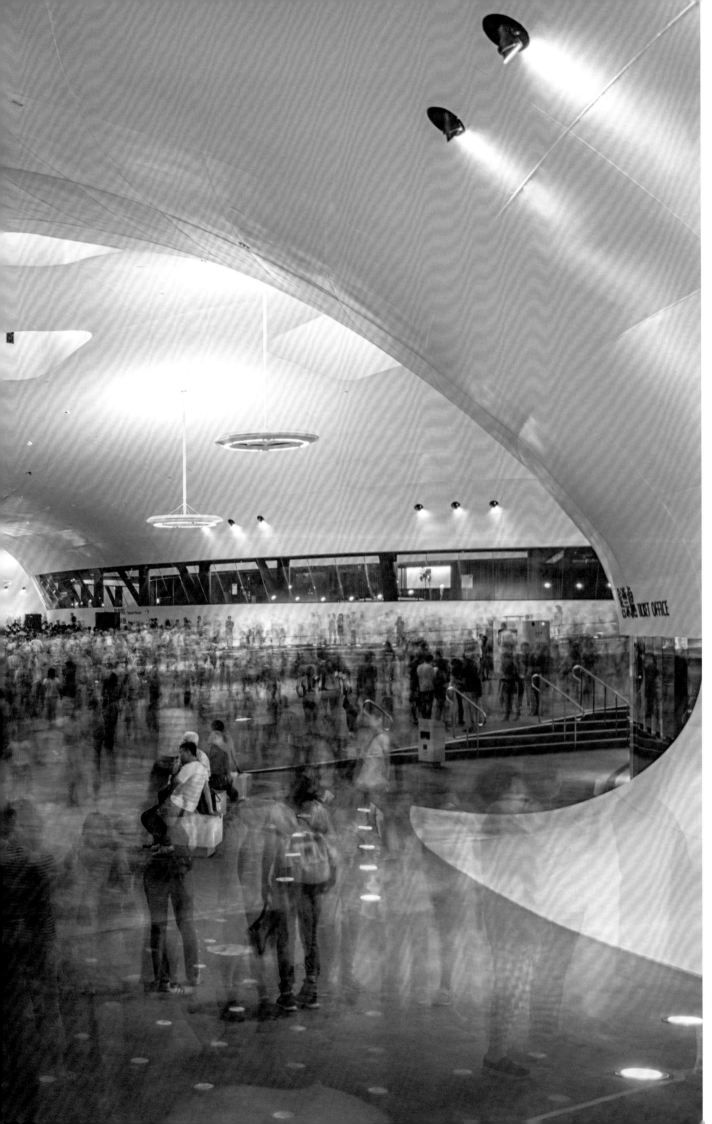

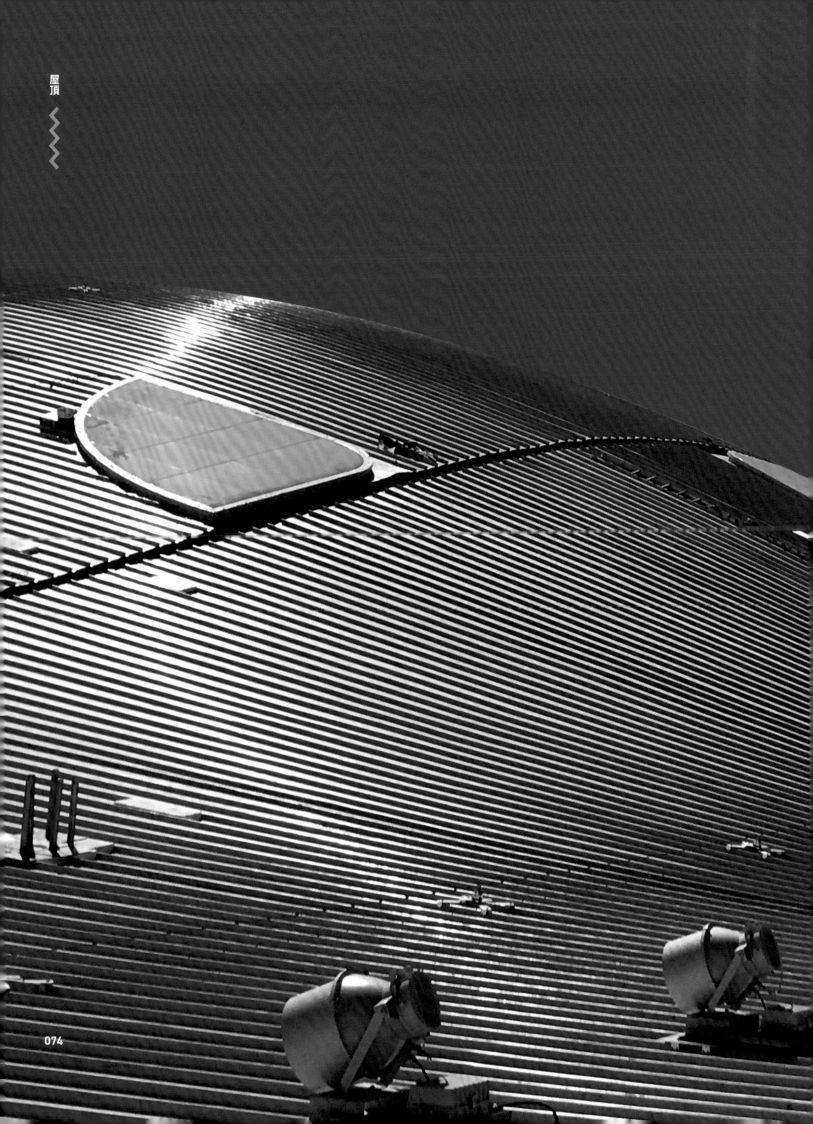

自由的起伏，
源於精準的度量

屋頂

站上衛武營國家藝術文化中心的屋頂，能俯瞰一整片綠鬱的都會公園。遠方是高雄市中心熱鬧的 85 大樓，更遠處是藍天。你彷彿置身天際，被 4,500 片銀白色鋁板組成的巨大雲朵包圍。這「雲朵」不規則起伏，同時覆蓋下方四座廳院，柔軟又有力地把原本分散的量體整合為一。

這屋頂儘管存在感如此強烈，卻不顯突兀——樹冠形狀的設計，將都會公園的老榕樹意象一路延伸過來，然後低迴而清朗地向四方流去；屋頂跟樹冠都遮掉刺眼的陽光，永恆庇蔭著納涼的市民。「它（屋頂）應該要融入美麗的景觀。」設計衛武營的建築師法蘭馨・侯班（Francine Houben）這樣說。

侯班對劇院抱持著開放而自由的想像。當這些想像，透過營建轉化為現實，由於量體巨大，每一個步驟又必須精準，導致考驗也同樣史無前例：包括如何製作滿足隔音及防火功效的特殊 11 層屋頂？建造時如何透過 3D「點雲掃描」維持自由曲線的精準？還有蓋到最上層時，鋁板如何製作與安裝？讓我們娓娓道來這段工程故事。

屋頂「難」的理由：
自由曲線＋特殊 11 層設計

衛武營國家藝術文化中心於 2018 年正式啟用時，國內外媒體不約而同強調它是「全世界最大單一屋頂劇院」。其屋頂總面積達 35,000 平方公尺，堪比 83 座標準籃球場，放眼國際找不到第二座相同的規模。對於這樣的屋頂設計，建造單位要完成的使命，則是兼顧「量體的大」以及「飛揚弧度的精準」。

「大」的挑戰是什麼？一旦面積過大，便會產生材料及人力供應、工序和施工時間的壓力。每天動工需要上百名師傅，處理大量的建材，執行從測試、搬運、施工、調校等複雜的流程。當他們同時登上屋頂，必須有足夠安全和順暢的施工環境。工程步驟不得相隔太久，因為日曬雨淋可能影響建材

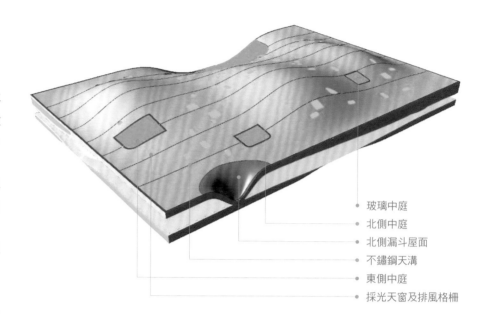

- 玻璃中庭
- 北側中庭
- 北側漏斗屋面
- 不鏽鋼天溝
- 東側中庭
- 採光天窗及排風格柵

狀況。另外，也得考慮如何維持廣大屋頂各處的品質，不能參差不齊。

至於「精準」，由於衛武營國家藝術文化中心屋頂並非方正的平面或斜面，而是自由起伏的不規則造型。當

初麥肯諾建築事務所提供的又僅止於 Rhino 的模型，建國工程只得自行發展出 BIM 的技術，將只便於觀看卻無法深入進行精密工程計算的 Rhino 模型，在電腦中完整建置成立體起伏的屋頂結構。

屋頂全區平面圖 / ① 屋頂不鏽鋼排氣孔 ② 屋頂不鏽鋼排水溝 ③ 屋頂遮陽天窗 ④ 屋頂戶外座位區

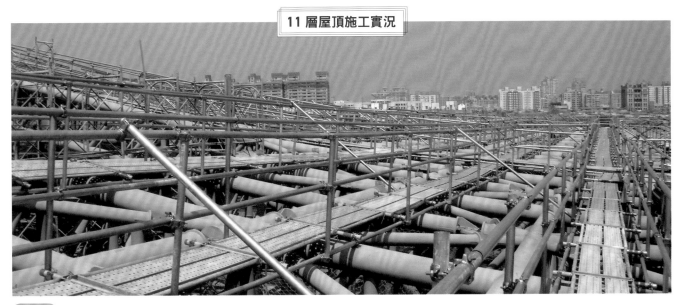

第 0 層 施工步道

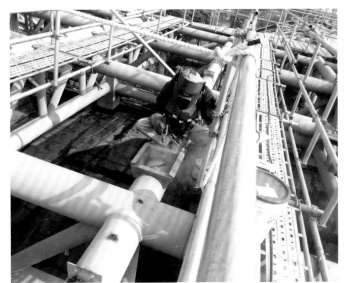
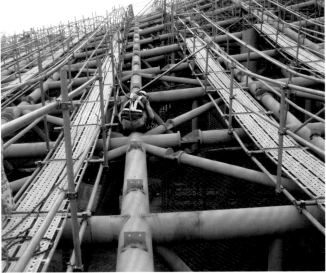

第 1 層 一次托鐵

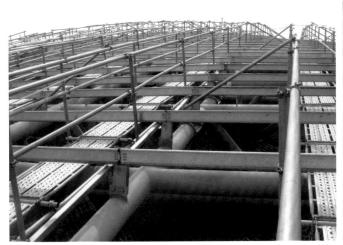
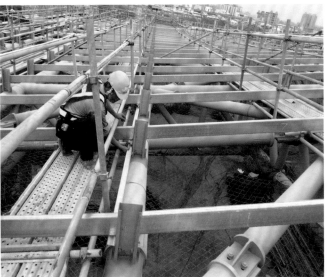

第 2 層 垂直及水平向鍍鋅 C 型鋼

憑藉 BIM 重建自由曲線後，下一步是切割屋頂板片。為求高空俯視時，線條整齊劃一，設計上屋頂表層鋁板片的水平投影寬度規定為 40 公分。再以生產和施工時，人力所能負荷的極限去定奪長度，最後決定將屋頂表層分割為 4,500 片鋁板。至於如何加工製造，則仰賴下文中將提到德國 BEMO 公司的獨有技術。

談到「精準」這件事，建國工程的屋頂承包商德沃企業，其工程師陳毅潮也提及，台灣與西方營造觀念上的差異：「free style 屋頂的形式，以往在亞洲工程的觀念是大概做七、八成像，經過定點測量後修正，再決定外殼。但我們現在碰到歐洲團隊，麥肯諾建築事務所他們對每一道切線、每一條弧形，都要求 100%，不允許做任何改變。等於先決定外殼，再往內調整。」

換句話說，傳統上台灣都用「從下而上、從內而外」的觀念思考屋頂構築，但這次為求最終的外型能與麥肯諾建築事務所提供的模型如出一轍，必須改採「由上而下，從外而內」的方式時時修正，這也代表施工時的誤差必須降到最低。

事情的艱難程度，其實還牽涉到：不僅表層的自由曲線難處理，相較於一般屋頂約 4〜5 層，此處的設計多達 11 層。分別為：最底部的

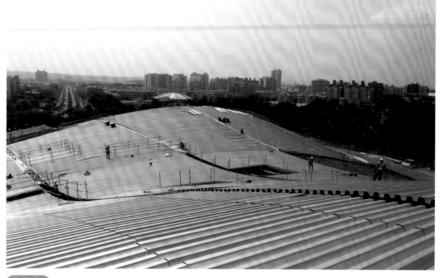

第 3 層　金屬鋼承板

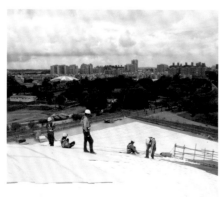

第 4 層　矽酸鈣板及陶瓷棉

第 5 層　L 型及方管支架

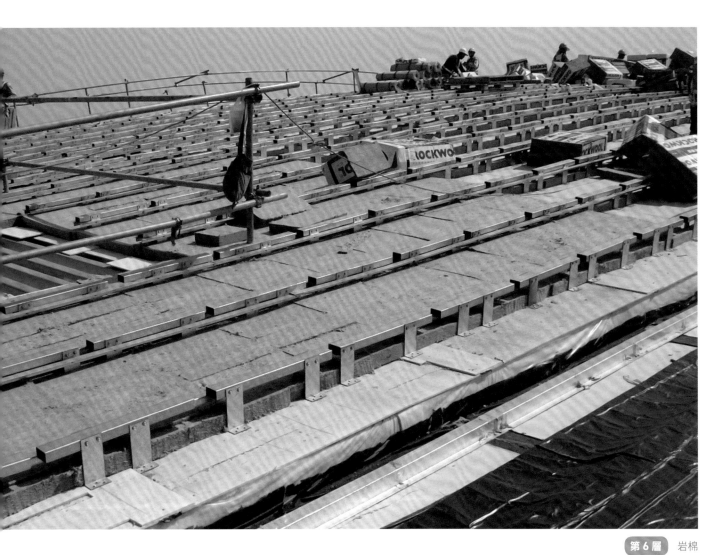

圖解 11 層施工內容及順序

170cm

100cm
（含空氣層）

400

4 100@300

⑪ 鋁合金板
⑩ 岩棉
⑨ 雙 L 鐵＋屋面板固定托座
⑧ 防水層

第三輪點雲掃描

⑦ 金屬鋼承板
⑥ 岩棉
⑤ L 型及方管支架
④ 矽酸鈣板及陶瓷棉

第二輪點雲掃描

③ 金屬鋼承板
② 垂直及水平向鍍鋅 C 型鋼
① 一次拖鐵

第一輪點雲掃描

隔音

防火

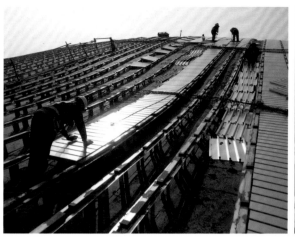
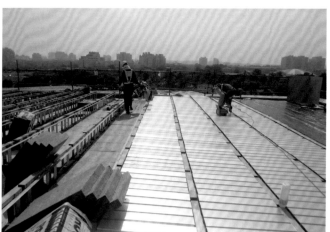

第 7 層　金屬鋼承板

11 層

相較於一般屋頂約 4 至 5 層，衛武營國家藝術文化中心屋頂多達 11 層，厚達 1 公尺，將隔音防火等各方面保護做到極致。

屋頂總面積為 35,000 平方公尺，約 3.5 公頃，將下方四座廳院一併溫柔覆蓋，也創造出一大塊涼爽的半開放式「榕樹廣場」。

35,000 平方公尺

4,500 片

第 11 層、也就是表層屋頂由 4,500 片鋁合金板組成，每片雖有不同的形狀和曲率，但水平投影寬度皆為 40 公分，厚度則為 1 公釐。

為順利展開工進，建國工程先在鋼構上架設 13 公里的施工步道，並於使用後拆除，是一項花錢費力卻不留痕跡的龐大工程。

13 公里

3 次

從「現場已知的殼」，要如何到達「未來已知的殼」，關鍵就在利用點雲掃描機蒐集 3 維座標資訊，並解析該資訊回饋至下一輪建材的生產。這樣的動作總共進行三次。

2.5 倍

發包規範中規定抗風壓的安全係數是 2.5 倍，亦即 10kPa，遠超出地表最大的 17 級風（約 4kPa）。但建國工程還是做到了，他們打趣地說，就算整棟建築外牆被吹走，屋頂都還會在。

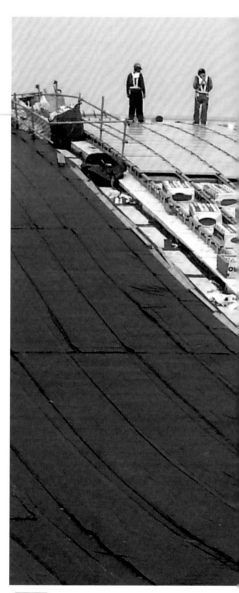

第 8 層　防水層

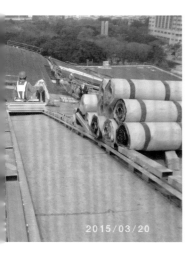

2015/03/20

第一層「一次拖鐵」，第二層「垂直及水平向鍍鋅 C 型鋼」，第三層「金屬鋼承板」，第四層「矽酸鈣板及陶瓷棉」，第五層「L 型及方管支架」，第六層「岩棉」，第七層「金屬鋼承板」，第八層「防水層」，第九層「雙 L 鐵＋屋面板固定托座」，第十層「岩棉」，以及第十一層也就是表層的 4,500 片「鋁合金板」。繁複設計的目的，是達到高水準的安全和隔音品質。例如「岩棉」，因其纖維柔軟綿密，增加聲音通過的路徑並耗損其能量，具隔音之效，而有助於屋頂在聲學上，通過高降雨強度的「暴雨衝擊

音測試」（關於聲學將在下一個主題詳述）。建國工程坦言，以往從未遇過內裏如此複雜的屋頂施工。

開始動工：13 公里施工步道，串連 8 個工區戰場

複雜、寬闊、又如波浪般起伏的 11 層屋頂，該從何下手？建國工程的答案是：從第「0」層開始。所謂第「0」層，即作為假設工程[註1]的施工步道。總長 13 公里，以每條間距 3 公尺為基準，將整片屋頂範圍分割成八區，同時設置必要的備料平台。換句話說，施工時必須先解決的問

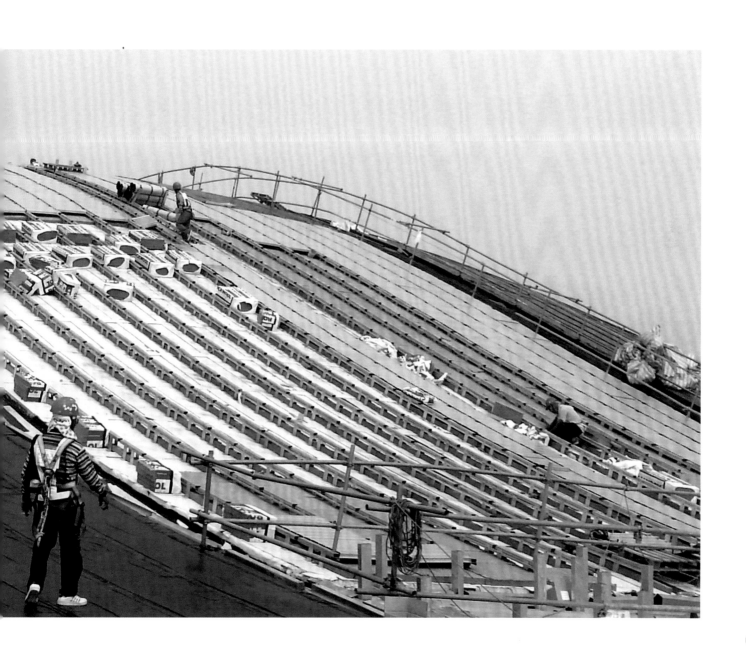

題，並非技術層面，而是在尚無可立足平面的情況下，「怎麼把人送上屋頂工作」。施工步道讓工人有「路」可走，物料也能吊上來使用。直到第二層的 C 型鋼架好後，施工步道才功成身退，因為必須讓位給第三層的金屬鋼承板。

不過實際情況沒這麼容易。施工團隊很快遇到現場條件的兩難：缺少施工步道，無法抵達定點蓋板，但不拆施工步道、安全母索和欄杆，鋼承板又如何蓋上？解決方法是，小心翼翼地一邊拆、一邊蓋，好幾次沒了步道保護，工人只能仰賴捲揚式防墜器和下方的安全網保命，以完成高空施工的任務。

這種一個動作結束，必須緊接著下一個動作，充滿時間緊迫性的狀況，不只一處。因為「大」的不只屋頂，還有太陽。高雄艷陽暴烈出名，做到第八層防水層時，一次兩、三個月的曝曬，高溫近百度，足以融化其表面的保護薄膜，導致鋪好的防水層整片下滑，怎麼貼止滑條都沒用，工人甚至在陡峭處走一步退三步。應對方式同樣是連「下一步」一起做：一部份防水層鋪好後，以最快速度放樣，立刻鎖上第九層的構件來固定。「這是我們真正施作者才能想出的最快速解決方式。」陳毅潮說。

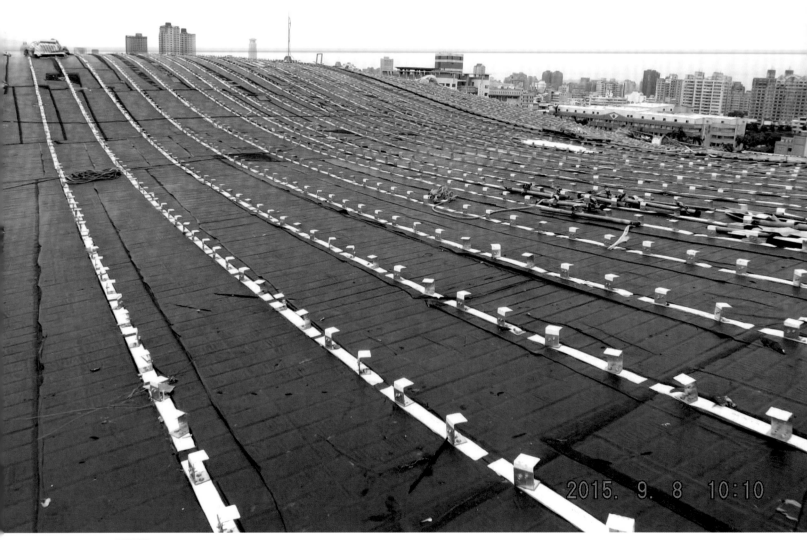

2015. 9. 8 10:10

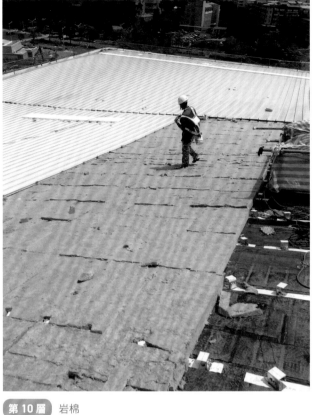

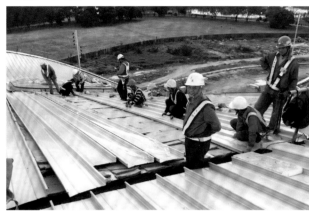

第 10 層　岩棉

第 11 層　鋁合金板

屋頂上的手工藝：3 張貼紙的故事

雖然科技能給予幫忙，但要把構件安裝在屋頂上，依舊得仰賴人力。製作第九層屋頂時，就有這樣一個小故事。該層的構件是雙 L 鋼管鐵片和屋頂面板的固定托座，每一支都有三個軸，呈現多樣貌的 3D 變化。「我可以用 3D model 模擬出每支角的旋轉角度，但上去安裝的師傅，怎麼知道轉到哪裡？不可能用眼睛目測，也不可能告訴所有人每一個點傾角、旋轉角是多少，講完就夏天了！」陳毅潮回憶那天動輒上百人、長達好幾個月的工程期間，難掩激動。但難道束手無策？和德國團隊討論後，一個超級聰明的防呆裝置誕生了，而且號稱「比 IKEA 組裝書還簡單」：將代表 XYZ 軸的三張貼紙，貼在構件需要的位置，貼紙上各有一條準備對齊下一個構件的線。換言之，安裝時，只要確定 XYZ 軸的三條線皆對齊即可。若沒對齊立刻重鎖。不用半句解釋，「只要有眼睛的人都看得懂！」他得意地說。小巧思解決大難題，充分展現出營造單位的智慧和用心。

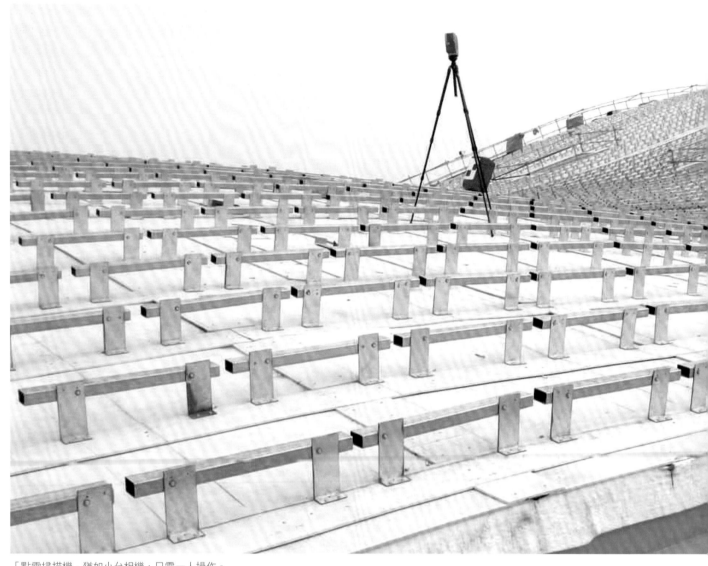

「點雲掃描機」猶如小台相機,只需一人操作。

「分層」求精準:
15 億個標記點的點雲掃描機

屋頂一層層蓋起來了,但關鍵問題尚未解決。這麼多道工序疊加,最終成果真能符合設計嗎?光是建材重量可能導致安裝後的下陷,這類些微誤差便難以計數,累積起來相當可觀。誰能保障第 11 層的樣貌,與建築師的模型如出一轍?

人類做不到的精準,科技可以。幫助團隊蓋出多達 11 層屋頂、形狀卻不走樣的秘密武器此刻登場:黑色外殼,大小猶如相機的「點雲掃描機」。這是一台 3D 掃描器,以「點」的形式進行記錄,每一個「點」都含有三維座標和物體反射波強度,藉此重構出大範圍且精準的 3D 數據。雖然威力強大,操作時卻只需一人,便能完成整片屋頂範圍的測量。在《國家地理頻道》「透視內幕:衛武營國家藝文中心」的影片中,負責此案的 Scan 3D 工程師 Uwe Bertoldo 解釋:「我大概需要掃描 300 次,去覆蓋所有區域。每一次掃描會有上百至上千萬個點,標記在整片屋頂的範圍。總共會有約 15 億個標記點。」

掃描的次數、時機,由建國工程判斷。

黑白格子:使用「點雲掃描機」時的測點。

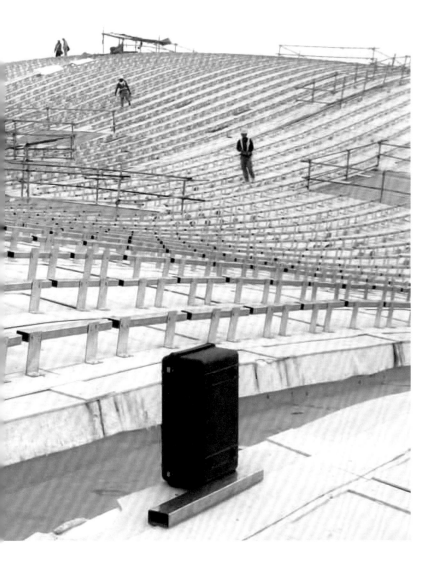

一旦察覺或擔心誤差即將發生，便進行掃描以確保安全[註2]。而回顧整個過程，支援屋頂工程、同時也是屋頂材料供應商的德國公司 BEMO，總共進行過三輪完整掃描：分別是 1. 下方結構完成後、施作屋頂第一層的「一次拖鐵」之前，2. 做完第三層「金屬鋼承板」之後，以及 3. 做完第七層「金屬鋼承板」之後。收集的數據會送去德國分析，再傳回現場，回饋作為下一層屋頂材料生產的數據依據，確保做到第 11 層時，形狀、曲度都與模型完美吻合，也落實「先決定外殼，再往內修正」的邏輯。

「會碰到的狀況是，BEMO 掃完後要等它的數據來，現場才可以做。他們有說什麼時間點會給，可是我們認為他們也碰到一些困難，沒有如期給，現場就不能動。」建國工程的工程師張文泓說。每一次卡關，都彰顯了建造的難度。建國工程一邊承擔不斷緊縮的時間壓力，一邊努力推展進度。此外也不忘學習：建國工程自己購置了一台點雲掃描機，目前已擁有分析和產出數據的能力。

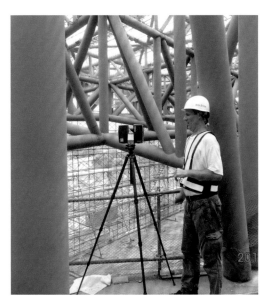

點雲掃描機的操作實況。

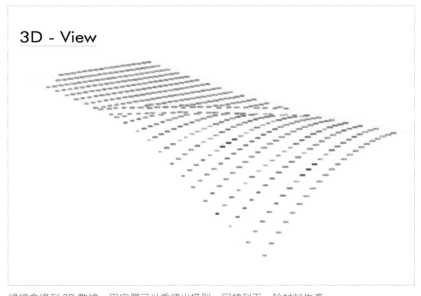

3D - View

掃描會得到 3D 數據，用它們可以重建出模型，回饋到下一輪材料生產。

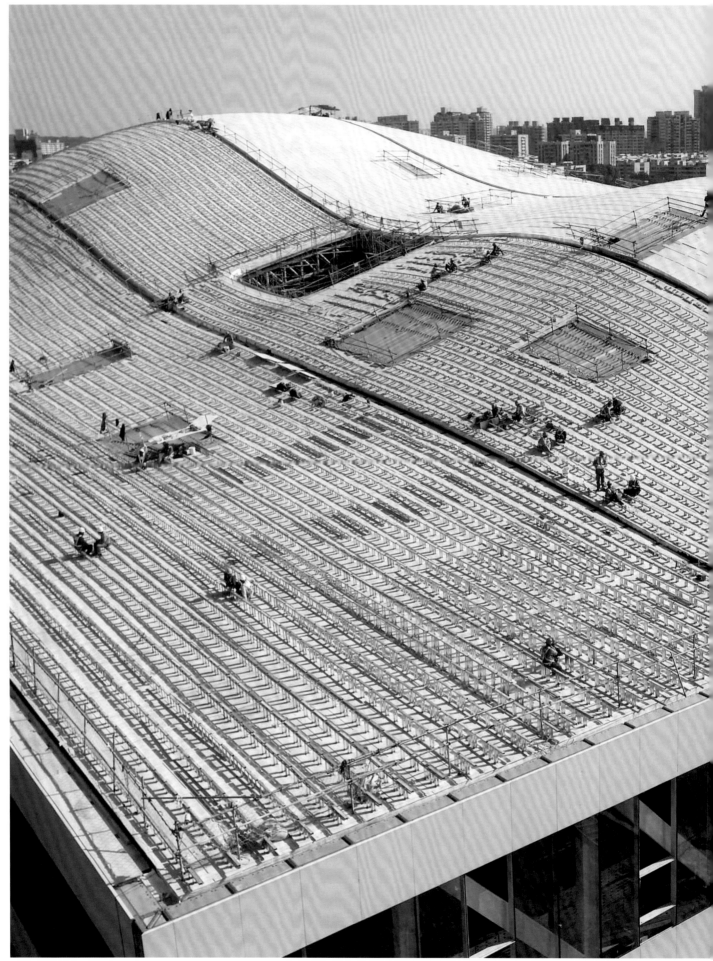

屋頂的施工實況。攝影◎ Kouzi Isita

最後挑戰：
薄脆、彎曲、純手工安裝的鋁板

興建屋頂最艱辛的難關，是第 11 層的「鋁合金板」。它是 10 層打底後的最後一役，是浪漫雲朵的兌現，卻也堪稱是施工團隊的噩夢。理由很簡單，這 4,500 片美麗的銀白色鋁板，從生產、搬運、到施工都極度困難，完全超乎建國工程以往的經驗值。

為什麼這麼說？首先，全球只有這次支援屋頂施工的德國公司 BEMO，有能力生產這種鋁板。鋁板材質不特殊，但合約規範對烤漆相當講究。BEMO 把烤漆後的鋁捲運至現場後，會依施工要求，一一將鋁片成型加工，製作出幾乎沒有重複樣貌的鋁板片。而這種能轉化電腦數據、進行高精密特殊加工的機器，也為他們所獨有。

其次，熱騰騰加工好的板片不僅不規則彎曲，而且又薄又長，至少需八個人同時搬運，若吊上屋頂安裝則更費勁，因為風一吹就可能變形。特別是屋頂東北側的漏斗區，形式特殊，直接從天頂的高度陡然下墜，呈現「V」字型親吻地面，幾乎不算「屋頂」，而是「牆壁」。團隊得趁無風的時刻，小心將鋁片捲起，依序從中心向兩側完成定位。

然而，即便完成定位，鋁板焊接又是一道難題。建國工程曾考慮使用矽利康（silicone），卻怕經不住長年高溫曝曬，會出狀況，才毅然採取鋁焊。然而烈日下炎熱又反光的環境，很難找到師傅願意上工，好不容易請到人，相較於一般鋼板 6mm 的厚度，薄僅 1mm 的鋁板一焊就破，更令人傷透腦筋。後來在 BEMO 引薦下，請來 BEMO 合作的技術廠商 S+T，到現場指導焊工，教授比傳統電焊更高溫的鋁焊，如何調整溫度進行熔接卻不著火。每天一早上屋頂，中午十二點下來休息一個鐘頭，又再上去趕工。烈日下數不清的汗水和疲憊，施工人員卻耐心執行每一個步驟，充分展現職人精神，也因此終於完成這整片幾乎純手工打造的屋頂。

超越國際水準，
地表最強屋頂抗風等級

艱辛又漫長的施工是否「成功」，除了外觀能否與設計相符之外，更重要

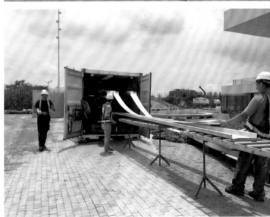

鋁板加工後先疊放一旁，等無風時再吊上屋頂安裝。

獨步全球的成型技術，直擊鋁板片製作現場

BEMO 神秘的鋁片加工器，是由兩台貨櫃似的設備組成（見右上方照片，貨櫃即為加工器）。第一台是所謂的 Row Forming，也就是「成型機」，壓製板片水平方向的不規則形狀。第二台則為 Curving，亦即「加彎機」，把第一台跑出的板片豎起，上下固定再送進滾輪加工，做出 3D 空間的彎折，這裡相當困難。特別是漏斗區曲率極大的板片，動輒 20 公尺，要準確做出彎度又不破裂，還得符合水平投影 40 公分寬的規定，挑戰度極高。BEMO 一開始也折損過一、兩片，後來經過調整，才順利完成加工手續。

為了解鋁板片的製程，陳毅潮親自多趟飛往德國勘查。「德國一個工程師就跟我說，你很認真，但沒有這台機器，做不了事情。他不是諷刺我。我們可以分析板片，產生 data，但沒有機器你還是輸給他。全世界目前真的只有BEMO 可以做到漏斗區這個造型。」在大太陽底下看漏斗區的鋁片，一絲皺褶都沒有，光滑平順，換作他人恐怕難以做到這種程度。陳毅潮開玩笑地說，「下次哪個建築師又設計一個漏斗區，我還是得回頭找 BEMO ！」

屋頂漏斗區施工步驟

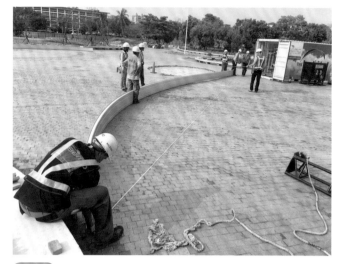

步驟 1 生產鋁板並量測

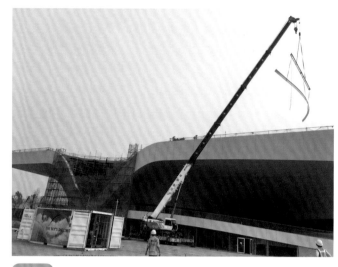

步驟 2 避開強風,將鋁板吊上屋頂

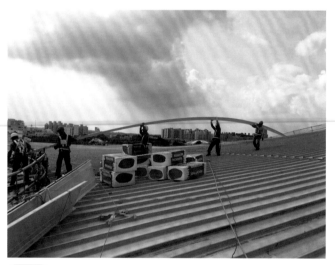

步驟 3 眾人協力搬運鋁板

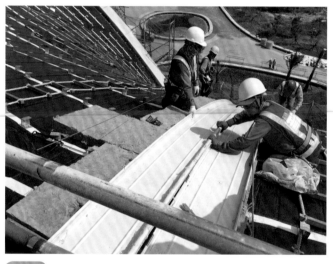

步驟 4 開始進行安裝

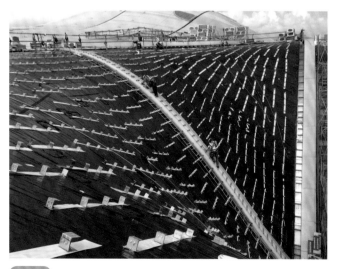

步驟 5 依靠垂吊繩梯移動施工

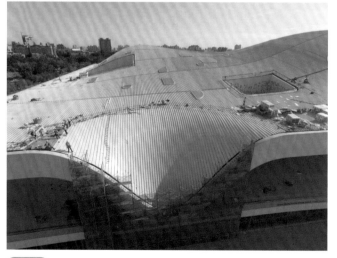

步驟 6 從中央向兩邊展開,完成安裝

的是，屋頂能否通過後續的檢驗測試。除了最基本的防水防火，以及聲學上的暴雨衝擊音測試之外，由於屋頂實在太大，熱漲冷縮的規模非同小可，必須通過 10 萬次滑動試驗，確保零件不會在過程中脫落。

但這些都比不上最驚悚的抗風壓測試。施工規範明言，必須先測出會遭受的最大風壓，再用此風壓為基礎乘以 2.5 倍，作為屋頂板片抗風壓的級數。屋頂實際上承受的最大風壓約 4.0kPa，2.5 倍即為 10kPa。然而，4.0kPa 換算等於蒲福氏風級表中的 17 級風，已幾乎是地表最強勁的風速了，10kPa 根本可謂不存在。但向文化部陳情卻未獲回應，建國工程只能回頭解決問題。而改良的契機，在於屋頂板片接合的構件[註3]。規定上不能鎖螺絲，不能加帽蓋，當然也不能用膠黏以免被高溫熔化，那如何固定不致脫落？建國工程於是將之改造成，相鄰的板片以公母扣的形式夾接在一起，再用一台咬合機器滑壓固定——重點在大幅提升摩擦力，做到堅固如泰山。又飛至美國經過四次測試後，終於製作出足以負荷 10kPa 的超強屋頂。不僅 BEMO 對此折服，建國工程和德沃企業也用這套改良方法申請到專利。一次又一次突破難關，讓國內外都驚艷萬分的「全世界最大單一屋頂劇院」的美麗屋頂，就這樣圓滿落成了。 🔚

註 1：施工時，配合工程進行而設置的臨時工程。
註 2：掃描次數並沒有上限。理論上也可以做好每一層後都掃描一次，但考慮到數據回傳的時間以及緊繃的工期，最終決定是三次。
註 3：此處所指的構件，是指向美國 BEMO（不是德國 BEMO，但算旗下的分支）進口的專利品。建國工程利用這項專利品進行改造，等於在專利上再發展出另一項專利，才達到這麼高的抗風壓。

屋頂工序簡介

Step 01 **建立 BIM 模型**

將麥肯諾建築事務所提供的 3D 模型，重新建成 BIM 模型。利用 BIM 能同時處理結構計算的優勢，確立 11 層屋頂的結構樣貌。

Step 02 **架設施工步道**

為順利進行屋頂工程，必須先有備料平台，和工人可站立的地方，因而鋪設 13 公里的施工步道。此為假設工程，第二層屋頂做完後即拆除。

Step 03 **通過各項檢測**

進行包括防水、暴雨衝擊音、和抗風壓等測試。

Step 04 **利用點雲掃描技術進行三次修正**

使用點雲掃描機，蒐集當下量體的 3D 數據，分析並回饋到下一步驟的材料生產。等於不斷由「外」（以預期完工的樣貌為標竿）而「內」（1 到 11 層實際施工狀況）進行修正。確保落成時，和最初的設計如出一轍。

Step 05 **執行 1 至 10 層屋頂施工**

進行從第一層的「一次拖鐵」，到第十層的「岩棉」的施工。必須留意南部強烈的陽光直射等外部環境因素，是否對施工中的材料產生影響。

Step 06 **現場加工出鋁板片，完成最後第 11 層屋頂**

在德國公司 BEMO 的協助下，利用形似貨櫃的加工機，把鋁捲加壓製成需要的不規則彎曲形狀。總共需生產 4,500 片。由於鋁板片既長又薄，得靠 8 個人同時搬運，吊上屋頂安裝時，也必須小心避免強風使之彎折。

Step 07 **通過防火認證，確認完工**

發明具超高摩擦力的板片夾接方式，全部安裝完成，通過防火認證後，最後順利過關。

Q A

屋頂

每一道弧形，
都要100%正確。

受訪者｜建國工程 吳通銘、張文泓　德沃企業 陳毅潮

Q 當初的建造規範有哪些？困難的地方又是什麼？

屋頂規定要能防水、隔音、隔熱、高抗風壓，但我們碰到的困難是設計風壓。規範寫到（比在地最大風壓高出）2.5 倍的安全值，問題是 4.0kPa 已是 17 級風，再乘 2.5 就到 10kPa，基本上地球表面不會有這麼高的負風壓。有跟文化部陳述說，規範安全值是否寫錯了，規範的解讀也錯了，是不是應該更改？但沒有人敢拍板定案。後來我們用德國 BEMO 的一項專利品，以此架構在那項專利品上，再去發展到達 10kPa 的高抗風壓要求。建築師重點要求是面板上不能鎖螺絲，也不能加帽蓋，而是用隱藏扣合方式固定的。我們改了 hook clip 的部份，又在尾端添加一些附件，而這個德沃企業與建國工程的合作，又有另外再拿到專利。後續去美國進行四次實驗，最後才達到這麼高的抗風壓。

另外還有 10 萬次滑動測試，屋頂面積非常大，構件反覆熱脹冷縮時不能脫落。但我們也質疑這項測試，認為實際滑動的速度不會像它規定測試的那麼快。那時測得很辛苦，有時看摩擦係數增大了，我們會稍微停下來再加做調整，否則連續 10 萬次滑下來構件會滑動不了。所以說規範適不適用，其實是很大的爭議點。

Q 可否談談關於屋頂的「自由曲面」？

規範要求屋頂是自由曲面，當初只給一座模型，要自己根據模型取得曲率。然後又要求水平投影的每一塊板材面寬都 40 公分，並且溝肋必須垂直投影對齊。

複雜的地方在於，free style 的屋頂形式，以往亞洲工程大概都做七、八成像，經過所謂的定點測量，再來決定外殼。也就是說，外殼會因為下面結構的實際狀況而調整改變，亞洲人做工程的思維通常是這樣。但我們現在與歐洲團隊合作，麥肯諾他們縱使是 free style，但每一條切線，每一道弧形，都要求 100% 正確，不允許任何改變。

我們與 BEMO 工程師合作也認為應該先決定外殼，再往內退，亦即外殼以下的部份必須調整到應對外殼。我們剛開始覺得操作有其困難度，因為從來沒有用過這樣的操作流程及設備來完成這件事。但德國人跟我們說，你一定得這麼做。逐漸完工時，我們也發現確實應該要這樣做。

Q 「漏斗區」是其中最難做的區域，當時遇到什麼困難？

現場我們吃盡苦頭，太陡了！整個曲面就像一個滑水道，連施工架都不曉得怎麼搭，所以施工工班如同蜘蛛人這樣一邊爬一邊前進。

另外是鋁板曲率及扭轉變化太大。BEMO那台機器生產漏斗區的板片時，失敗了幾次，成型過程板片撕裂，會擔心是不是弧度已經超過材料能負荷的範圍。我們想，哇，完蛋了怎麼辦？但後來再調整成型機的壓力值即完成所有板片生產，雖然BEMO不跟我們講怎麼調整的。接下來就是所有工程師、BEMO、和S+T的人聚在一起，搬漏斗區中間那一片。因為要從中間先放，會有固定鐵件在下面，只要中心定出來，後面的板片就可以開花似地陸續定位完成。只是中間那片最長曲率最彎，一吊起來也是折損，又得再重做一遍。BEMO加彎時會先量弧線頭尾的長度，水平線到彎折最深處的長度，再搬上去測試，從上面裝下來，試看可不可以密合。當時加上顧問S+T每天的費用，一天不知道花多少歐元，所以我們戲稱那塊是全屋頂最貴的板片。

Q 和 BEMO 的合作狀況如何？

全世界目前還真的只有BEMO，可以製造成型出衛武營這個案子要的屋頂板片。因為板片除了彎曲，又有所謂正旋跟反旋加上扭轉在同一片出現。除了漏斗區以外的造型，其實很多家國際公司都做得到，但漏斗區曲率變化太大，只能請BEMO來幫忙。機器有兩台，第一台是所謂的Roll Forming，就是「成型」，做出平面的不規則板片。第二台是Curving，「加彎」，設備要把板片立起來，再送進加彎機，那問題就來了，加彎機上下必須有固定機制，才能把板片咬住。可是板片大小不一又不規則，滾輪要能上下配合，去match整體造型。所以它的data是同一個data，因為就是做出那一片板。身在台灣的我們可以分析板片，產生data，但沒有這兩台機器，還是輸給他們。現在（訪問時間是2019年的夏天）有另一家公司也想慢慢追上，但德國人厲害

的地方，就是他們又繼續進步，所以還是追不上。BEMO全球也只有兩組成型機，一台他們國內自己跑，另一台全世界跑。只要這台一離開台灣，就得再等它（巡迴）回來。我們最怕時間來不及，不敢讓機器出去，所以很小心對待板片。

Q 那麼關於點雲掃描機呢？

11層屋頂會用點雲掃描機，分三次進行現場3D scan。BEMO工程師會來現場掃描，掃完後就回饋到下一層我要做的高度、位置、角度的數據，修正每階段墊高的厚度，讓最後一層符合建築師模型的自由曲面。因為鋼構實際裝下去時增加載重也會向下陷，就跟原來的模型不一樣。所以為什麼要3D scan不斷去掃。我先掃描已知的現場狀態，套進電腦時，未來完成面的殼在這裡，與現場已知的殼相互套繪，中間要怎麼調整，就可以計算得出來並後續加工製造零配件。

會碰到的狀況是，BEMO掃完後要等它的數據出來，現場才可以做。他們有說什麼時間點會給，可是我們認為他們也碰到一些困難，沒有如期提供，現場就不能動。這在工期上有影響到。另外數據傳到德國，演算好之後再傳回台灣，所以真正板片生產數據的know how還在德國人手上，當時我們沒辦法做這件事，後來我們也把這樣的演算邏輯學起來。以前的3D掃描器大概只能掃一個房間吧，還要站一整天。還有這棟建築物出現在這個年代，不然十年前應該蓋不起來。

Q 屋頂完成後（依天溝）可以切成八個區域，是顧及排水嗎？

對，要能夠排水。其實它切得還滿有學問的，整個屋頂如果不去做天溝上的切割，會造成所謂三個山丘、兩個峽谷，而峽谷會過度集

中。如果沒有天溝經過，絕對會淤積。另外，山丘的最旁邊，也就是建築物四周，其實是洩水坡度幾乎等於0度的平屋頂，無法排水。所以我們在這種平緩區也進行調整，在天溝跟天溝之間的屋頂，做出隆起，讓它很有效率往兩側排水，水順勢流入天溝，再由下面的虹吸式排水瞬間排掉。這是因為機能性的考量，必須做的變更設計。

建築物有很多的通風氣井以及採光天窗，跟最上面的鋁板之間，有一個rib（肋條）的構造。Rib高度會阻礙排水造成積水，一定要解決這件事情，所以rib稍微往後退，形成一個所謂的導溝，就可以順勢導流。只是屋頂鋁板必須鋁焊接完整防水。雖然沒有規定不能用silicone，但silicone耐用年限只有10年，保固風險高，所以找S+T來教導我們，平板跟rib之間怎麼100%完整焊接，也就是融成一個metal的意思，才能一勞永逸。我們有可攜帶型的鋁氬焊機，所以他們來指導，很快地完成這項工法。

一般的氬焊師傅，通常在廠內作業，邀請來屋頂工作他絕對不要。因為屋頂作業有一個最大的特色，頭頂一個太陽，反射又另外一個太陽，我們通常比其他工作夥伴黝黑就是這原因。在工廠還有電風扇吹，賺一樣的錢，所以一般師傅不願意上來。後來，我們協助一些敢爬上屋頂、然後技術性穩定性比較好的去受訓。總共有三位去，其中只有一位師傅黃品貴，有向S+T的三位顧問都學到功夫，日後他在台灣電焊氬焊都不是問題。倘若未來屋頂破損需要修補，也指定他回來焊補，他的技術可以相信。

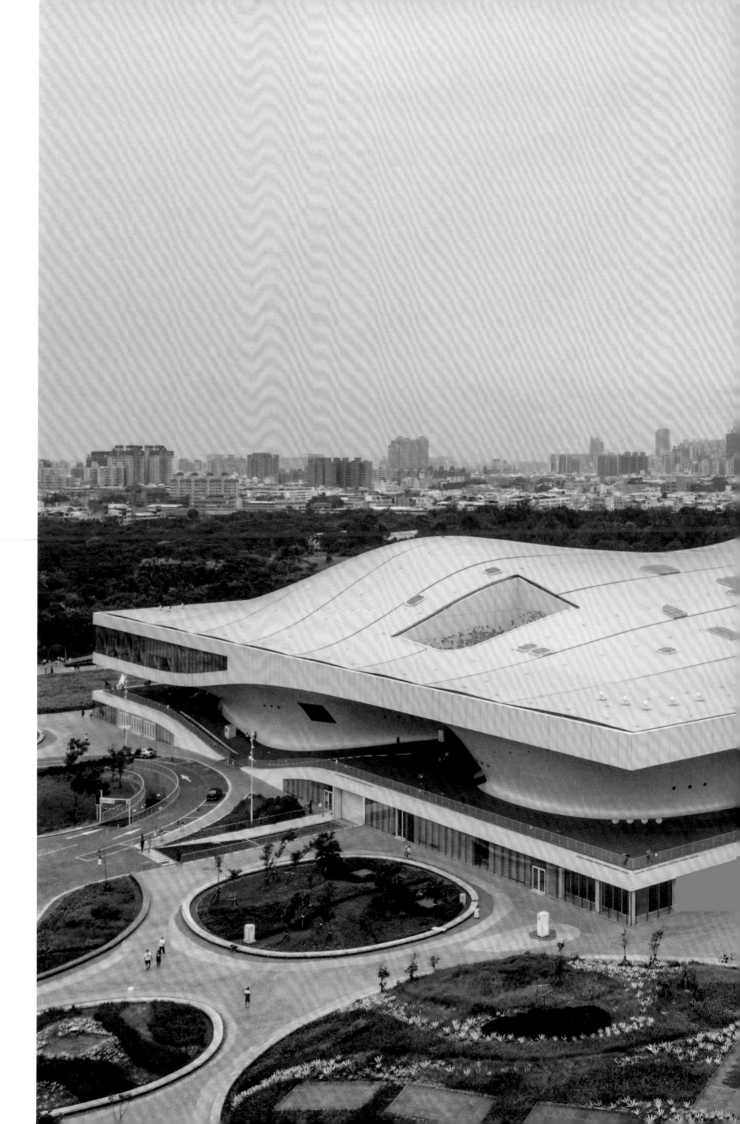

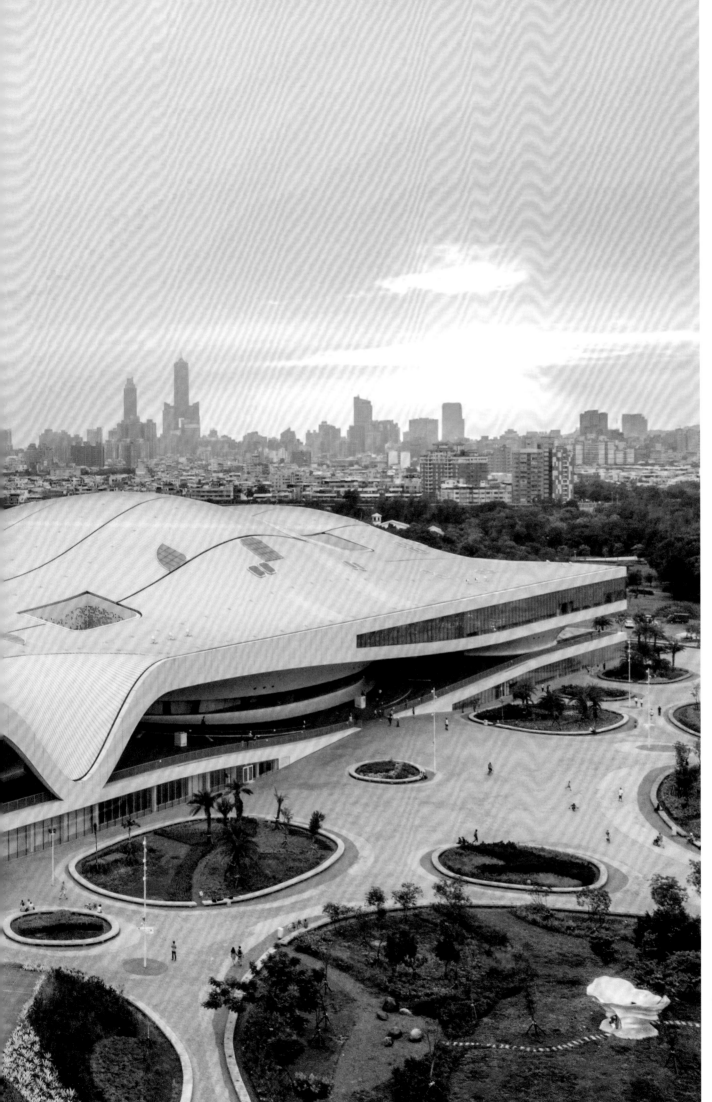

攝影◎
李易暹

理性構築和
感性樂音的相遇

聲學和空間

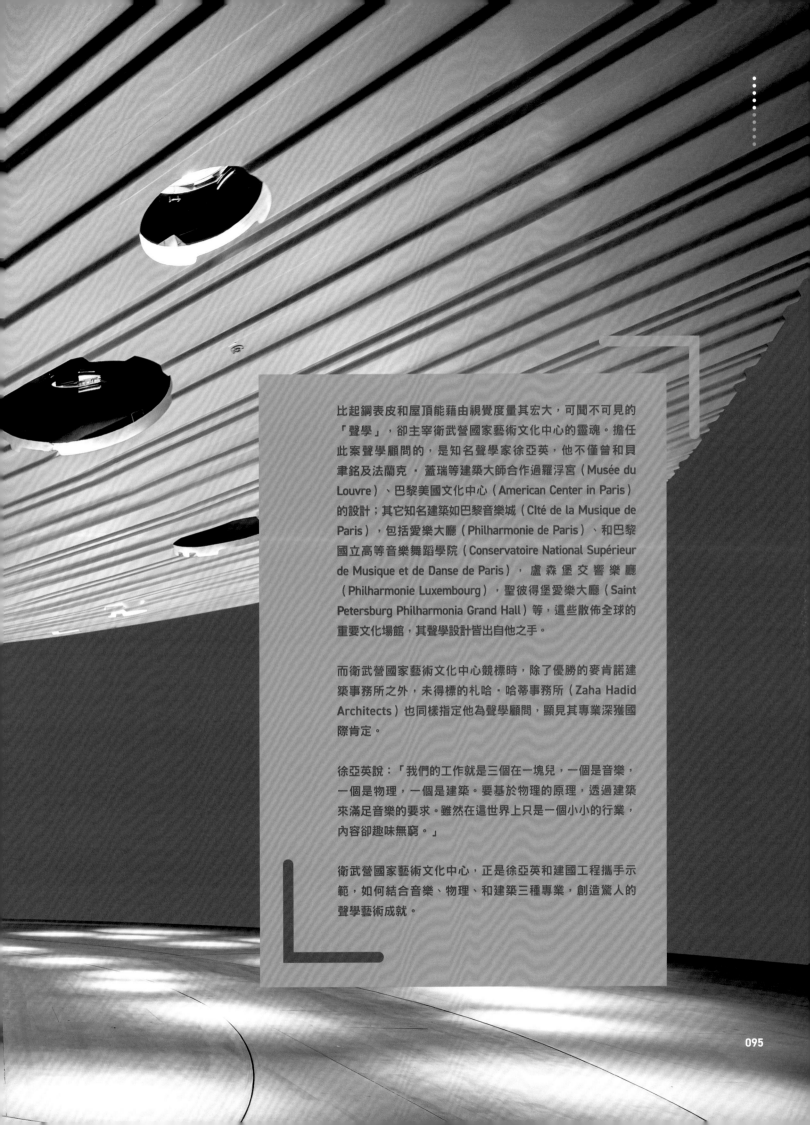

比起鋼表皮和屋頂能藉由視覺度量其宏大，可聞不可見的「聲學」，卻主宰衛武營國家藝術文化中心的靈魂。擔任此案聲學顧問的，是知名聲學家徐亞英，他不僅曾和貝聿銘及法蘭克‧蓋瑞等建築大師合作過羅浮宮（Musée du Louvre）、巴黎美國文化中心（American Center in Paris）的設計；其它知名建築如巴黎音樂城（CIté de la Musique de Paris），包括愛樂大廳（Philharmonie de Paris）、和巴黎國立高等音樂舞蹈學院（Conservatoire National Supérieur de Musique et de Danse de Paris），盧森堡交響樂廳（Philharmonie Luxembourg），聖彼得堡愛樂大廳（Saint Petersburg Philharmonia Grand Hall）等，這些散佈全球的重要文化場館，其聲學設計皆出自他之手。

而衛武營國家藝術文化中心競標時，除了優勝的麥肯諾建築事務所之外，未得標的札哈‧哈蒂事務所（Zaha Hadid Architects）也同樣指定他為聲學顧問，顯見其專業深獲國際肯定。

徐亞英說：「我們的工作就是三個在一塊兒，一個是音樂，一個是物理，一個是建築。要基於物理的原理，透過建築來滿足音樂的要求。雖然在這世界上只是一個小小的行業，內容卻趣味無窮。」

衛武營國家藝術文化中心，正是徐亞英和建國工程攜手示範，如何結合音樂、物理、和建築三種專業，創造驚人的聲學藝術成就。

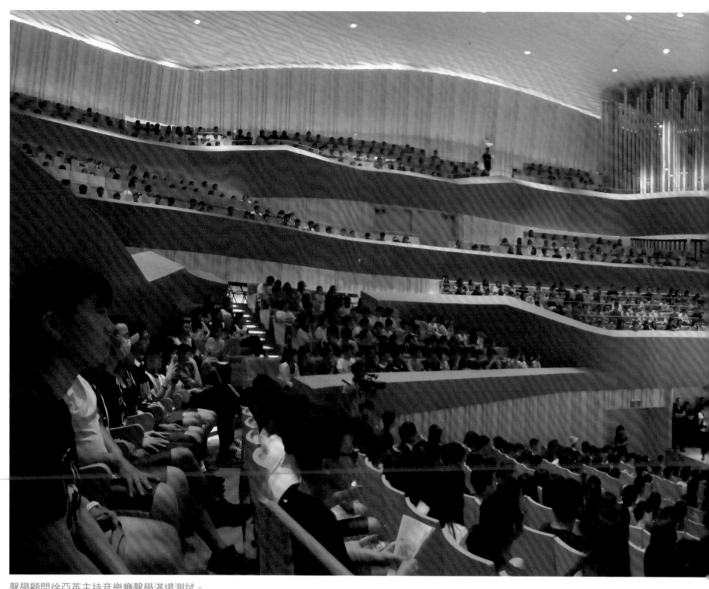

聲學顧問徐亞英主持音樂廳聲學滿場測試。

2019 年，德國知名小提琴家安 - 蘇菲·慕特（Anne-Sophie Mutter）快閃台灣演出，對衛武營國家藝術文化中心的聲學效果留下深刻的印象：「是我去過的音樂廳中數一數二的。」她甚至以「置身天堂」來形容這次的體驗。

柏林愛樂在此演出後，其董事會主席厄瑞屈·諾瑟（Ulrich Knörzer），也特別用中文大力讚揚：「這座音樂廳太棒了，希望未來亞洲巡迴能再度來到這裡演出。」

而高雄市立交響樂團的指揮楊智欽，則較仔細地闡述了他的感受：「絃樂有千變萬化的音色變化，在這個舞台上，都能銳利地反映出或是渾厚、溫暖、或是透明、粗暴的音色效果。木管的聲音也顯得非常漂亮，充分表現圓潤度，尤其是長笛、雙簧管、英國管、豎笛、低音管，這些主要樂器的音色特質。銅管則能輕鬆且具穿透性地，把聲音傳遞到觀眾席，不會被絃樂和木管遮蓋。至於打擊樂器，聲音的點非常清晰，讓指揮可以清楚帶領不同樂器合奏。對指揮者、演奏者都非常享受。」

一座表演藝術中心，建築的外觀形

式固然重要，但演出空間的視聽效果更是關鍵。「聲學」，稱之為表演場地的靈魂，一點也不為過。而受到如此多美評的衛武營國家藝術文化中心，究竟怎麼打造其聲學環境呢？

淺談建築聲學的概念：
「隔絕噪音」＋「室內聲學」

建築聲學是一門深奧的學問，在此以兩大面向概括：外部的「隔絕噪音」與內部的「室內聲學」。

「隔絕噪音」指外部噪音的阻隔，包

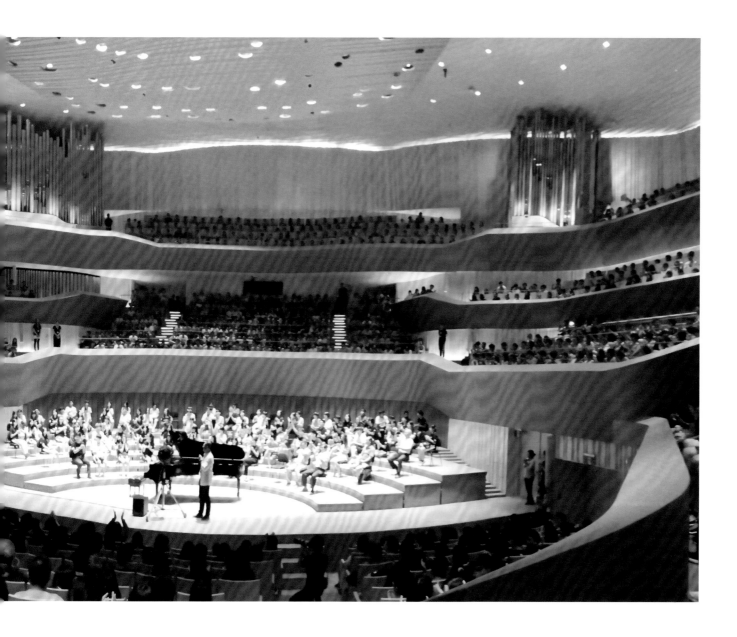

括杜絕戶外的捷運、馬路、群眾，一直到室內走廊的觀眾、空調設備、各式機具發出的聲響，以避免影響廳院內的演奏。如果以物理的角度來看，其實就是阻絕來自外部的振動所引發的聲音。振動傳遞需要介質，包括氣體的空氣和固體的建築結構。這也是為何，像是屋頂完工後的隔音測試，會包括「暴雨衝擊音測試」（確認固體結構傳聲的狀態）和「空氣隔音測試」（確認氣體傳聲的狀態）等；廳院其它地方的測試，也多依循這兩種分類。

舉例來說，在關於「屋頂」的介紹

「暴雨衝擊音」和「空氣隔音」測試

測「暴雨衝擊音」的方法是在一平方公尺的面積內，讓雨水從 3 米和 5 米的高度落下。雨的強度分成每分鐘 15 毫米的「大雨」，和每分鐘 40 毫米的「暴雨」。考慮到高雄下暴雨的機率很高，因此這裡採取的是暴雨測試。至於「空氣隔音」測試，則是必須先確認空間的外觀是否完好，門窗等構件沒有漏洞和縫隙，才開始進行測驗。

要求最嚴格的音樂廳 NC 值為 15，即 23 分貝。一般戶外若舉辦大型活動，噪音可高達約 100 分貝，因此以屋頂隔音來說，至少要能阻隔超過 80 分貝的音量。由於內層的鋼筋混凝土屋頂大約能隔絕 53 分貝，所以外層的金屬屋頂至少要能隔絕 27 ＋安全係數 5 ＝ 33 分貝。當時特地前往北京清華大學，針對屋頂的「暴雨衝擊音」和「空氣隔音」進行檢測，結果外層金屬屋頂的隔音可達 37 分貝，顯示效果良好。

衛武營 聲學測試一覽表

天花板吸音測試

01 ▶ C26 礦棉吸音板吸音率測試
02 ▶ C28 礦棉包透聲布吸音率測試
03 ▶ C33 版片吸音率測試
04 ▶ C34 版片吸音率測試
05 ▶ C34 擴散音測試
06 ▶ C35 透聲布包吸音棉測報

地板衝擊音測試

01 ▶ F11 地板衝擊音 (EPOXY)
02 ▶ F12 地板衝擊音 (PU)
03 ▶ F20 地板衝擊音 (DESVRES 彈性墊 + 石材)
04 ▶ F21 地板衝擊音 (地毯)
05 ▶ F22 地板衝擊音
　　 (DESVRES 彈性墊 + 木地板)
06 ▶ F27 地板衝擊音 (合金鋼活動地板)
07 ▶ F28 地板衝擊音 (橡膠地板)
08 ▶ F30 地板衝擊音 (鋼彈簧 + 木地板)
09 ▶ F31 地板衝擊音
　　 (35cmBSW 隔振墊 +epoxy)
10 ▶ F32 地板衝擊音
　　 (35cmBSW 隔振墊 + 木地板)
11 ▶ F33 地板衝擊音
　　 (35cmBSW 隔振墊 + 地毯)
12 ▶ F34 地板衝擊音
　　 (35cmBSW 隔振墊 + 墊高角材木地板)
13 ▶ F50 地板衝擊音 (EPOXY)
14 ▶ F50 地板衝擊音 (聚服)
15 ▶ F52 地板衝擊音 (BSW 隔振墊)

地板吸音測試

01 ▶ 地毯吸音測試
02 ▶ 圈毛地毯吸音測試

牆吸音測試

01 ▶ W33-1- 狹縫音響板吸音測試
02 ▶ W33-2&W40- 狹縫吸音板測試
03 ▶ W33-3- 狹縫音響板吸音測試報告
04 ▶ W37- 吸音板吸音測試
05 ▶ W40-1- 狹縫音響板吸音測試
06 ▶ W40- 狹縫吸音板
　　 (矽酸鈣板) 吸音測試
07 ▶ W63 牆板吸音測試
08 ▶ W64- 菱形繃布吸音測試
09 ▶ W70 牆版吸音測試
10 ▶ W71 牆版吸音測試
11 ▶ W71 擴散音測試
12 ▶ 木絲吸音板吸音測試

牆隔音測試

01 ▶ 5-10M 以上 CH 骨架隔音性能測試
02 ▶ 5M 以下 CH 骨架隔音性能測試
03 ▶ W20 隔音性能測試
04 ▶ W21-1 隔音性能測試
05 ▶ W21-6 隔音性能測試
06 ▶ w22(厚 250mm) 隔音性能測試
07 ▶ W23 隔音性能測試
08 ▶ 單層輕隔間牆性能測試

門隔音測試

01 ▶ 35dB 單開防火隔音門測試
02 ▶ 35dB 雙開防火隔音門測試
03 ▶ 45dB 單開防火隔音門測試
04 ▶ 45dB 雙開防火隔音門測試
05 ▶ 50dB 雙開隔音門測試
06 ▶ 51dB 雙開隔音門測試
07 ▶ 55dB 雙開隔音門測試

窗隔音測試

01 ▶ 8+6 玻璃隔音窗測試
02 ▶ 8+6 玻璃雙層隔音窗測試
03 ▶ 8+6 玻璃雙層填棉隔音窗測試
04 ▶ 10+8 玻璃肆層隔音窗測試
05 ▶ 10+8 玻璃雙層隔音窗測試
06 ▶ 鋁消音百業測試

現場實測 NC 值

01 ▶ 戲劇院測試
02 ▶ 歌劇院測試
03 ▶ 表演廳測試
04 ▶ 音樂廳測試
05 ▶ 樂團排練室測試
06 ▶ 合唱團排練室測試
07 ▶ 戲劇院控制室測試
08 ▶ 歌劇院控制室測試
09 ▶ 表演廳控制室測試
10 ▶ 音樂廳控制室測試
11 ▶ 中小型排練室測試
12 ▶ 大型排練室測試
13 ▶ 指揮休息室測試

現場單元隔音值

01 ▶ 音樂廳 B2 (測點 CS01-CS03)
02 ▶ 音樂廳 B1(測點 CS04-CS07)
03 ▶ 音樂廳 1F(測點 CS08-CS12)
04 ▶ 音樂廳 2F(測點 CS13-CS17)
05 ▶ 音樂廳 3F(測點 CS18-CS19)
06 ▶ 表演廳 1F(測點 RS01-RS06)
07 ▶ 表演廳 2F(測點 RS07-RS15)
08 ▶ 表演廳 2MF(測點 RS16)
09 ▶ 表演廳 3F(測點 RS17-RS19)
10 ▶ 戲劇院 B2(測點 PS01-PS02)
11 ▶ 戲劇院 B1(測點 PS03-PS06)
12 ▶ 戲劇院 1F(測點 PS07-PS12)
13 ▶ 戲劇院 2F(測點 PS13-PS17)
14 ▶ 戲劇院 2F(測點 PS18-PS24)
15 ▶ 歌劇院 B2(測點 LS01-LS08)
16 ▶ 歌劇院 B1(測點 LS09-LS13)
17 ▶ 歌劇院 1F(測點 LS14-LS27)
18 ▶ 歌劇院 2F(測點 LS28-LS34)
19 ▶ 音樂廳防火隔音門量測 9 處
20 ▶ 表演廳防火隔音門量測 8 處
21 ▶ 戲劇院防火隔音門量測 11 處
22 ▶ 歌劇院防火隔音門量測 11 處
23 ▶ 戲劇院控制室地板衝擊量測
24 ▶ 歌劇院控制室地板衝擊量測
25 ▶ 表演廳控制室地板衝擊量測
26 ▶ 音樂廳控制室地板衝擊量測
27 ▶ B3 排練室地板衝擊量測
28 ▶ 小型排練室 A 地板衝擊量測
29 ▶ 小型排練室 B 地板衝擊量測
30 ▶ 小型排練室 B 地板衝擊量測
31 ▶ 小型排練室 D 地板衝擊量測
32 ▶ 小型排練室 E 地板衝擊量測
33 ▶ B1 廊道地板衝擊音量測

中，曾提到 11 層的屋頂裡面加入「岩棉」，是利用柔軟纖維耗損聲音能量，進而達到提升隔音之效，其背後原理正是阻絕外部風雨帶來的振動傳音。類似的道理也適用於牆和門等建築構件。例如，經常被用作隔音材料的玻璃棉，和岩棉一樣，具多孔隙的特性，夾帶聲波能量的空氣分子進入孔隙內時，原有的速度被阻礙，聲能因此轉換成熱能而散失。

至於「室內聲學」，簡單來說，可理解成「話語」或「音符」在廳院空間內產生的聲音效果。廳院體積、形狀、內部使用的裝修材料等，都會影響反

戲劇院聲學滿場測試。

射、擴散、吸音、殘響時間等聲音狀
態,而這些正是創造高水準聆賞環境
的關鍵。

為何這些聲音狀態是重要的呢?舉
「反射」為例,因為人類左右耳接收
到的聲波不一樣,需藉由反射傳遞到
另一隻耳朵,稱為「雙耳效應」。如
果反射效果好,我們會感覺被聲音包
圍,而不只認為聲音來自遠方舞台上
的表演者,這對演出效果尤其重要。
良好的反射讓聲音「活」了起來,變
得層次豐富且動人;相反地,失敗的
反射則容易讓聲音扁平、散失、或糊
成一團。

聲音誕生的原理

你有想過,聲音是如何出現嗎?所有聲音的起源,都和振動有關。人
聲是來自聲帶振動,長笛是透過口吹使管內的空氣柱顫動,而胡琴或
小提琴則藉由絃的振動發出悠揚的樂音。

那麼,聲音又如何傳遞呢?想像一個房間裝滿乒乓球,而中間有一
支球拍來回擺動,部份的球被擊中,而後又再度擊中另一些球,就
這樣形成一連串乒乓球漣猗,這些球的運動頻率會等同於球拍擺動
的速度。今天如果把球拍換成音叉,而乒乓球如同空氣中的分子,
空氣分子帶著和音叉一樣的振動頻率傳至我們耳中,便成了聲音。
換句話說,聲音起源自振動的物體,藉由介質,將振動以波的形式
傳送。(此段解釋參考自《觀念物理 IV》,Paul G. Hewitt 著,陳
可崗譯,天下文化出版。)

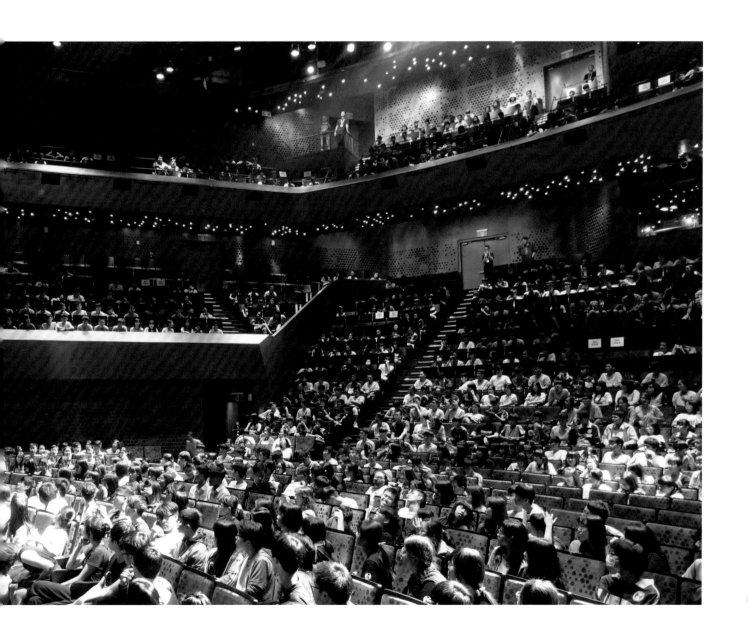

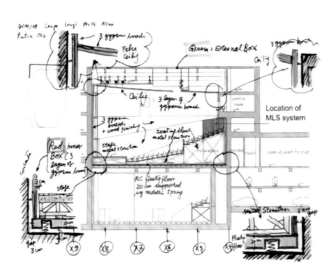

徐亞英繪製，互相位於上下方的表演廳和樂團排練室之剖面手繪圖。

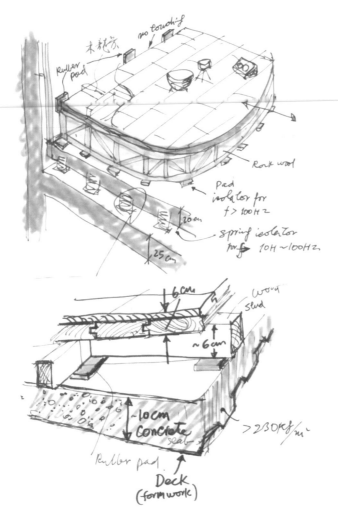

徐亞英繪製，用於隔音的「浮築樓板」之概念手繪圖。

衛武營的「隔絕噪音」：
多層隔音使館內安靜

理解建築聲學的兩大主要面向之後，我們先來檢視，衛武營國家藝術文化中心在「隔絕噪音」有哪些重點。

首先，必須知曉每一座廳院要求的安靜程度，才能推測要隔除多少外部音量。這通常以「NC 值」[註1]為衡量依據：戲劇院的 NC 值是 25，歌劇院居中為 20，音樂廳、表演廳、以及提供樂團預演的大排練室最嚴格為 15。徐亞英表示，如果環境太嘈雜，音符沒有「降下來」、也就是從嘹亮轉為安靜的餘裕，會缺乏感染力，因此讓院內保持「極靜」是必要的。

由於基地毗鄰高雄捷運系統，為了解捷運是否會影響演出，徐亞英率領團隊，分別在基地的六個位置進行測試，然後發現由於基地是沖積土，振動衰減的效果良好，建築量體和捷運之間的距離，足以削減後者的噪音量，因此毋需再進行特別處理。

但除此之外，還有車輛產生的交通聲量、民眾在公園辦活動時的喧嘩等外界噪音，該如何隔絕呢？為使廳院內不受噪音侵襲，可以想像廳院外圍，包括天花板、牆面、地板等，都必須做好隔音處理。以天花板來說，如「屋頂」章節所述，刻意打造成 11 層的金屬屋頂，本身便具良好隔音功能。外層金屬屋頂以下，四座廳院還各自有「外殼」，也就是「混凝土樓板」和「內牆」的組合，可以形成第二層隔音保護。例如，戲劇院是「獨立的

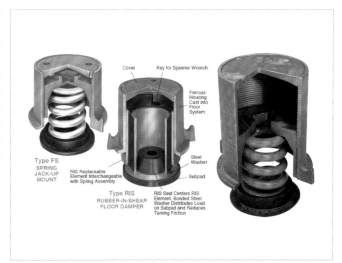

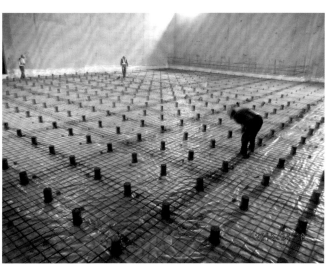

「浮築樓板」模態測試。

「浮築樓板」使用的鋼彈簧示意圖。

鋼彈簧調升。

鋼彈簧施工。

世界首創！用矽酸鈣板打造高隔音牆

內政部建研所實驗室進行輕隔間隔音實驗測試。

表演廳外殼的輕隔間牆，採取「三層矽酸鈣板＋空腔＋一層矽酸鈣板」的形式。事實上，用矽酸鈣板製作的輕隔間，除了表演廳外殼，還用在整棟建築許多地方。但是，矽酸鈣板如何達到足夠水準的隔音，卻成為動工初期的大問題。後來徐亞英建議將矽酸鈣板換成德國的 KNAUF 石膏板，石膏板一來，徐問這產自哪裡？建國工程主辦工程師洪碧華回憶：「如果從歐美來，裡面會有阻尼，隔音會很好。但現在很多 OEM（委託代工），如果從大陸來的石膏板，徐老師說妳不用試了，試不過。我曾拿兩塊相同印有 KNAUF 的石膏板，但是產地不同。他用手一敲，就說其中一塊可以──只聽聲音，答案就出現了。」

但雖然知道問題在材料，依合約規定卻得用矽酸鈣板作乾性隔牆，無法更動。這種受限於合約的困境後來也一直出現，「政府機關比較沒辦法諒解。他們不知道，縱使找全世界最厲害的人來，施工結果也不一定能完全達標。而為了達標，專業上就是要更換材料，但業主都會反過來說你這時改材料，顯然設計疏失，要罰設計師。那我到底改還是不改？」難道看著徐亞英因此被罰款？建國工程決定賭下去，開始改良矽酸鈣板的隔音牆，並不斷接受徐的建議來修正，包括調整螺絲間距、將兩片矽酸鈣板鎖緊避免共振等，最後竟真的做到高達 63 分貝的空氣音隔音。徐也嚇了一跳，坦言這是世界首見，用矽酸鈣板做到高規格隔音。

混凝土樓板」＋「20 公分的內牆」；音樂廳則是「獨立的混凝土樓板」和「18 公分混凝土牆＋ 20 公分空氣層＋ 12 公分混凝土牆的內牆」這樣複雜的構造，才能符合 NC 值 15 的嚴格要求。

除了「外殼」，空間上下重疊的表演廳和樂團排練室，還雙雙採取「盒中盒」（box in box）的設計——也就是讓這兩個空間，從天頂、牆面、到地板，都和周圍的結構「分離」，以此避免聲音互相干擾。表演廳的「外殼」，是「獨立的混凝土樓板」和「30 公分混凝土牆＋ 15 公分的輕隔間牆」的組合，其中輕隔間又是「三層矽酸鈣板＋空腔＋一層矽酸鈣板」，「空腔」意味「分離」，能避免振動傳聲。另外，表演廳和樂團排練室皆設置的「浮築樓板」（Floating Floor），概念是把整個空間「撐」起來，脫離原本的結構，避免振動傳聲，也是一種「分離」。實際施作的方法是，先鋪一層塑膠布，安裝美國 Mason 公司出產的鋼彈簧，再把廳院地板設置在鋼彈簧上。這種鋼彈簧有特殊的自振頻率，可以隔絕中低頻的撞擊噪音。

關於「隔絕噪音」，尚有一個重點，是把會發出聲響的機械，設在遠離廳院的地方。以空調設備來說，先利用軟的連接管消除振動傳聲，再安裝特製的消音器，抹去風吹時產生的低頻噪音。這種消音器還得特別送去法國里昂的實驗室，才有辦法測試。但這些工夫沒有白費，完工後的音樂廳，讓衛武營國家藝術文化中心的藝術總監簡文彬，說出「彷彿可以聽見自己心跳聲」的讚嘆，足見其驚人的安靜程度。

樂團排練室。

神秘的「第五廳」：樂團排練室

除了四座主要廳院以外，在表演廳的下方，還有一間不對外開放的「樂團排練室」，主要提供給交響樂團等進行排演之用。和表演廳一樣採用「盒中盒」的設計，聲音不會相互干擾。衛武營的樂團排練室寬敞無阻，在聲學處理上特別講究清晰度，殘響時間僅 0.9 ～ 1.2 秒，讓演奏者聽到最乾淨的音質，指揮能有效進行確認或微調。徐亞英說，音樂廳則像「餐廳」，需要聲音展現「豐富度」，呈現料理好的成果；但樂團排練室像「廚房」，細節必須清楚才能及時修正，「清晰度」因此是首要考量。為此，在兩側的牆面上，安裝了機械操作的吸音簾幕。

在其它的排練室中，還有建國工程特製，由「擴散牆面 QRD」（Quadric Residue Diffuser）和「吸音牆面狹縫音響板」交錯組成的牆面。「擴散牆面 QRD」依靠其長條型的溝槽，能有效進行聲音擴散；「吸音牆面狹縫音響板」則因背後的空腔附有礦棉，具吸音功能。兩者組合使用，創造出最適合排練室的聲學效果。

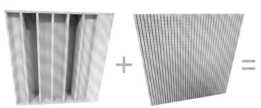

擴散牆面 QRD　　吸音牆面狹縫音響板　　其它排練室的特製牆面

門的挑戰！地方小廠的革命大突破

除了牆，「門」也是一道難以跨越的障礙。特別是用於舞台出入口的「防火隔音門」，讓建國工程絞盡腦汁。此事的難度在於，「防火」意味鋼板要厚實強壯，火燒才不怕，但「隔音」卻需夠軟，方可分散聲波能量以致消音，兩者基本上是不同的物理基礎。設計上這道防火隔音門不能有門檻，但若因此門縫密閉性不足，必定有漏音風險。縱使有國外產製的防火隔音門，卻竟然通不過國內的 CNS 標準。

建國工程只能再次走向研發一路。而這次的貴人，是高雄一間專製防火門、卻從未生產隔音門的廠商「立延金屬」。首次會議，從下午四點開到晚上八點，從頭到尾立延金屬的員工都反對。然而該公司的陳老闆最後淡淡說一句，他 70 歲了，工廠交給兒子前，想做一件能使自己公司非常驕傲的商品。「你們的意見我都聽到了，但我要做。」陳老闆說。

一句話，讓立延金屬上下義無反顧投入從未料想製作的防火隔音門。起初很順利，隔音 35 分貝的版本很快達成，但 45 分貝的規格卻怎麼也做不到。此時徐亞英再度突破盲點，指出原因可能在共振，陳老闆聞言一改，下次測驗時竟大幅提高成 52 分貝。「徐老師不會做門，但會看測報，講說這頻率通常是什麼狀況，給（立延金屬）一個潛在的問題點。立延是專家，拆開從骨架改，最後就 52（分貝）了。」洪碧華說。

再次目睹徐亞英令人欽佩的功力，建國工程只能以拜服來形容。而一旦經歷這樣手把手的洗禮，建國工程和立延金屬團隊，也開始更了解建築聲學是怎麼回事。突破 45 分貝的關卡後，在歌劇院舞台區道具搬遷和演出預備的區域，為避免影響演出，得製作一種無需防火、但隔音卻是最高規格 55 分貝、高達 11 公尺的門。過程中一度停在 52 分貝上不去，徐指點說，因為不用防火，裡頭添加隔音毯來提高阻尼無妨，就給了一個廠牌的隔音毯，然而加進去後依舊停在 52 分貝。

「我用手一摸，隔音毯（廠商）買錯了。」洪碧華說：「廠商說，我照老師說的廠牌買的怎麼會錯？我說絕對錯。我跟你講換什麼材質，不是執意什麼廠牌。」

當時徐正於國外奔波於其他音樂廳的設計，無暇親自確認材質，洪碧華乾脆先斬後奏，假裝徐的旨意要廠商更換材料。結果一試：56 分貝！

「基本上那材料摸起來太硬了。我大概已經知道，隔音需什麼性質的材料。徐老師笑說，妳好像撿到一本武功秘笈，（已經）可以做到七、八成。他告訴我：現在做任何聲學實驗對妳來講不困難。但切記，實驗的結果不代表現場的結果，不能畫上等號。」看著建國工程一路從跌跌撞撞到習得要領，徐卻不忘溫和提醒，永遠記得謹慎謙卑。

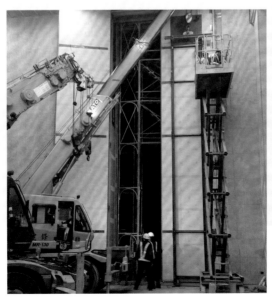
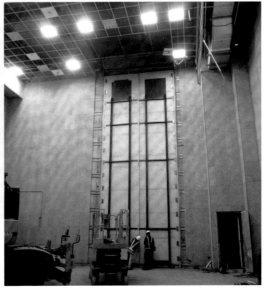

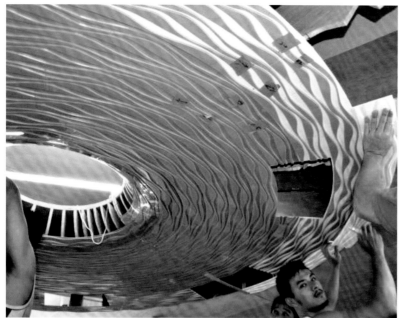

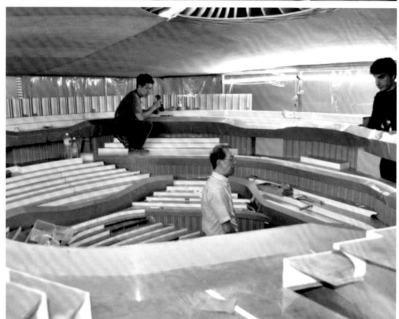

音樂廳縮尺模型。

「隔絕噪音」的功課做好以後，重頭戲便來到「室內聲學」。

徐亞英曾比喻，「隔絕噪音」是將噪音阻絕在外，宛似穿上雨衣擋去雨水；而「室內聲學」則是把悠揚的樂音保留在廳院內，如同冬天套上毛絨大衣保暖一般。那麼，該如何幫廳院「保暖」，才能創造最佳的聆聽感受？

這得再次檢視各廳院不同的需求。音樂廳以演奏交響樂、室內樂為主，必須「聲音的豐滿度高，話語的清晰度可較低」，又因為有管風琴，對聲音的「豐滿度」格外要求；戲劇院則相反，因為演員會講台詞，「話語的清晰度高，聲音的豐滿度可較低」；而歌劇院則介於上述兩者之間。

決定「豐滿度」和「清晰度」的關鍵是「殘響時間」。聲音發出後，會維持一段時間的平衡狀態，而後逐漸衰減。根據世界通用的建築聲學規範，聲音衰減 60 分貝所需的時間，即殘響時間。衛武營國家藝術文化中心四座廳院的殘響時間，是參考過往其它

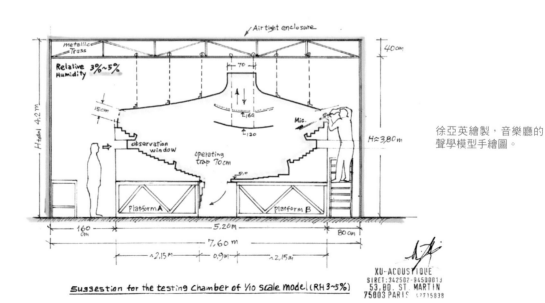

徐亞英繪製，音樂廳的聲學模型手繪圖。

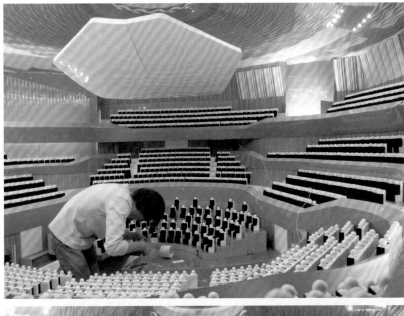

建築聲學的設計，比一般建築來得複雜。當設計依據規範，確立好廳院的體積、形狀、和裝修材料以後，必須先進行電腦模型的聲學模擬計算，以及實體縮尺模型的量測。理論上縮尺模型越大（越接近原尺寸），精準度越高；但礙於成本，最後選定 1：10 的尺寸執行，模型建置費用大約 400 萬元。當時在台北一處老營房內，搭出密閉空間，刻意加裝空調系統降低濕度，避免影響結果。在實體縮尺模型空間中模擬的音響效果，要比單純在電腦上運算更為準確，能輔助修正設計，調整確認之後再正式投入建造。

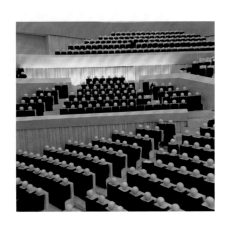

廳院的統計數據得出的最佳值。殘響時間越長，例如四座廳院中，音樂廳最長，為 2.1 ～ 2.2 秒，聲音會彼此重疊，催生餘音繞樑的效果，「豐滿度」因而提升。不過也並非越長越好，像教堂的殘響時間通常長達 8 ～ 9 秒，那是為了宗教上的特殊需求，並不適用於音樂表演場館。至於殘響時間越短，像戲劇院僅 1.2 秒，聲音不易重疊，台詞可以聽得清楚，「清晰度」則較佳。

關於廳院的聲學，徐亞英點出原則是：

「體積第一，形狀第二，材料第三」。廳院的「體積」夠大，才可能製造出足夠的殘響時間，「體積」不夠，之後怎麼補救都沒有用。再來是考慮「形狀」，音樂廳舞台上的大反射板可以升降，正和「形狀」有關。使用管風琴時，大反射板升到最高，能使聲音最為豐滿。徐亞英比喻，蓋音樂廳彷彿打造樂器，名貴的小提琴之所以價格不斐，是因為其形狀能發出優美的音色，音樂廳也是相同道理。

最後則得講究室內的裝修「材料」。

譬如，為了襯托高音的嘹亮，低音必須渾厚，但太輕盈的材質如木板，容易因劇烈振動，把低頻聲音轉換成熱能消散掉，因此不適合。不輕易振動的厚重材料才是正解，像維也納金色大廳的牆面選擇磚頭，而衛武營國家藝術文化中心的音樂廳，則大量選用每平方公尺 60 或 80 公斤的「玻璃纖維強化石膏面板」，或稱作「GRG」（Glassfiber Reinforced Gypsum），用重量守住低頻，才能使低音提琴和低音鼓演奏時，聽起來格外威武。

衛武營的「室內聲學」之二：音樂廳的聲學設計

接下來我們可以詳細檢視，四座廳院各自在聲學設計上的重點。

先從聲學規範最為嚴格的音樂廳講起，這是國內首座採取「葡萄園式」座席的音樂廳，觀眾由四面八方圍繞舞台。徐亞英表示，傳統上，「鞋盒形」（shoe box）的音樂廳最保險，因為容易做好側向反射，讓前文所述的「雙耳效應」達到最佳

狀態。但是，這裡卻採取「葡萄園式」，主要目的是減少觀眾和樂團的距離，增加親切感。

早年的音樂廳，座席各排之間的距離約 85 公分，現在講求舒適，通常規劃成 90～95 公分，倘若容納 2,000 人的音樂廳，觀眾分佈在同一方向，後方的觀眾勢必會離舞台太遠。改成讓座席四面八方圍繞舞台，就可以避免這種情況，營造一種沒有前後之分、「人人平等」的和諧氣氛。當然，所謂的環繞式，也非平均分散，而是

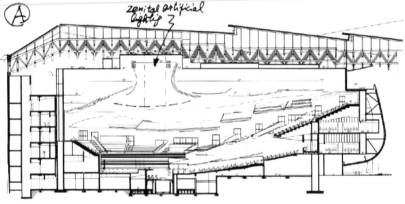

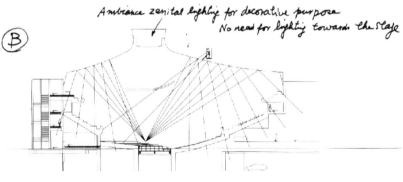

上圖：音樂廳施工現場。可以清楚看見天花板上用於聲學擴散的「MLS」紋路，以同心圓的形狀向外展開。「MLS」紋路在天花板是呈現類波浪狀的流線型，在舞台上方可移動的大反射板則呈現直線型，之所以不同是基於美感的考量。

左圖：徐亞英繪製的音樂廳聲學草稿。

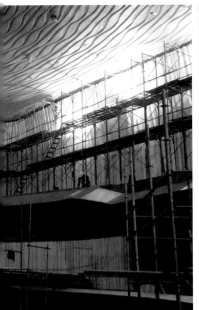

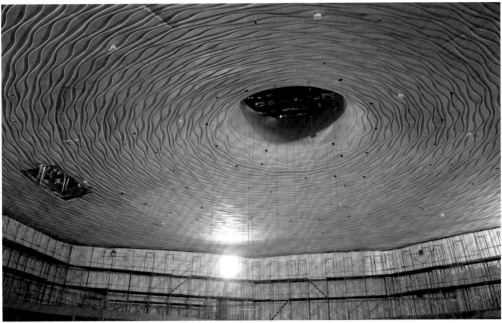

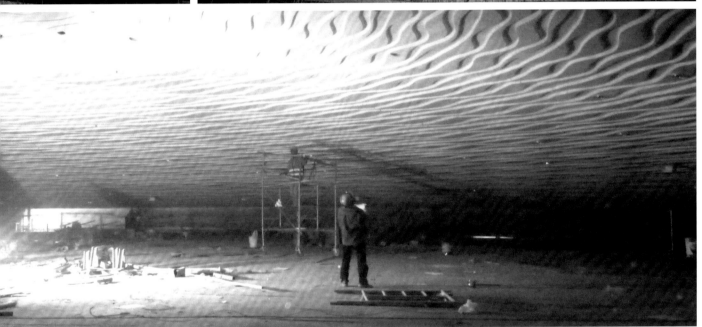

樂團後方的座位數較前方少的「不對稱式」，為的是呈現高泛音。高泛音猶如光學的原理，波長短，指向性強，樂團後方的座位相隔太遠會聽不見，所以不能安排和舞台正面一樣多的座位數。

「葡萄園式」另有一個好處，因為座椅分散四周，不需要像「鞋盒形」廳院配備挑台（balcony），也沒有凹進去的包廂，天花板反射聲能不受阻礙抵達觀眾端。此外，沒有多層樓座也讓地面坡度能較大，可以減少觀眾視線被遮擋，同時有助於樂音傳遞。

徐亞英還提到，國家兩廳院的音樂廳，已經是「鞋盒形」了，不想重複一樣的形式，也是他採用「葡萄園式」的原因。

「葡萄園式」的音樂廳如何營造卓越的聲響效果呢？「體積」當然是第一要素，此處觀眾座席的總體積是25,560 立方公尺，平均每個座位為12.8 立方公尺，是四座廳院中最大的，確保足夠的殘響時間（2.1～2.2 秒）。

而「形狀」採用「葡萄園式」，又將觀眾席區分成許多小區塊，每一個小區塊都設有矮牆，用來提供該區觀眾聲音的側向反射。矮牆高度也比坐著的觀眾平均高出約 50 公分，而且朝舞台方向傾斜，用以控制反射的方向。舞台上的大反射板，也和「形狀」有關。若演奏管風琴、或貝多芬第九號交響曲等磅礴巨作時，空間得有空曠感（spacious），殘響時間需最長，因此大反射板要升到最高 18 公尺以上；一般交響樂演出時維持 14 公尺；室內樂或鋼琴獨奏時則會降到 9 公尺。

至於「材料」，觀眾席各區旁的矮牆，使用的是「中密度纖維板」，又稱「MDF」（Medium Density Fiberboard），材質重且硬，能提供良好的反射效果。最後方的牆面、以及舞台上方的大反射板，則是厚重的 GRG 材質，主要功用是「擴散」。而「擴散」的秘訣在於 GRG 面板上名為「MLS」（Maximum Length Sequence）的凹槽紋路。這種紋路根據「數論」發展而來，當聲音分別射到凸起處和凹槽處時，反射會有時間差，能避免不良回聲直接重疊原本的聲音，互相干擾，同時又維持住聲音的豐滿度。包覆廳院的整片天花板，同樣是 GRG，卻不是筆直的「MLS」凹槽紋路，而是「變形立體聲學紋路」，同樣具「擴散」的效果，但因其為流線型，顯得更有律動感。

地板表層的材料是木材，溫暖高雅。建國工程為避免潮濕的問題，在木材下方，加了一道防潮布，然後再緊黏於混凝土地板。由於彼此緊貼，沒有空腔，不會有前述因振動而抵銷低頻聲音的問題。

如本文一開始，引用各專業音樂工作者對音樂廳的好評，舞台上的演奏者能否精準地聆聽彼此，是設計優劣與否的關鍵。「柏林愛樂的人跟我說，他們覺得作為演奏者在衛武營舞台上演出，能互相聽得非常清楚，比柏林愛樂廳還清楚。我自己也認為，這裡能讓觀眾聽到很豐滿、感染力很強的聲音。」徐亞英如此說道，足見這座音樂廳在聲學上具備的極高水準。

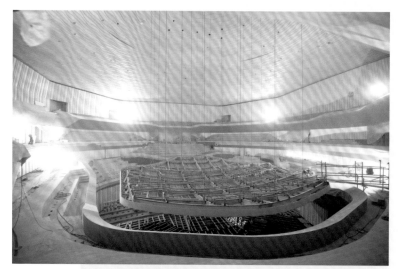

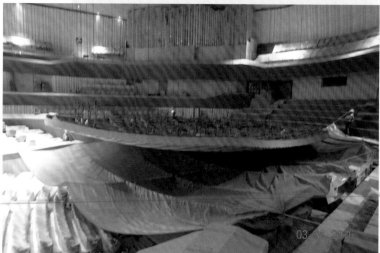

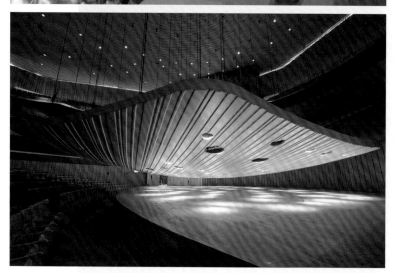

大反射板的神祕開口

仔細一看，音樂廳舞台上方的大反射板，好像有些神秘開口？其實這是為了置放燈具而設。但當反射板升到最高、或演出管風琴時，為了避免反射不均勻，或不當的吸音，這些開口必須關閉。開闔皆透過機械操作，而且閉合時，只允許 1 公分以下的縫隙。另外，大反射板最低可以降到 9 公尺，再低就不行了，除了聲學上沒必要，也因為坐在較高處的觀眾會看到大反射板的背面——充滿機械管線的另一面。

高品質擴散板材 GRG：手糊加工，量身開模

在衛武營國家藝術文化中心一案中，扮演將聲波擴散關鍵的是 GRG ——一種將切碎的玻璃纖維與石膏漿混合噴塗製成的擴散材料。四座廳院內皆大量運用這種 GRG 面板。

合作生產 GRG 的廠商，是位於珠海的台商「豪門國際」。為確保品質，建國工程每隔一段時間，就得飛去檢驗，而且為使現場組裝時密合度不會出錯，還要求先在工廠假組裝。另外，針對把纖維束加入石膏漿內再進行人工噴塗的作法，也要求防呆機制，避免噴塗不均。後來豪門國際索性捨去人工噴塗，改採「手糊法」，如千層蛋糕那樣，塗抹掺石膏漿的纖維布後，貼上一層，再抹石膏漿，再貼纖維布……這樣反覆來回，完成的板片不管哪個角落，板片一定含均勻的纖維石膏漿，也確保每一個部位的拉、應力相同。

很多時候，優秀的工藝就是來自這種操磨的過程。一開始豪門國際也未料想竟如此複雜，認為開一個土模，便能生產所有板片。殊不知四座廳院皆非規矩的方形，而是自帶弧度，導致內牆的 GRG 面板也得彎曲，只得又多開好幾道鋼模以達成所需的形狀。但最後成果卓越，「我們 GRG 幾乎一次到位：扣、結束、拆架，都沒問題。這非常難得。」洪碧華笑道。她還補充一個插曲，當時怕 GRG 面板日久會需要修補，特地進口了原料使用的石膏粉。誰知報關時，GRG 面板夾帶著一包包白色石膏粉進關，石膏粉被海關當成毒品。「連警察都來了，我們嚇一跳，原來是那幾包石膏粉被誤認了！」

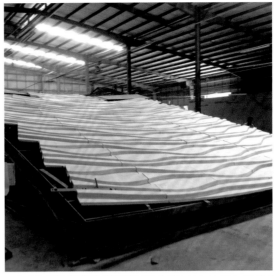

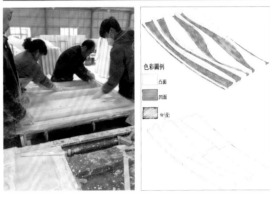

3D 示意圖：音樂廳三樓含「MLS」紋路的 GRG 牆面。

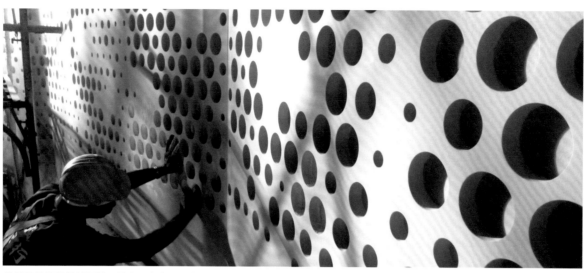

戲劇院的擴散反射側牆，其表層有直徑大小不一的圓孔，創造理想的聲音擴散狀態。

衛武營的「室內聲學」之三：歌劇院的聲學設計

相較於歐美許多地方，重視歌劇演出時聲音的豐滿度，亞洲和南歐如義大利等地，對於清晰度則較為著重；因此設計衛武營歌劇院時，殘響時間必須適中，為 1.5 秒，兼顧豐滿和清晰的效果。也因此，「體積」亦得適中，聽眾席總體積為 16,447 立方公尺，平均每個座位是 7.3 立方公尺。

「形狀」的拿捏主要在於，不希望聲音散掉；因此在一樓中間票價最貴的區域，特別設計了一圈馬蹄形的矮牆，補足這裡的側向反射──視覺和聽覺同時都達到最棒的程度。

「材料」的部份，一、二樓的側牆使用 MDF，而且因為這裡的 MDF 不像用在音樂廳時是反射的矮牆，而是需要擴散，所以含有 MLS 紋路。三、四樓的側牆則為有 MLS 紋路的 GRG。同時使用兩種材質、而非只選一種的原因，是由於兩者對於聲音高低頻擴散的效果不同，組合選用才有最佳表現。至於後牆，原本都是「厚岩棉＋透聲布」的「吸音」材料，但後來發現過度吸音，會使鄰近的觀眾席聽到的聲音太弱，因而將三、四樓的後牆，改成和相連的側牆一樣是附帶 MLS 紋路的 MDF 材質。經分析，能比原先增強 2.6 分貝的聲音強度，而且不會有干擾的回聲。

此外還有一個小巧思，在歌劇院及其它廳院皆可見，就是座椅的設計。演出進行的時候，廳院內最龐大的吸音量體其實是「人」，但麻煩的是，每場表演的觀眾數量無法固定。為了讓有人或無人，每個座位的吸音狀況都

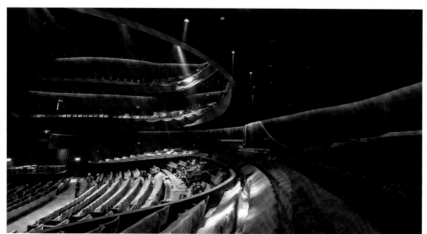

徐亞英繪製，歌劇院的草圖。

歌劇院施工實景。攝影◎盧昱瑞

戲劇院施工照。

戲劇院側牆的反射板，傾斜的狀態可以控制聲音反射的方向。

維持穩定，徐亞英在座椅的椅墊板上設計了孔洞。當人坐在上面，人體吸音，坐墊板平行於地板，不發揮作用；當沒有觀眾入座時，椅墊板收起並朝向舞台（聲源），孔洞接受聲音再由椅墊吸收，成為絕佳的吸音體，藉此達到和有人的情況時一樣的吸音效果。

衛武營的「室內聲學」之四：戲劇院的聲學設計

戲劇院因為演員會唸唱台詞，聲音需要「清晰度」，因而殘響時間較短，為 1.2 秒。為了因應形式變化豐富的舞蹈、音樂劇、歌仔戲、崑曲等，舞台除了常見的鏡框形式，也特別設計可以轉變為「三面台」。不過當三面都有觀眾，會面臨缺乏側牆反射的困境，解決的辦法，除了設法降低最遠觀眾的距離，減少直達聲衰減以外，還將圍繞舞台的側牆做成特殊的傾斜角度，以優化反射的效果。

徐亞英也提及，關於樂師位置的安排，他還未想出絕佳的辦法。目前若是西洋的樂團，可以待在舞台前可升降的樂池，若是東方戲曲的「文武場」——也就是管絃樂器的「文場」和打擊樂器的「武場」組成的伴奏樂隊，則位在面對舞台右手邊的位置；然而不管待在哪裡，演奏的聲音都相當強勁，難免會有過度干擾的疑慮。雖然想過把文武場放在樂池裡，但這樣一來，不但前區觀眾被強音震耳欲聾，樂師也會因為看不見表演者的動作，無法精準提供伴奏，所以最後還是維持了現在的配置。

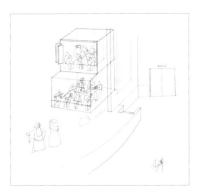

徐亞英繪製，文武場的模擬草圖。

文武場相對於舞台的實際位置。

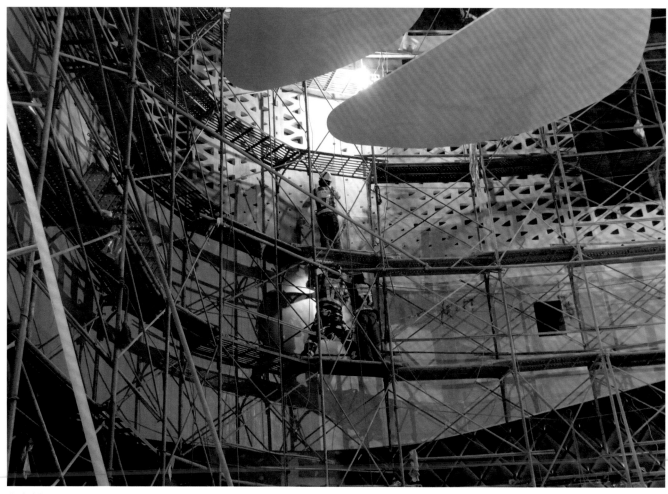

表演廳施工。

衛武營的「室內聲學」之五：表演廳的聲學設計

表演廳規格最小，外殼是「鞋盒形」，觀眾席體積僅 5,400 立方公尺，殘響時間為 1.2 秒～ 1.6 秒。除了如前文所述，採用「盒中盒」的形式以外，舞台的後牆，和頭上的懸浮反射板，也各含玄機。後牆可以旋轉，採雙面設計，分成「硬木板」和「條縫型穿孔板」，前者的殘響時間較後者長，適合悠揚的古典樂，後者則適合強調單點強度的打擊樂。懸浮反射板則打散成五片不規則狀的組合，因其大小、高低、形狀的差異，互補出最和諧的聲響效果。具「客製化」功能的，還有圍繞廳院內部四周的吸音簾，可用機械操作，隨使用面積不同，殘響時間也將改變。

剪掉黑色的不織布。

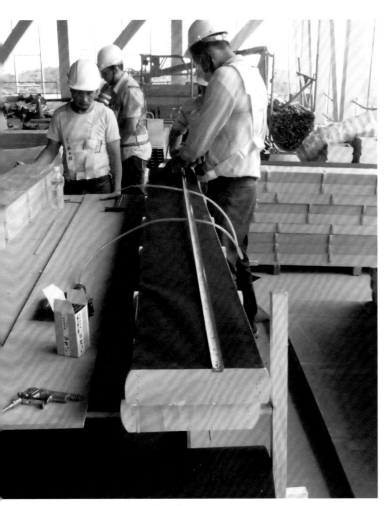

表演廳舞台可旋轉後牆的製作實況。

徐氏聲學事務所
XU-ACOUSTIQUE

位於巴黎，是由徐亞英創設的聲學
設計和顧問事務所。擅長文化演出
和藝術展覽性質的建築，如音樂廳、
歌劇院、戲劇院、博物館、流行音
樂場館等的聲學設計和噪音控制。
曾和貝聿銘、法蘭克‧蓋瑞、波菲
（Ricardo Bofill）等國際知名建築
大師合作，目標是運用高科技的工
程技術，結合對建築和音樂獨到的
理解，創造更優質的聲學建築。
www.xu-acoustique.com

0.1 秒的執著，成就完美聲學殿堂

要說「魔鬼藏在細節裡」，最有趣的還是表演廳的不織布小插曲。
當時進行殘響測試，與預計相差了 0.1 秒。徐亞英吃驚地說，怎麼
可能差 0.1 秒？後來發現，表演廳的牆壁因設計需求開了許多口，
建國工程擔心後方的骨架外露，損及美觀，逐自多加一層黑色不織
布覆蓋住。審核時，審查單位沒提不妥，就照著施工圖做了。

「徐老師要我剪布，我說這大工程，誰的耳朵這麼厲害，差 0.1 秒
聽得出來？這時老師說，碧華，老師已經八十多歲了，有生之年想
知道，布剪掉是不是真的能讓秒數相符？他開會時這樣講，當下我
真的不忍心。會後又開了內部會議，決定完成老師的願望。」結果
大夥花一個月，分批把布一條一條剪掉。再測，果真完美達到預期
值。正想著幫徐完成心願，他會感動吧，沒想到徐站在外面，慢
條斯理地點燃一根菸，笑著說「還真不錯」。「他根本是唸戲劇系
的，在那邊抽菸說真不錯，我們當下驚覺被騙了，他前面用苦肉計
嘛！」洪碧華打趣道。連 0.1 秒也不妥協，不僅是徐亞英專業的堅
持，也是整座衛武營國家藝術文化中心興建時的精神。

徐亞英繪製的表演廳聲學手繪圖。

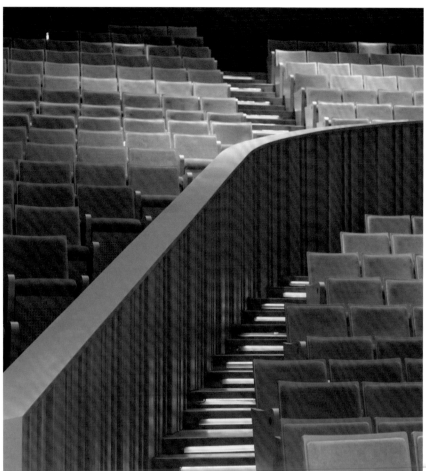

表演廳上方兩側的反射牆面。

表演廳的矮牆區分了前方的座位區。

表演廳的擴散反射側牆。

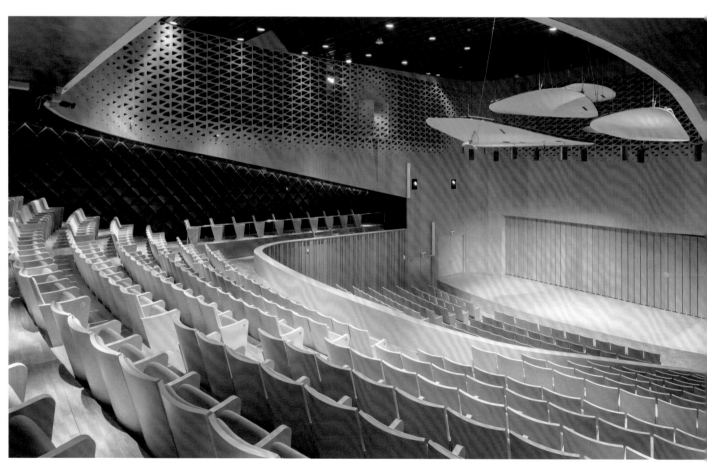

表演廳完工樣貌。攝影◎ Iwan Baan

它還有一個比較大的特色，是觀眾席為「不對稱式」——面對舞台靠左邊的前方座位，會被一道曲線的矮牆劃分開來，成為最靠近舞台、視聽效果都最好的區域。這有兩個原因：一方面如果是對稱式，那麼左右兩邊都得加矮牆，會使空間顯得太窄。另一方面，徐亞英根據經驗，認為觀眾其實更希望待在左邊，因為能清楚看見鋼琴家手指的動作。其實舞台上的樂器，本來也沒有「對稱」，那麼觀眾席又何必堅持左右兩半長得一樣呢？靈活的創意，加上理性的思考，再搭配嚴謹的建築設計，最後淬鍊出優美而感性的聲音殿堂。這辛勤努力過後的甜美果實，不僅施工團隊，全世界熱愛音樂的觀眾，現在都能夠體驗到了。 end

註1：NC 值即為 Noise Criterion，源自美國，是一種評比包括空調設備噪音和背景音量等室內噪音的指標，NC 數值越低表示背景音量越安靜。

Step 01
進行聲學設計

聲學家先依規範進行聲學設計，主要在於「隔絕噪音」＋「室內聲學」等兩部份。並藉由電腦軟體進行測試，以及 1:10 縮尺模型的空間聲學模擬測試。

Step 02
打造隔音的構件

為減少外部噪音干擾室內演出，包括隔音牆、門、天花板等各部位的建築結構，都必須擁有阻絕聲音的功能，空調機房也因而拉到遠離表演廳院處。

Step 03
創造理想的聲學環境

讓室內演出的聲音維持在最佳狀態，這與廳院的「體積」、「形狀」、和「材料」有關。例如音樂廳選擇特殊的葡萄園式環繞座席，聽眾與音樂家之間的距離更接近，因此減少聲音衰減而增添親切感。另外天花板、大反射板、和地板等，也都為更好的聲學效果而嚴選材質與反覆測試，使用具擴散功能的 GRG 面板便是一例。

Step 04
通過聲學測試

「隔絕噪音」和「室內聲學」都必須通過嚴格的測試才算完成。「隔絕噪音」主要有「空氣音隔音測試」、「暴雨衝擊音隔音測試」和「樓板衝擊音隔音測試」等，「室內聲學」則鎖定在廳院內聲響狀態的檢核，例如殘響時間等。

表演廳舞台可旋轉後牆的試作版本。有紋路的這一面是可吸音的「條縫型穿孔板」，背面是平面的「硬木板」。

Q
A

這裡能讓觀眾聽到
感染力很強的聲音。

受訪者 ｜ 徐氏聲學事務所創辦人 徐亞英

Q 對衛武營在聲學上的評價如何？

柏林愛樂的人跟我說，他們覺得作為演奏者，在舞台演出時能互相聽得非常清楚，比柏林愛樂廳還清楚。我自己也認為，這裡能讓觀眾聽到很豐滿、感染力很強的聲音。我設計過很多「鞋盒形」和好幾個「葡萄園式」的音樂廳，但衛武營的音樂廳，是我到目前為止的最滿意的一件「大樂器」。

Q 關於音樂廳的設計，主要有哪些考量？

每排座椅要有一定的間距，坐起來才舒適，但這樣排入近 2,000 個座位，要排得很遠，低頻跟高頻都會衰減。為了減少演出者和觀眾的距離，因此選擇葡萄園型的廳院。設計音樂廳，要了解聲紋的特性。葡萄園型的優點就是減少聲音衰減，然後增加親切感。

但雖然是葡萄園型，卻不能完全對稱。如果樂隊後邊太多座位，這些人會聽不到很多高泛音的聲音。聲音有指向性，Directivity，而其中高泛音像光學一樣，波長越短，指向越強，後邊的人容易聽不見，所以我們就減少後邊的距離，加強前面的；也就是讓正面的觀眾席多，樂團背後的少，達到比較好的平衡。這是第一點。

第二點是根據人耳的聽覺效應。人用兩隻耳朵，而非一隻耳朵聽，所以我必須在觀眾席裡設計很多矮牆，這些矮牆形成倒八字形或倒T形，將聲音從側面反射給觀眾。

另外音樂廳還有一項特點：沒有挑台。所有人在共同的天花板下，都可以接收天花板的反射，得到非常融合的聲音。有人問我國家兩廳院怎麼樣？國家兩廳院前面的聲音其實是很好，但後邊就不好了，為什麼呢？因為挑台挑得太厲害，待在挑

台下都看不見大廳的天花板，那這些人就會損失一些中高頻的反射。我們這間葡萄園型沒有挑台，每一位聽眾都能獲得很好的聲音環繞，而非通過一個窗戶去接收聲音，這感覺完全不一樣。

因為經費的關係，不能做太多活動式的東西，只有一個就是大的反射板。這反射板有 200 多平方米，很重，但可升可降，能給樂隊支持。柏林愛樂的人為什麼強調「能互相聽」？因為雖然排演時指揮非常重要，但實際演出時，很仰賴大家互相聆聽。我拉小提琴，但管樂、大提琴，都聽得見的話，才知道怎麼控制力度，融合效果就會好。像圍繞舞台的牆或欄杆都有傾斜度，正是為了使 one can hear another，演奏起來就很輕鬆。

還有一個問題是降噪。要噪音低風速就要低，出風的管徑也要大。所以我們的出風口，是用 0.2 米 /

秒很慢的速度，而且離機房很遠，一路上有各種消音的辦法。但其中有個消音器，在亞洲沒有可以測試的設備，所以我就帶著製造商，到法國里昂的一間專門實驗室去測，然後改進，中間也是經過千辛萬苦，最後才達到 NC15 這項要求。

Q 能否談談「GRG 擴散板材」的特色和重要性？

GRG，全名是 Glassfiber Reinforced Gypsum。這材料差不多 20 多年前才開始盛行起來。它可以做成任何形狀，做一個貝多芬的頭像都可以。我在牆面、天花板都用這個材料。這東西不用很厚，就可以幫助擴散，一個聲音順進來，就擴散到五個方向。然後它很重，都差不多每坪方米 60 公斤，振動也少，因而沒有轉換成熱能的消耗，低頻就豐富。

Q 為了測試，還做了一座聲學模型，它的作用是什麼？

在設計過程中，你可以在電腦裡進行模擬，但實際情況經常和電腦模擬的不相應，因為你給的參數就不對。像觀眾席最大的吸音來源是觀眾，你在實驗室用 4、5 排座位測，結果可能和現場完全不一樣，電腦再怎麼模擬也沒用，所以如果能用 3D 模型會更可靠。但小模型很不準，需要放大，放大又很花錢，因而 1：10 的模型是實際上可實現的一個尺寸。大概花了 400 萬台幣在台北製造這模型，然後搬到高雄去。因為空氣本身有分子，會互相摩擦，因此需要把相對濕度降下來。我在衛武營的軍營裡專門借一間房子，裡頭再蓋一間房子，用空調一類使相對溼度變成 2%。搞定以後，可以換材料、換形狀，發現什麼問題都可以在裡頭改，最後出施工圖時就放心了。

Q 同樣做為葡萄園式，衛武營的音樂廳顯然在某些評價上，比柏林愛樂廳更高。這很厲害，因為我們都知道柏林愛樂廳是非常好的音樂廳。

柏林愛樂廳興建於 1960 年代，在當時概念已經很先進了，能做到那樣很不容易，只是許多材料用得並不是非常理想。以前我曾去聽過排練，休息的時候還去敲牆壁，一敲就嘣嘣嘣，發現木板很薄，會吸收低頻。

經驗為什麼重要？因為很多問題，書上都沒講到，你要在長時間的實踐中累積經驗。比如剛才說材料是不是很重，因為重了以後就不會振動，不會吸收太多低頻。我是控制在施工時，工人能抬得動的程度內。像日本的專家可能要求每坪方米 100 公斤，但一味增加重量又會帶來結構、安全的問題，要自己去試驗和體會。還有像倒八字形的牆，牆要夠高、超過人的頭，但很多建築師覺得，這樣影響視線不好看，分成一個個小塊，但其實小塊是我們的目的，能得到很強的側向反射。很多廳設計的牆也有倒八字形，但矮到肩膀高度，結果沒有起到反射作用。

講到「經驗」，在衛武營除了音樂廳以外，還有一個不對稱的小型表演廳，為什麼不對稱呢？因為我經常去法國一些國際鋼琴節的場合，有一年夏天，一開始觀眾左右兩邊坐得很均勻，後來中間休息去喝香檳酒，再回來以後左邊三分之一就沒有人了，都跑到右邊去，甚至穿著很好的亞麻布白西裝就坐在地上。為什麼？因為他們要看見鋼琴家的 finger，手的動作，猜說這算不算大師。所以我就有這樣一個 idea，建築師也很同意，她好像是從「與眾不同」的角度來看，但我

有深層根據，因為台上演奏的比如說四重奏，小提琴、中提琴、大提琴都不對稱，你的耳朵也不對稱。世界上對稱的東西少，不對稱的東西多，所以 why not？為何一定要做對稱的？

表演廳的反射板也不對稱，因為我去華盛頓 National Gallery，他們就是有小的板，我看畫展時，米羅（Joan Miro）的作品也給我啟發，才會做成這樣 5 塊不同形狀和高低的反射板。這也是藝術和技術的 combination，光考慮技術的話，一塊大板就行了，但你可以讓它在視覺上有更好的效果，why not？你要有熱情，才會去想一些東西。然後和建築師配合也非常重要，我經常說，我們的工作就是三個在一塊，一個是音樂，一個是物理，一個是建築。要基於物理的原理，透過建築來滿足音樂的要求。雖然在這世界上只是一個小小的行業，內容卻趣味無窮。

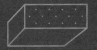

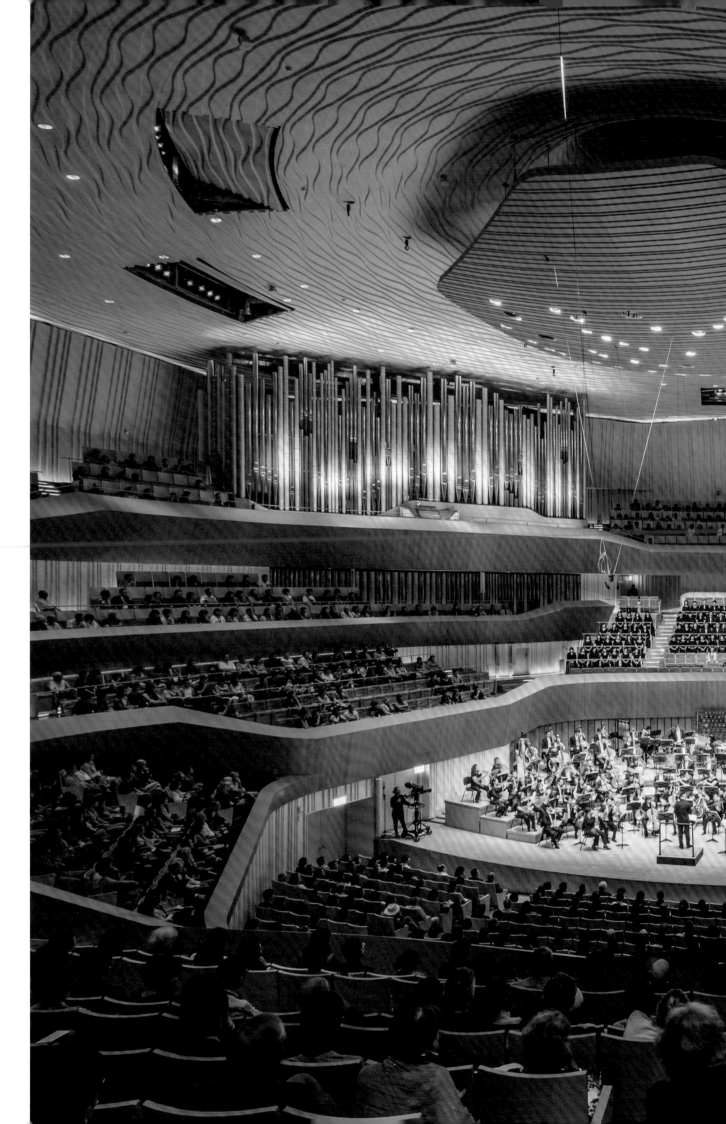

攝影◎
Shawn Liu
Studio

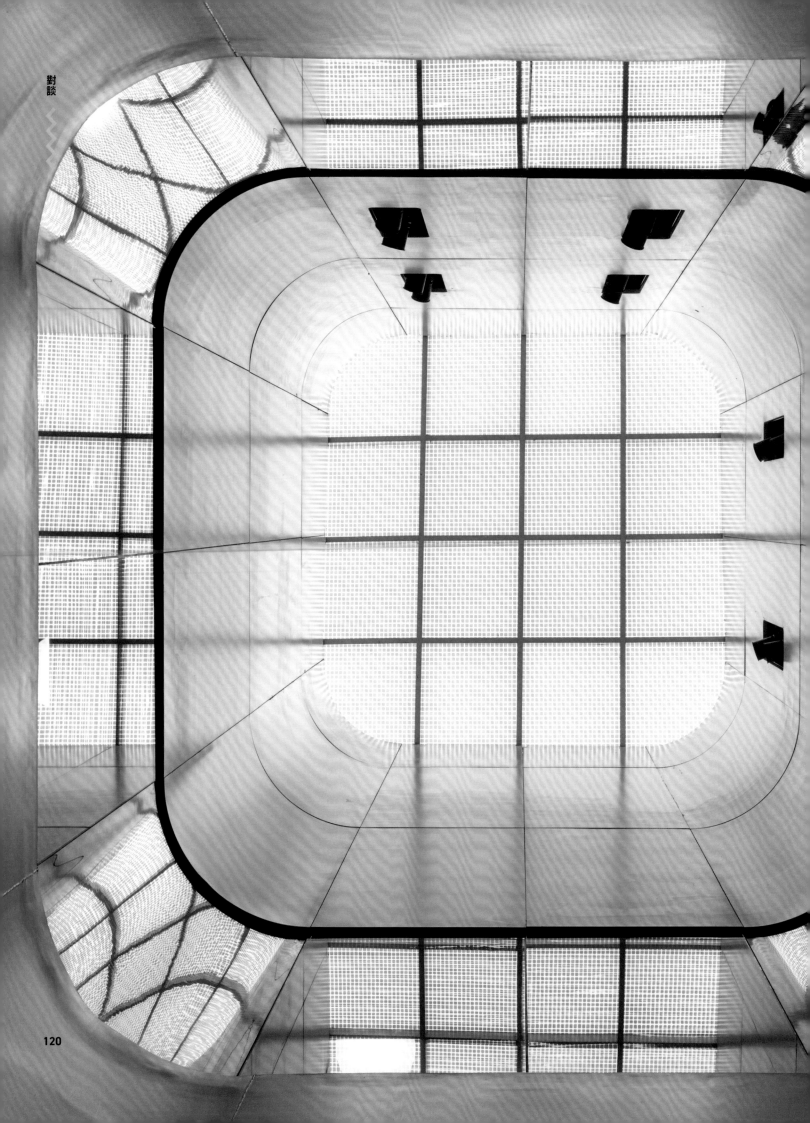

跨過此門，你已在巔峰。

王 可否談談當初為何接下衛武營的案子？

吳 有兩個因緣。第一個和我們的文化有關。建國工程的核心價值為正德、利用、厚生、惟和。我們陳啟德董事長成立建國工程文化藝術基金會，長期參與人文藝術與慈善工作，包括贊助崑曲、支持創世基金會、忠義育幼院，也參與街友尾牙志工服務。在心理層面上，建國工程對文教及文創產業有特別的感情，所以會選擇相關的公共工程來參與。第二個理由是想要有個代表作。我們公司由陳董事長的祖父於 1931 年創業，原名「合發工事部」，曾參與包含當年的石門水庫、曾文水庫、北迴鐵路等建設，並於 1960 年正式更名為「建國工程股份有限公司」。可是最近三、四十年來，並沒有一個具體的代表作。衛武營就是建國工程選擇來完成的代表作。

王 像衛武營這麼大的建築工程很少見，建國工程主導建造時，怎麼進行綜合管理和執行？最主要的核心能力為何？

吳 衛武營全案超過 100 億。建國工程承攬了衛武營一標（主體結構）及二標（裝修及機電工程），可以說衛武營是以建國工程為主承包商興建的政府重大工程。當時，陳董事長覺得，不論是一標還是二標，建國工程必須有一個充分授權的高階主管在現地主掌，才能在第一線及時克服困難、完成任務。於是，我以副執行長的身份在工地駐點前後共計三年，全權負責衛武營專案的推動。

我至工地駐點時，一標已經出現進度嚴重落後。那時候建國工程現場投入數十位工程師，把 JV（聯合承攬，此處意指中興電及世益）都算上共有上百位工程師，每日的出工數，多達七八百人，但是進度根本推不動，其中有很多原因。我經常與同事分享，營造施工，有四種狀況，施工難度會倍數增加。第一是它很大、第二它很複雜（造型複雜及關係複雜）、第三它很特殊、第四它很快（工期短）。一般而言，能解決四大難題之一就算很厲害了。但在衛武營，四個難題通通碰到。衛武營是全東南亞最大的藝術文化中心，我們在參與這案子的初期，確實低估了難度，但建國工程，靠著組織文化底蘊、團隊、創新技術與完成的決心，邊做邊調整，最終克服並完成本案。我總結，有三件事必須具備：第一個要有足夠的「創新力」，因為案子複雜又特殊，如果沒

121

有創新文化很難做成。第二個必須有很好的「溝通力」，包括橫向溝通，像業主必須監造，很多的平行標段都需顧及等等。最後第三個就是「執行力」，靠毅力跟決心把工作完成。至於，建國是否一開始就具備這些？我覺得是途中被激發出來的。

舉例來說，我面對的問題，首先是如何解決已嚴重落後的一標結構體工程。衛武營有兩萬一千噸鋼構，結構難度比北京奧運的鳥巢還要高。從結構美學來看，我覺得應該跟大陸一樣，把它露在外面給大家看，可是我們做完卻都把它封起來了，徒有內在美，可惜了。為了要符合外觀自由曲面的設計，鋼管也要沿著這個曲面走。在工廠，鋼構元件要加工已經很困難，而那麼多奇形怪狀又重的鋼構，還必須在工地現場，一節節於空中組裝，偏偏又碰到雨季，吊裝與焊接工作都受阻。當時，面對工期壓力，每日巡視工地，真是欲哭無淚。好不容易組裝了複雜的鋼構，但附著在鋼構上面的鋼筋混凝土，更是大挑戰。我們必須一層一層地覆蓋上去。一般混凝土都是在地上打的，可是你在天上打就不一樣了，甚至有些弧度大於 45 度，工人走在上面隨時可能會跌倒。我們必須在這樣的環境條件下，把鋼筋混凝土一片一片、一吋一吋地澆置完成。施作過程中，我們跟供應商，包括模板工人、鋼筋工、混凝土澆置廠商，做過非常非常多的討論與模擬，更要領導這批無名英雄，揮淚流汗辛苦工作，其中所冒的風險，絕非外人可以理解。我們實在應向這一批結構體的施工英雄致上最高敬意。當然建國工程也滿自豪的。猶記得，每週工作檢討會議時，我們都會用 Powerpoint 把工地分區圖打出，完成的分區就塗上顏色，把總共一、兩百塊彩色的拼圖秀出來，幾月幾號完成那一塊？幾月幾號完成這一塊？所以我說我們在玩拼圖遊戲，現在拼圖終於完成了。這個案子，期初仰賴現代營建管理，用了非常多 BIM 的技術，把複雜的 3D 自由曲面造型模擬出來，並據以完成複雜的加工製造圖，但最後的組裝與結構體澆置，卻必須以拼圖式的管理邏輯，一點一滴地完成。而支撐完成的基礎，是公司財力、人才資源、技術與決心。

我們再來看二標，建築裝修及水電空調工程。面對的問題，比起一標更艱鉅。第一形狀很「複雜」，而且建築裝修工項繁多，讓工作協調與困難度加深不少。第二是「特殊」，特殊代表大家之前沒有做過，很多地方都很特別、也很困難。

以我常戲稱衛武營的三張皮（外露裝修表面）來說，那就是曲面屋頂、鋼表皮及外牆帷幕。第一、二張皮，都是自由曲面設計，其難度都是世界級的。以屋面金屬工程來說，其結構組成分成結構層，隔音層及屋面層（防水及保溫）三大部份，若細分，實際施工時，總共分成十幾層，需要一層一層慢慢做起來，而且是在天上（屋頂）施工；屋頂的造型全部是自由曲面，也就是說，沒有任何一個面是平的或固定曲率，為了這樣的曲面，我們必須仰賴複雜的 3D 運算來計算鋁板尺寸，並由我們的合作廠商 BEMO 公司，遠從德國，運來昂貴的 3D 成型機在現場加工，並且一片片運上屋頂組立；屋面層要求需能抗負風壓 10kPa，相當於一公尺水深的負風壓力，可以抵抗超級颱風，並規定為維護屋面美觀，不得於屋面另加固定件。這是一個超過目前國際標準的規範，連老外也束手無策。為了把屋頂做起來，我親赴兩趟德國跟荷蘭，與國外技師研究施作技術，並兩次到美國匹茲堡做風壓力實驗，每次都蹲點 10 天，苦思破解之道，最終我們團隊還是研發出一個連老外都佩服的施作方式，達成規範要求，並申請了專利。另一個困難是榕樹廣場的鋼表皮工程，我們稱之為 Skin。它用了很多自由曲面，設計取自造船技術，每一片鋼板都像大船船頭的高度變化曲線。鋼板經過複雜的曲線計算、切割後，要在工廠以人工一片片依照設計

曲率慢慢折彎。我覺得，這不是機械製造，基本上比較像高級手工藝品。在衛武營，我們以人工打造了一件世界上單一量體最大的鋼表皮作品。我為它下的註腳是「唯美經綸三表皮，自由曲面真工藝」。

至於講到室內，我只能用「音牆天花真功夫、門裡窗內有神奇」來形容。光是四座主廳院內的屋頂及牆面的造型反射天花板（GRG）就是一個艱難挑戰，其形狀比上海迪士尼還難做，而且這些 GRG 造型天花，全部是特殊造型，經過精密聲學設計，每一片都是特殊品，無法取代。完工後，還須經過嚴密的聲學測試檢驗，才算驗收。我們絞盡腦汁，先用 BIM 技術模擬拆解，再送去珠海作加工設計並生產，運回台灣，現場搭設超高施工排架，一片片組裝起來。就是因為它太特殊了，所以過程中必須一直不斷討論，跟監造、設計師溝通，當然也有爭執，但最終還是通力合作完成四座主要廳院的內外裝修，其中音樂廳及表演廳，聲學等級都達 NC15，其聲學效果，完工後，世界級的音樂家及交響樂團來演奏後，都給予高度肯定，媲美國外一流廳院，這是給我們最大的鼓勵。另一個特別的是防火隔音門，建築師開了一個必須符合台灣 CNS 消防法規、還必須隔音的防火兼隔音門規範，這基本上是一個合

約爭議問題。當時，全世界買不到可以符合台灣消防法規的防火隔音門，就是拜託人家來台灣做，人家也不願意。最後只好找本土廠商合作。花了很長時間尋找，我們終於在高雄鄉下找到一家本土廠商（立延）合作，共同開發了符合台灣 CNS 防火規範、且隔音值超過 45 分貝的高規防火隔音門，成功化解設計規範與消防法規衝突的問題。還有一項需克服的是，本案設計了一道全世界最大的舞台隔音門（11mX4m）、並要符合隔音值 55 分貝的超高聲學規格。一開始，我們原擬委託國際知名供應商 IAC，它是全世界最大隔音門供應商，但提不出有效的實驗數據來，後來還是決定（應該說冒險押寶）給國人一個機會。其實我們覺得滿驕傲的，台灣一家不起眼的鄉下小工廠，在建國工程及聲學顧問徐老師的協助下，經過三次試驗與改善，很務實地把它克服完成，成就了一項台灣之光。除了大大提升本土技術，將來如果需要維修，協力廠商離衛武營開車只要 15 分鐘，馬上可以來處理檢測，不需要到國外請專家，緩不濟急。我個人對這家公司是非常感謝的。

許多外表看似平常的工程，本身也有很多特別的地方。以地坪為例，為了聲學需求，有很多地板要浮在地面上，即所謂的「浮築樓板」。一

般我們會介紹音樂廳內的地板是浮在上面的，但大家可能沒有注意到榕樹廣場，我們每天都在走的那一大片廣場，底下其實也有隔音層，半浮在那邊，就是為了創造將演藝聲學震動影響減到最低的環境。但這些都跟傳統工程的作法偏離，所以建國工程吃足了苦頭，包括石材也是浮在地上，裡面都要加隔音墊、隔音層，你在那邊每踩一腳，裡面都有東西，只是上面看不出來。另外，即便一般常見的隔間牆，在衛武營也是困難重重，因為衛武營的隔間牆都是「隔音牆」，隔音效果須達 60 分貝，這在台灣乃至世界都破紀錄。設計採用大量的高密度封板，我們的分包商向供應商購買時，須建國工程背書才能買到，因為對方不相信有這樣的需求。在三樓，為了設計效果，隔音牆的高度達 19米，相當於六層樓高。面對這種高度，除了施工時，須增加焊接補強結構、搭設雙重施工架以外，還因為高密度板材太重，工人無法傳遞至高處，必須另外安排運料方式與動線。

其它類似的困難不勝枚舉。如何完成呢？沒有哪一種偉大的現代營建管理技術，或哪個偉大的管理者，可以獨力完成。還是回到那句話，建國工程，靠著組織文化底蘊、團隊、創新技術與完成的決心，邊做邊調整，最終克服並完成本案。

王　對營建業而言，所謂的「溝通」是怎麼一回事？

吳　如前所言，工程難度之一在「複雜」。本案，最痛苦的是「關係複雜」。溝通分內部跟外部。建國工程內部溝通，包括數以百計的供應商，彼此溝通雖有困難，但能克服；最困難的其實是對外（對上與平行單位）的溝通，嚴格來說，可以用災難來形容。本案業主為文化部，發包 PCM（專業營建管理）為中興顧問公司，設計有荷蘭麥肯諾建築事務所與羅興華建築事務所，監造為翰亞顧問。當初為了短縮工期，整個工程以 fast track 的精神，切了八個標，這些獨立與政府簽約的平行包商，各自有不同的任務與進度，卻沒有一個強而有力的整合單位，導致大家各自為政、各自解讀彼此的權利義務。更有甚者，本案為國際標，來自國外的設計或施工者，有不同的思考邏輯與看法，再加上政府的監督管理制度，有層層的限制，影響彼此互動的立場，使得各標關係複雜到難以處理，而這也是讓衛武營工程延誤的其中一個重要原因。任何一項施工計畫，我們必須取得監造跟 PCM 的審查通過，取得業主同意，施作的廠商也必須溝通好。講好後，配合的平行廠商也要去協商，其中，各式各樣的不同看法與限制，各式各樣的牽制與無理要

求，層出不窮得難以想像。本案得以完成，幸好建國工程佔幾乎 2/3 的工程額，所以可以拉出主軸讓別人來配合，我們也多所犧牲去配合業主與它標，共同完成本案。如果本案是平均分包，那注定會失敗。

~~~~

王　可否介紹一下，這案子做到哪些重大的突破？

吳　首先是超高風壓的金屬鋁片屋頂，抗風等級高達 10kPa，往好的地方想，這也是拜規範錯誤才能成就。再來，我們也做出全世界最大的曲面鋼表皮，宛如一件鋼作的藝術品，猶如路上行舟。BIM 也是另外一項成就，我們說「無中生有巧思慮，建築資訊顯神通」，台灣當時正在推行 BIM，而這就是第一個全面使用 BIM 的案子。接著還有一個台灣之光，是全世界最高級的劇場隔音門、唯一通過 CNS 的防火隔音門。我們居然可以在台灣田間找到一家工廠，做出隔音值 50 分貝以上的防火隔音門，國外找都找不到。感恩台灣，有這些隱形的世界冠軍，才能夠成就本案。

因為完成本案，建國工程也衍生了不少創新的東西。建國工程一直都有技

術開發部，投入此案後也陸續開發新東西。像我們的 BIM 一直是領先，除了深耕 3D 施工圖技術外，還有自動建模、安衛設施模擬、走動式定位的品保安衛管理系統等，也開發了 FM 設備維護軟體；為完成衛武營屋頂，也學會 3D 點雲掃描機，可以提供建築物完整的實境數位化模型。另外我們也是台灣第一家採用臉部辨識管理工地進出的營造公司，也申請新工法「高強鋼筋」認證，一般鋼筋是 4,200 公斤，我們已經進化到 5,500 公斤了。以後還有很多 AI 的應用會被開發出來。衛武營將公司的創新文化及動力，激發出來，源源不斷地推動，每隔一、兩年就會多出一些新東西。

王　了解。最後還有哪些部份值得關注呢？

吳　我想這個問題可以由有形、無形兩個層面去看。有形的部份，完成衛武營，有「跨過此門，你已在巔峰」的感覺。建國工程練就了很多絕活。確實，我們至少有三個寶貝，第一個是聲學技術，滿自豪地說，就聲學相關領域，台灣的甲級營造廠裡，如果我們建國說自己是第二名，應該是沒有人敢說自己是第一。不管是實績還是內容，建國手上

掌握的技術、能量、以及人脈，我們自認目前應該是國內第一。有些技術已經申請了專利，將來會重新擴充整理，去開發新的市場，這已經明確地放在未來的策略裡面了。第二項技術是BIM，我們稱為建築資訊模型。衛武營工程相當複雜且困難，所以業主要求我們要做BIM，台灣應該是首先在這麼複雜的建案中採用建築資訊模型的，當初建國工程也不知道這麼複雜，只是既然投標就要認真去執行。第三項技術是複雜結構造型的工法，我們完成了一個這麼複雜的結構造型，包括曲面鋼骨結構體、鋼表皮、曲面金屬屋頂、廳院內複雜的曲面聲學造型GRG、曲面蛋形天花、浮築樓板……，應該利用這些經驗，發展設計複雜結構造型的工法，進而開發研擬作為未來新事業的基石。

無形的部份，是建國工程的能量，也是最巨大的。我們常常說「五嶽歸來不看山」，當建國工程執行過這樣超大型的個案，回來看其它建案都相對簡單。經過這樣的洗禮，從工程管理思考層次、工程師的素養、工程接案的胃納量乃至公司經營的規模等，都提升至另一個境界。可以確定的是，因為衛武營的工程經驗，使得我們跟以前很不一樣。我確信且期待，我們一定會在衛武營建構的基礎上，持續成長，以一個全新的新世代營造團隊的樣貌呈現，讓我們拭目以待。

最後要強調，過程中我覺得真正的受益者是參與的同事。參與衛武營工程，建國工程最終是虧損的，換句話說，建國工程花了數億的學費讓同事們參與學習。我年輕時，這樣的工程，必須坐飛機出國取經。現在大家有幸自己能執行這樣一件重大工程，這是福氣。做為一位工程師，初發心就是想把工程做好，過程雖然辛苦，但最後會很愉快。

「朗朗乾坤成大業，榕樹風情現菩提。」在衛武營的營建施工過程，我們展現了高超精湛的工藝及團隊整合的能量，完成這項大型複雜的特殊建案。今大業已成，菩提已現，謹向參與本案的所有人，致上最高敬意。🔚

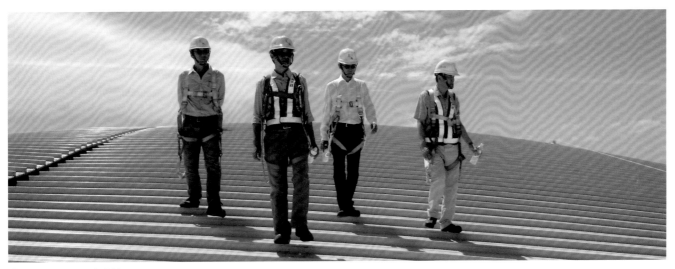

「跨過此門，你已在巔峰。」

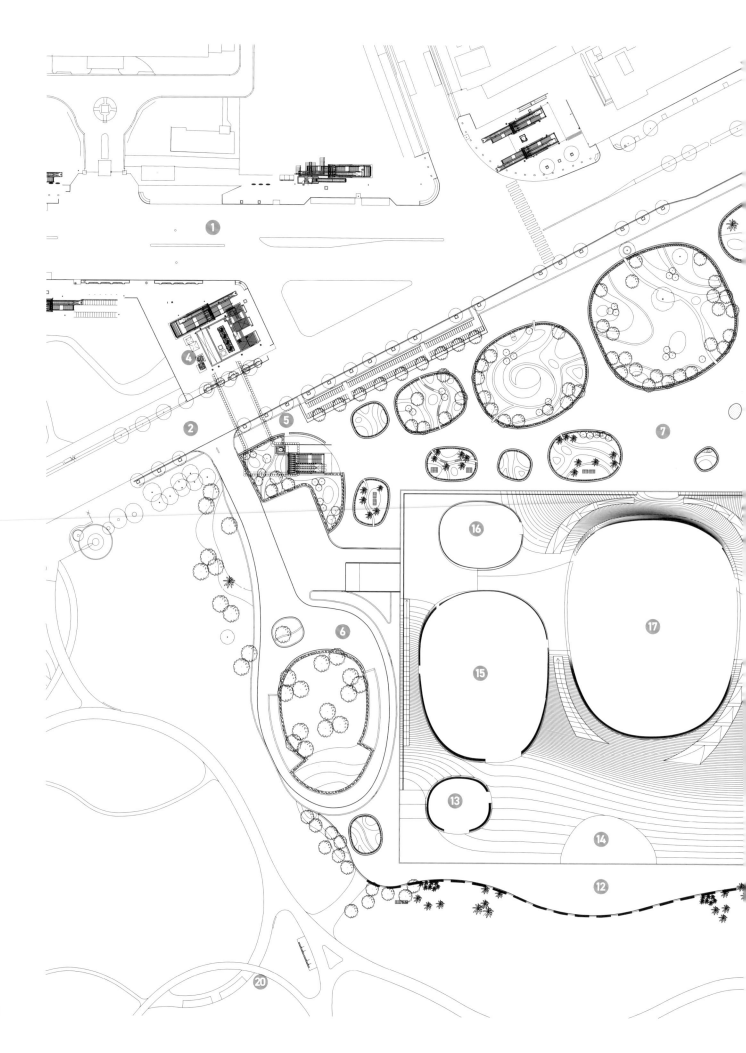

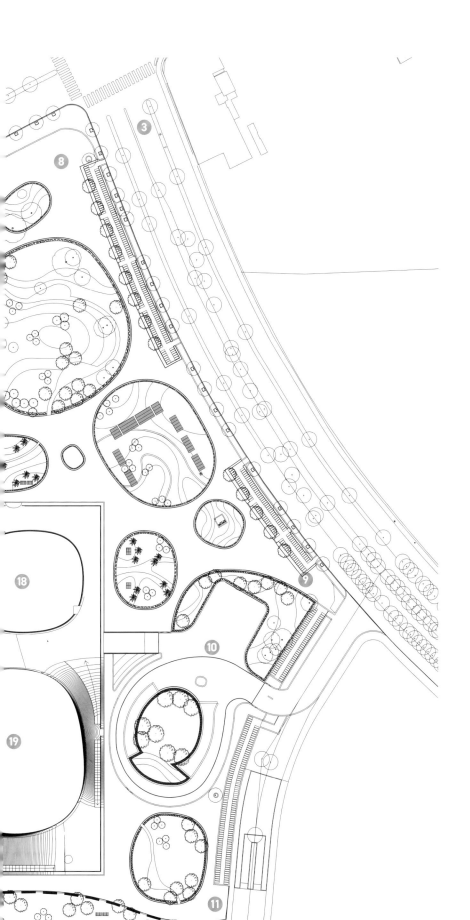

全區配置與設計分區平面圖

SCALE=1：1600

❶ 中正一路
❷ 三多一路
❸ 國泰路
❹ 捷運衛武營站
❺ 西向出入口
❻ 西側車道區
❼ 北廣場
❽ 北向出入口
❾ 東向出入口
❿ 東側車道區
⓫ 南向出入口
⓬ 南廣場
⓭ 主入口
⓮ 戶外座位區
⓯ 戲劇院
⓰ 辦公區
⓱ 歌劇院
⓲ 表演廳
⓳ 音樂廳
⓴ 衛武營都會公園

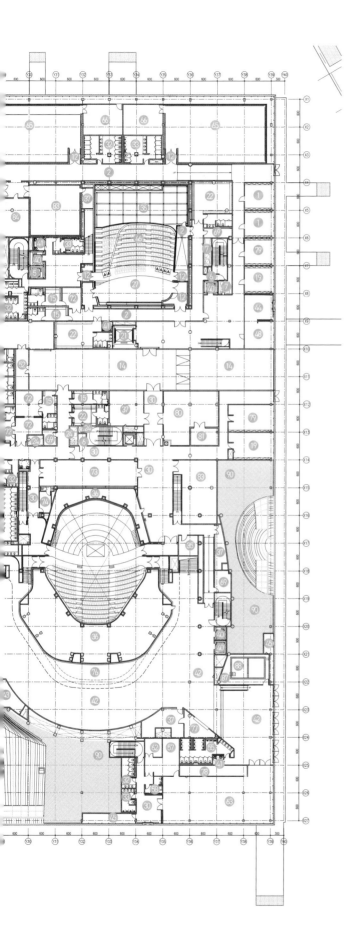

1　管理辦公室
2　迴廊走道區
3　會議室
4　等待區
5　客梯
6　排煙室
7　空調管道間
8　木工工廠
9　金屬工廠
10　繪景工程
　　佈景組裝工廠
11　垃圾處理室
12　通廊
13　電氣機房
14　卸貨空間
15　個人化妝室
16　休息準備室
17　電器／弱電／網路機房
18　技術人員室
19　技術人員休息室
20　快速化妝室
21　貨梯
22　中型化妝室
23　貴賓接待室
24　管道間
25　後舞台
26　右舞台
27　主舞台
28　左舞台
29　前舞台／樂池
30　走廊
31　茶水間
32　女廁
33　男廁
34　音控器材儲藏室
35　音響設備室
36　氣室
37　儲藏室
38　寄物間
39　服務台
40　專用電梯
41　無障礙廁所
42　入口大廳
43　售票處／保安
44　風除室
45　維修走道
46　觀眾席

47　管理辦公室門廳
48　警衛室
49　辦公室
50　燈光工廠
51　道具製作室
52　醫務室
53　佈景組裝工廠
54　左右側儲藏室
55　公共男廁
56　音響設備機房
57　廚房
58　哺乳室
59　設備／儲藏室
60　電機機房
61　（廚房）配膳間
62　排油煙機房
63　餐廳
64　服裝製作室
65　大型排練室／
　　舞蹈排練室
66　大型排練室／
　　舞蹈排練附屬各室
67　大型排練室
68　演出團體辦公室
69　電氣／弱電機房
70　公共女廁
71　休息室
72　個人休息室
73　休息準備室
74　指揮休息室
75　服裝樂器等儲藏室
76　服務台／衣帽寄物間
77　吧台區
78　風管管道間
79　演出團體辦公室
80　琴房
81　調音室
82　樂器儲藏室
83　中型排練室
84　中型排練附屬各室
85　服裝間
86　洗衣間
87　水箱機房
88　空調重力水箱
89　榕樹廣場
90　結構支撐區
91　戶外座位區

B3 剖面圖

B2 剖面圖

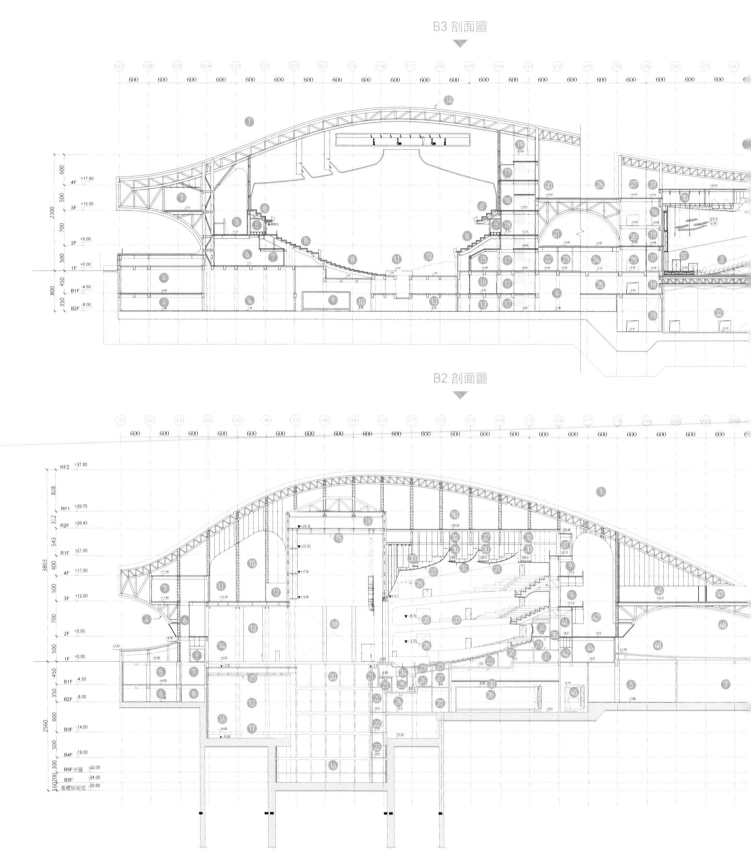

1 歌劇院
2 戶外座位區
3 空調機房
4 金屬板外牆
5 停車空間
6 管道間
7 空調地面管線室
8 空調箱管道機房
9 迴廊走道區
10 圖書館區
11 閱覽室
12 檔案室
13 後舞台區
14 後舞台
15 舞台鋼樑（屬舞台工程）
16 機械空間
17 舞台版完成面
18 主舞台區
19 舞台上方迴廊及其他
20 舞台結構（屬舞台工程）
21 地下一樓側廊
22 側廊
23 氣室
24 樂池升降樓板（屬舞台工程）
25 樂池
26 佈景儲藏室
27 走廊
28 燈光室開口
29 舞台吊桿（屬舞台工程）
30 貓道
31 GRG 天花板（C30）
32 結構桁架
33 觀眾席區
34 控制室
35 空調管道間
36 音響設備機房
37 設備室
38 水箱頂版
39 雨水原水池
40 設備層
41 儲藏室
42 通廊
43 入口大廳
44 服裝樂器等儲藏室
45 景觀蓄水池
46 三樓頂層大廳
47 戶外平台
48 榕樹廣場
49 EC 機房
50 觀眾席上方屋頂頂版

1 音樂廳
2 表演廳
3 觀眾等待區
4 公共停車場
5 控制室
6 入口大廳
7 服務台／衣帽寄物間
8 觀眾席
9 自來水箱
10 自來水機房
11 固定舞台
12 升降舞台
13 儲藏室
14 吸收反射式避雷針
15 休息準備室
16 大型化妝室
17 走廊
18 迴廊走道區
19 電梯機房
20 室內座位區
21 榕樹廣場
22 中型化妝室
23 個人化妝室
24 卸貨空間
25 中央控制室
26 室外露台座位區
27 梯廳
28 通廊
29 等候空間
30 舞台頂棚及其它設備空間
31 主舞台
32 樂團排練室
33 樂團排練室觀眾席
34 樂團排練室附屬各室
35 空調地面管線室
36 男廁
37 舞蹈排練室附屬各室

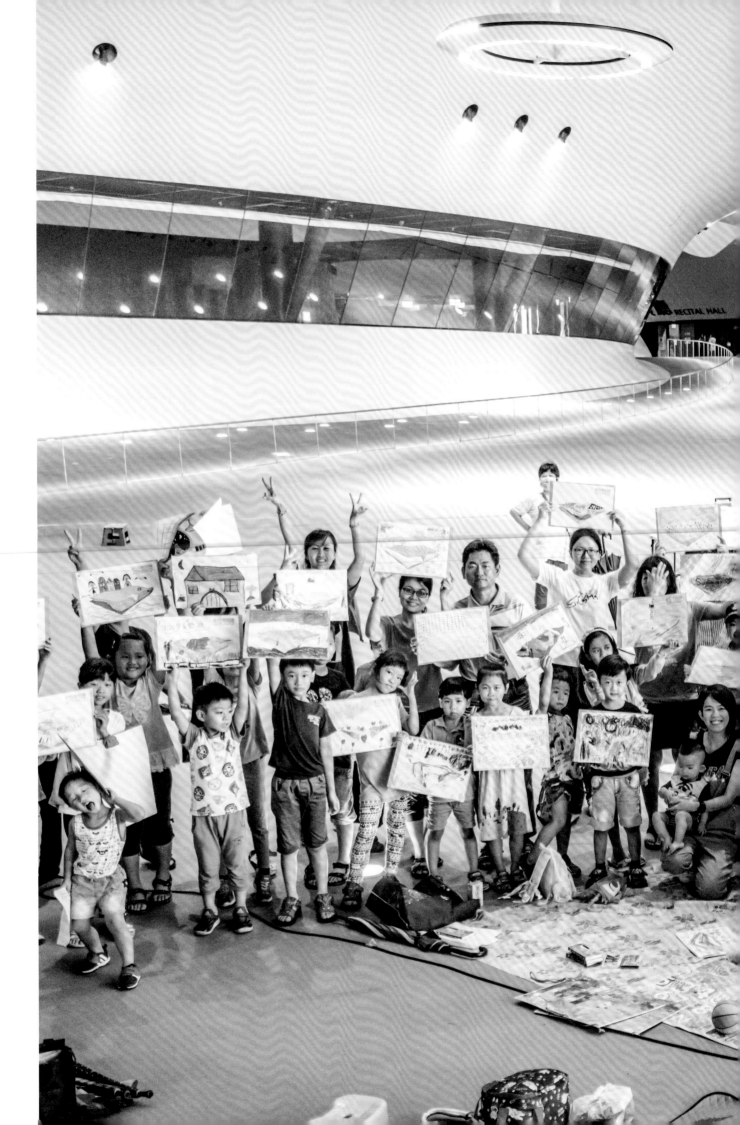

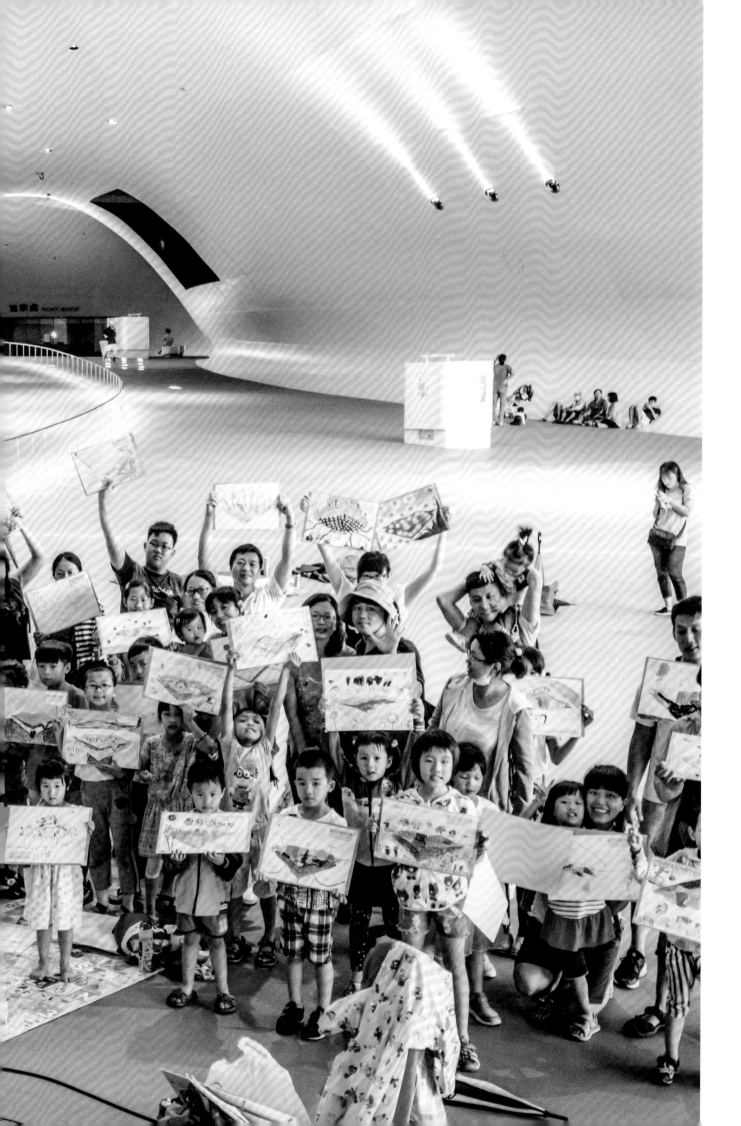

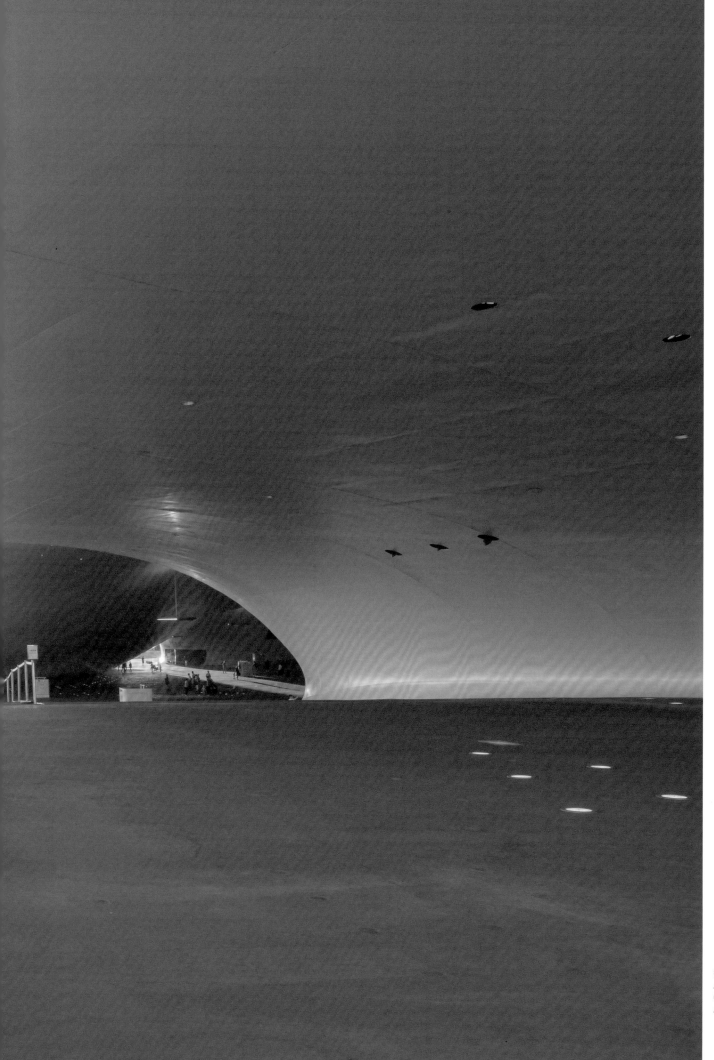

攝影◎
Andrés
Gallardo
Albajar

135

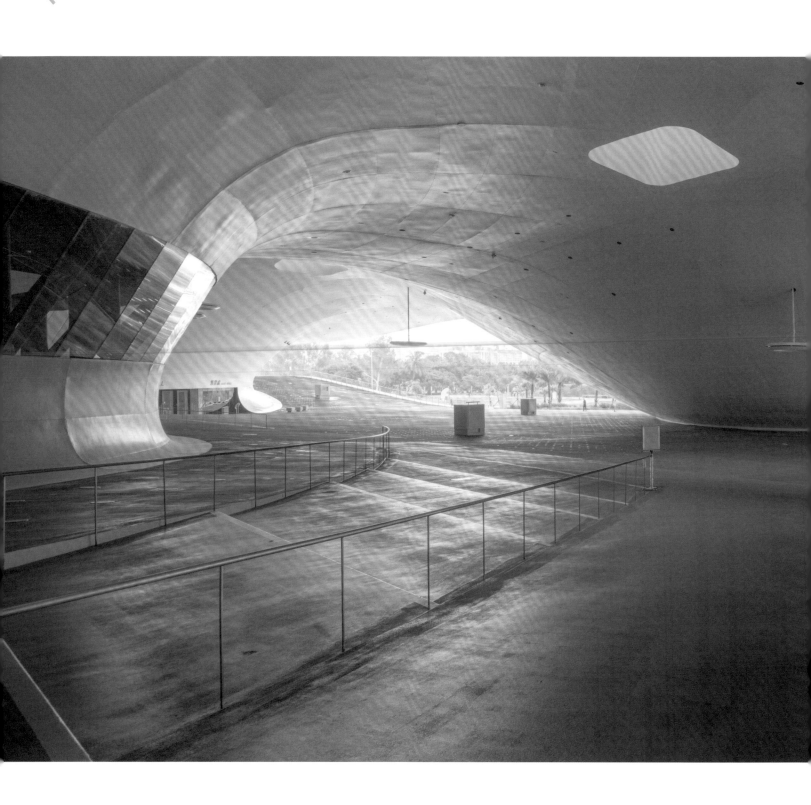

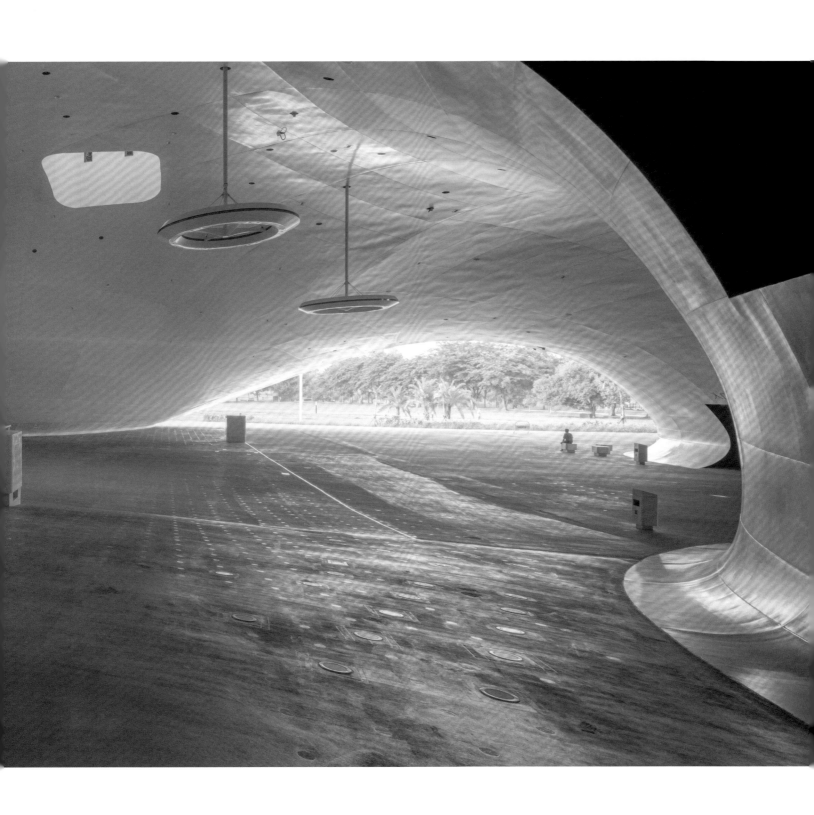

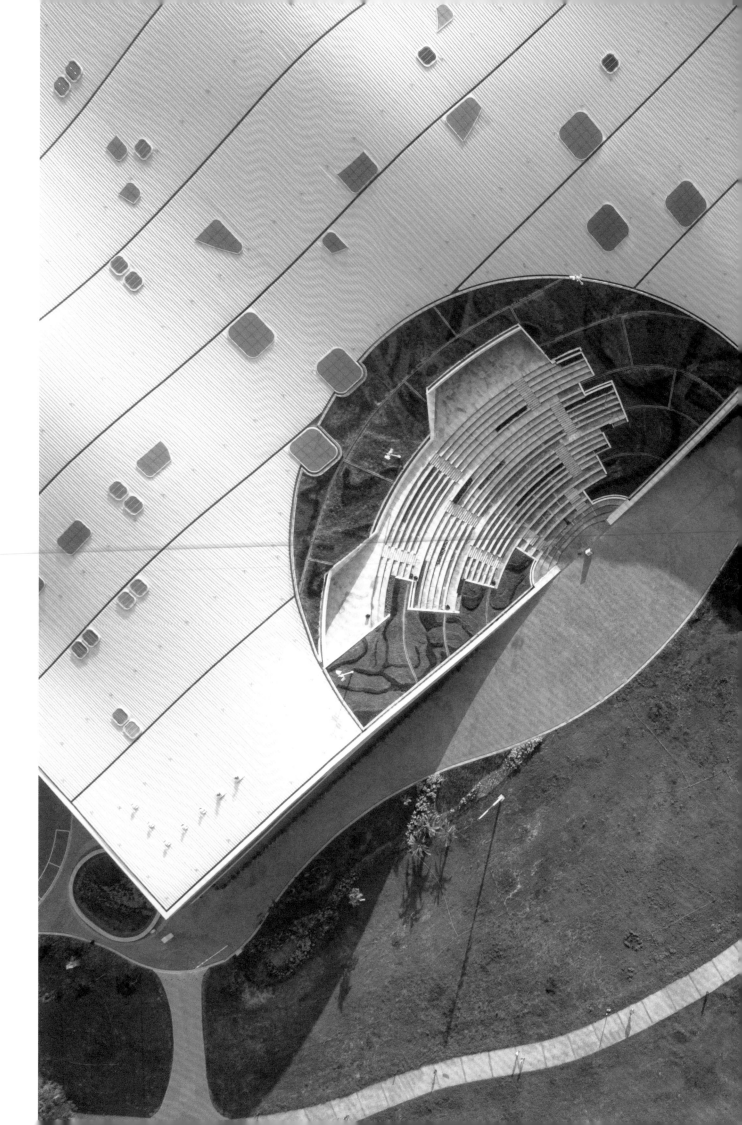

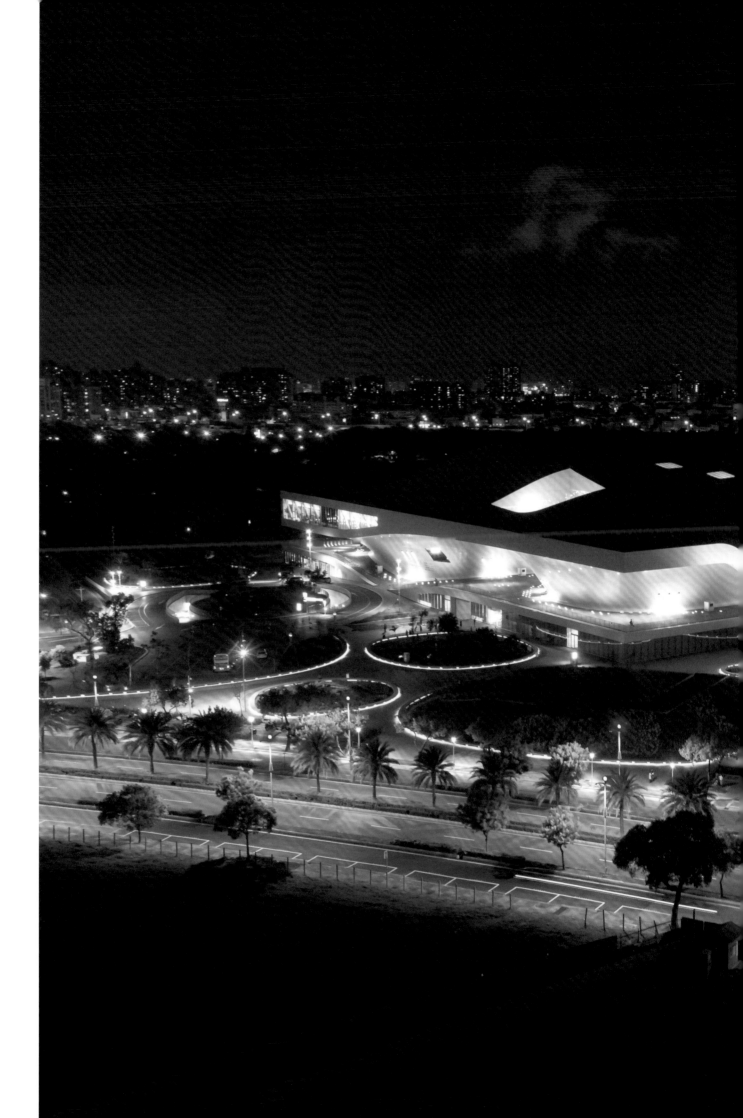

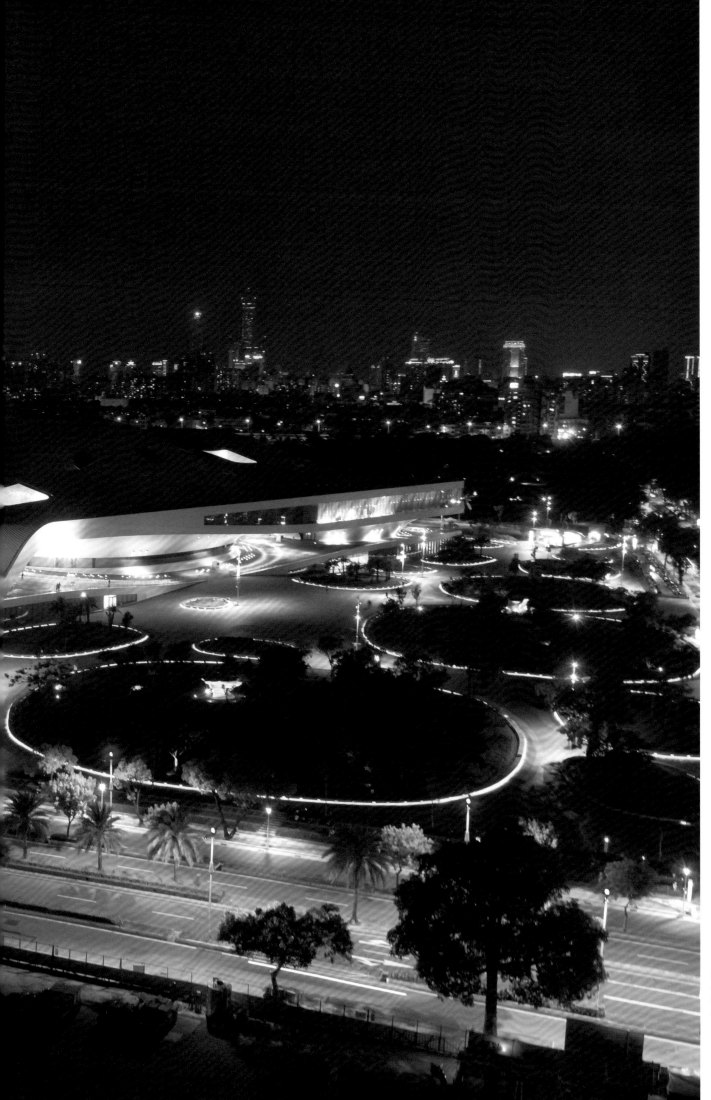

# 營建夥伴們

## 衛武營藝術文化中心籌備處

林朝號、陳善報、盧本善、蔡秀錦、楊富欽、湯慶松、吳泰源
呂彥龍、鄭雁文、張玉蓮、宋文靜、李婉菁、薛佩星、楊琇雯
王翠禧、鍾孟錡、趙苡恩、王湘順

## 中興工程顧問有限公司

## Mecanoo Design Team

Francine Houben、Friso van der Streen、Nuno Fontarra
Sijtze Boonstra、Frederico Francisco、Magdalena Stanescu
Nicolo Riva、Sander Boer、Yuli Huang、Bohui Li、Danny Lai
Leon van der Velden、Rajiv Sewtahal、Jaytee van Veen
Joost、Verlaan、Reem Saoma、Ching-Mou Hou、Wan-Jen Lin
Yun-Ying Chiu、William Yu

## 羅興華建築師事務所

## XU-Acoustique

徐亞英、鄭傑元、李必良、藍崇榮

## 建國工程股份有限公司

陳啟德、吳昌修、吳通銘、洪碧華、林國鋒、李建德、常冠群
田文運、甘茂盛、周敬揮、江文魁、呂慶陽、邱忠昌、蔡長榮
朱茸笙、林賢隆、洪志昇、林玉雲、陳建中、李嘉仁、郭俊何
洪祥懷、林智國、白玉城、施政男、黃珈漩、劉心蘭、方博文
王月秋、王隆彬、王順年、王鎮凡、朱雅蘭、江秀玲、江需珊
吳英吉、吳翊其、呂正宗、李昱璋、李晨瑄、杜曉薇、周南威
周濟行、林宗樺、林政亨、林倩吟、林泰雄、林淳涵、林盟博
邱元宏、侯金龍、柯鴻光、洪家揚、洪漢川、洪銘鴻、翁銘宏
高禕玟、康得宏、張榮晉、莊佳遠、莊猛盛、許晉彰、許祿祺
黃瑞豐、詹茂祥、吳宗哲、李嘉彬、黃漢慕、林鋒慶、楊孟華
張文泓、包樹繁、許家瑛、張勇維、蔡政賢、陳國良、楊世勛
楊進國、林均澤、吳萬益、楊糧境、金雨珊、龔千機、陳志成
王國印、莊岱華、劉明發、謝宗立、王湘寧、張嘉晏、劉盈呈
倪慎遠、蕭珮宇、黃鈺玲、陳淑慈、張懷介、葉奕鑫、許鳴展
郭志誠、陳世昌、陳兆得、梁晴芳、陳建安、陳彥儒、陳雪紅
陳智慧、陳達鴻、傅雲和、曾鴻明、馮妍珍、黃子修、黃勝杰
楊佳璋、楊杰祐、楊益昇、葉睿祥、詹天仁、詹孟勳、趙苑茹
劉宛陵、劉芸楓、劉麗菱、劉鎧蔚、盧俊彥、穆勳仕、霍炳祥
薛成杰、謝孟翰、鍾佳蓉、簡佳玲、譚濬泳、嚴文邦、蘇玉葉
蘇恆進、林柏瑋、楊淑芬、劉家凱、賴柏瑂、呂冠龍、詹民華
林益聖、黃嘉生、薛念國、徐永洲、謝志弘、游麗慧、游宜臻
劉芢宜、陳映彤、陳瑜萱、張依嵐、陳淑華、陳雅楓、黃任選
陳芊芊、蕭新蕙、郭仲汶、鮑玲娟、李佩柔

## 衛武資訊股份有限公司

李孟崇、羅嘉祥、陳秀圓、李致遠、徐雪芬、張添富、黃政家
謝一銓、謝東翰

## 中興電工機械股份有公司　世益機電工程股份有限公司　亞翔工程股份有限公司　奧地利 Waagner-Biro 公司

## 琴峰企業股份有限公司　永青營造工程股份有限公司　台灣富士全錄股份有限公司

## 泰鉅工程股份有限公司　國立成功大學建築音響實際室

吳泰昌　周傳文

## 協力廠商（一標）

春源鋼鐵工業股份有限公司
永裕鋼鐵工程股份有限公司
同豐營造工程股份有限公司
漢泰鋼鐵廠股份有限公司
海光企業股份有限公司
興吉鴻有限公司
三泰鋼鐵股份有限公司
全位工程行
天誠混凝土實業股份有限公司
太爺企業股份有限公司
鳳勝實業股份有限公司
超群混凝土工業股份有限公司
立竑預拌股份有限公司
良漢企業有限公司
國立台灣科技大學
旺源企業行

## 協力廠商（二標）

德沃企業有限公司
德商貝莫工程有限公司台灣分公司（BEMO）
慶富造船股份有限公司
田園吉室內裝修工程有限公司
共笙室內裝修股份有限公司
晶揚實業股份有限公司
瑞屏企業股份有限公司
千益玻璃有限公司
豪門國際開發股份有限公司
永記造漆工業股份有限公司
聖志企業有限公司
燦通企業股份有限公司
立延金屬股份有限公司
永大機電工業股份有限公司
偉元企業股份有限公司
聯韻聲學環保顧問有限公司
內政部建築研究所性能研究所

## 協力廠商

力大鋼鐵工業股份有限公司
上捷金屬建材有限公司
允成豐工程有限公司
天之浩工程有限公司
天益企業有限公司
太平洋地毯股份有限公司
台利堡工程有限公司
台灣檢驗科技股份有限公司高雄分公司
巨申興業股份有限公司
正修科技大學
永奇企業社
永承工程顧問有限公司
永陞機電空調有限公司
申田有限公司
立全工程有限公司
立捷興業有限公司
立群工程行
立閎實業有限公司
光超建材工業有限公司
匠心工程有限公司
合眾成工程有限公司
古止電機水電工程股份有限公司
名作石業有限公司
亞利預鑄工業股份有限公司
佳慶工程行
佳濃實業有限公司
協新興業股份有限公司
固程實業有限公司
幸福室內裝修工程有限公司
承祥工程行
旺帝企業股份有限公司
明鴻木器股份有限公司
欣運工程行
秉泰企業社
雨成興業有限公司
冠詮金屬工程社
昭隆工程有限公司
昱皕企業股份有限公司
美笙股份有限公司
英特愷科技股份有限公司
郁霖股份有限公司
倍晟工程有限公司
家築工程行
恩雷股份有限公司
晉鑫鋼鐵結構股份有限公司
晟詠工程行
泰博有限公司

泰鍏營造有限公司
祐明實業有限公司
財團法人成大研究發展基金會
高欣工程有限公司
國立屏東科技大學
得克有限公司
曼合誼德馬格有限公司
淞詠企業有限公司
揚昕工程有限公司
琮宇企業行
皓棋興業股份有限公司
翔億鋼品有限公司
舜傑工程行
華昱材料有限公司
華祖悅營造有限公司
華群益企業有限公司
閎大營造股份有限公司
陽榮自動化設備有限公司
雄組企業有限公司
順富工程有限公司
新現代裝潢工程行
新睦豐建材股份有限公司
達倫企業行
達聯漁具有限公司
鈺龍土木包工有限公司
鉦升金屬建材有限公司
鉦濠企業有限公司
鼎尚營造股份有限公司
榮華油漆工程行
銓億工業檢驗有限公司
銘信企業社
銘祥機械企業有限公司
億超企業有限公司
德瑞工程有限公司
德龍營造有限公司
慕昇有限公司
慶亞企業有限公司
慶橋實業有限公司
慶融工程行
澄毓設計顧問有限公司
震達金屬工程有限公司
興耀企業行
錦柏實業有限公司
聯昇工程科技股份有限公司
鴻運達科技有限公司
曜發企業有限公司
蘭州工程股份有限公司

**營建交響詩 ——**
## 衛武營國家藝術文化中心的故事

主編｜王俊雄
企劃及編輯｜實構築股份有限公司
文字及責任編輯｜歐陽辰柔
封面及美術設計｜黃見郎
視覺顧問｜王心慈
專案統籌｜建國工程文化藝術基金會
圖片提供｜建國工程股份有限公司、衛武營國家藝術文化中心
　　　　　麥肯諾建築事務所、衛武資訊股份有限公司
　　　　　用力拍電影有限公司、XU-Acoustique

製版印刷｜彩峰造藝印像股份有限公司
定價｜新臺幣 780 元
ISBN ｜ 978-986-99228-1-4

出版者｜ 建國工程股份有限公司
發行人｜ 吳昌修
地　址｜ 106 臺北市敦化南路二段 67 號 20 樓
電　話｜ 02-2784-9730
傳　真｜ 02-2705-7895
網　址｜ www.ckgroup.com.tw

經　銷｜ 石頭出版股份有限公司
電　話｜ 02-2701-2775

2020 年 12 月初版一刷

國家圖書館出版品預行編目 (CIP) 資料

營建交響詩：衛武營國家藝術文化中心的故事 /
王俊雄主編 . -- 初版 . -- 臺北市：建國工程股份
有限公司 , 2020.12
144 面 ; 23x29.7 公分

ISBN 978-986-99228-1-4( 精裝 )
1. 建築工程 2. 文集
441.307　　　　　　　　　　　109017369